# 日本好LOGO研究室

あたらしいロゴ
とツール展開

ブランドの世界観を伝えるデザイン

## LOGO

IG打卡　媒體曝光　提升銷售　話題行銷

### 122款日系超人氣品牌識別、周邊設計&行銷法則

BNN編輯部──著　　鄭麗卿──譯　　　　原點

# LOGO的製作，
# 如何針對特定客層進行設計？

這是一本蒐羅了日本各行各業的LOGO及其周邊應用設計過程的作品集。
書裡介紹了商品、企業、商店、設施、建築等LOGO標誌、活動和企劃案的宣傳LOGO，及其設計過程。

線上設計師如何利用日文、英文、符號標誌、各種LOGO來進行設計？這些設計展開的過程，是以什麼樣的世界觀做為目標？近年來，隨著老牌企業、老店的振興年輕化，相當盛行品牌的形象重塑及更新轉型。因而，設計案例能夠集結成冊。

本書的設計案例，包括以下各項：

・名片和信封等文具
・海報和傳單等廣告
・菜單和POP
・指標和室內設計、暖簾和旗幟
・外包裝、標籤類用品
・廣告宣傳贈品
・網頁設計和宣傳影片
・垂直及水平型式等LOGO變體

本書刊載了商標的客層設定、設計概念和LOGO造型構想的解說，讀者對象以LOGO設計師、平面設計師、品牌行銷和商品開發等相關工作者為主。當讀者想了解各個行業的LOGO設計概念與設計方法，以及要向業主提案LOGO商標與其他周邊應用設計時，本書內容若能為各位的設計製作提供參考，就是本編輯部的榮幸了。

在此我們謹向為本書內容提供協助的設計製作公司、企業，以及相關的工作人員，致上由衷的感謝。

# Contents

## 1.
## LOGO設計

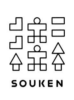

## 2.
## 商店・餐廳

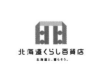

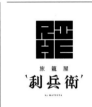

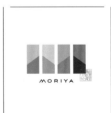

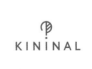

040

052

062

042

054

064

044

056

065

046

058

066

048

059

068

050

060

069

070

FARM GENTS
FARMER GENTLEMAN
SHIRONE, NIIGATA

077

084

071

Aihara
Rose
Garden

078

FUJI

086

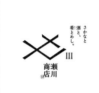

072

080

088

HIKINIKU TO COME

073

081

090

074

082

092

いちごの里

Berry Good

076

083

谷口質店

094

096

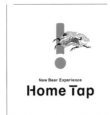

106

117

098

108

118

100

110

119

## 3.
## 商品・品牌

112

120

102

114

121

104

116

122

unhaut

124

サンウケル

132

Komons

126

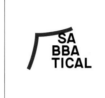
SA
BBA
TICAL

134

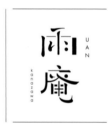

140

○
CELLs

128

B
LIFETIME + BASEBALL

136

142

mysé

129

BAT COMMUNICATION

138

144

TESSERAGE

130

146

cores

131

RENT

148

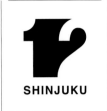

**SHINJUKU**

150

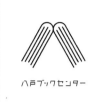

ハ戸ブックセンター

162

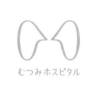

むつみホスピタル

172

152

HOTEL RE∫OL

163

はるいろファミリー歯科

Haruiro Family Dental Clinic

174

一橋塾

154

164

NAGOMI

なごみ歯科

175

156

**THURSDAY**

166

市川眼科医院

ICHIKAWA EYE CLINIC

176

AL FIORE

EVERYTHING

IS A GIFT

158

新川幼稚園

168

金のはり治療院

178

NORTHERN

*Horse Park*

since 1989

160

愛宕幼稚園

ATAGO KINDERGARTEN

170

JOYFIT

YOGA

179

180

## 5.
## 企業・團體

190

200

192

201

MATSUI
ARCHMETAL

182

INSIGHT

194

ADDICT INC.

202

JMC

184

196

KENTIX
Architecture & Products

203

ASEI

186

AWAGIN LEASE

198

yamamoto

204

Q'SAI

188

AWA BANK

199

# 6.
## 活動・企劃案

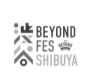

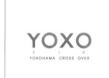

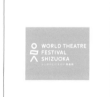

# Editorial Notes 圖例

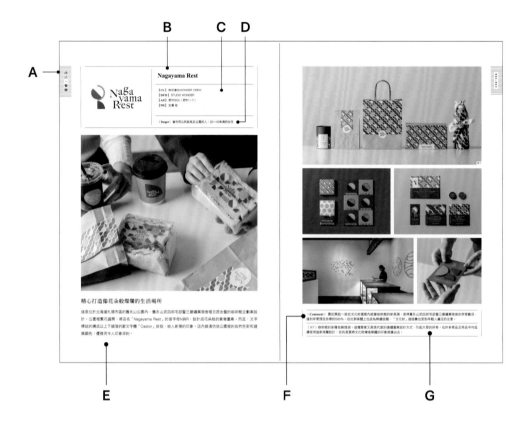

A 章節名稱

B 品牌・企業名稱

C 製作者名單

D 目標客層

E 設計概念

F 設計者説法

G 圖説

〔簡稱説明〕

CL  Client 客戶

DF  Design Firm 設計公司

CD  Creative Director 創意總監

AD  Art Director 藝術總監

D  Designer 設計師

PR  Producer 製作人

PL  Planner 策劃人

DIR  Director 總監

PM  Project Manager 專案經理

CP  Creative Planner 創意企劃

EP  Executive Producer 執行製作人

IL  Illustrator 插畫家

PH  Photographer 攝影師

ED  Editor 編輯

CW  Copywriter 文案

Web  網頁製作

Original Japanese Edition Staff：

編者：BNN 編輯部

藝術總監：岡本健（岡本健設計事務所）

封面設計：山中桃子（岡本健設計事務所）

內頁排版：平野雅彥

編輯、採訪：小松園康江（PINUS DIRECT）

編輯：三富仁

# 1

## LOGO 設計

# 株式會社SOUKEN　株式会社そうけん

【CL】 株式會社SOUKEN
【DF】 株式會社Doubles（株式会社ダブルス）、札幌大同印刷
【CD】 川原田晉也　【AD/D】 岡田善敬
【PH】 高津尋夫
【Web】 札幌大同印刷WEB小組

〔Target〕網走市和北海道，行政、招聘之用

## 深愛地方、為當地人所愛的社區營造老牌企業

「株式會社SOUKEN」設立在北海道的網走市中心，是一家長年以來專門從事土木工程、各種建築設備工程、道路除雪作業、街道環境保護及整修的企業。他們積極從事志願清掃等社會服務活動，一心一意為網走的街道奉獻，而贏得當地人們的愛戴。藉著新建公司樓舍的契機，希望將公司對社區的愛護之心、地方創生行為表現在新的LOGO上，進行品牌再造。

※1

  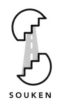

※2

## 地方創生案例，以守護城市發展中最重要的「街道」為己任

「由於我們是以道路建設及整修業務起家的公司，希望在LOGO上展現『道』的意象。」我們接收到這樣的要求，便以「道路」為主題進行設計。設計過程中，曾提出以通過城市的「道路」、創造城市的「卵」為意象等幾個方案，而最後終於達成共識的方案是：「街＝網走（行走於網格上）」。前往客戶訪查時，「社長對於網走的愛」令我們印象相當深刻，這便是設計的靈感來源。過去幾乎不曾有公司行號以「街」這個漢字做為象徵圖案，這個字也很適合為網走市辛勤工作、以貢獻地方為目標的這家企業。另外，我們還根據這個象徵圖案提出了「建設這座城市，守護這座城市」（この街をつくる　この街をまもる）的品牌標語。我們用心地設計，企圖讓網走市居民和「SOUKEN」的職員一看到這個LOGO，就會想到網走市。

## 將「街」字化為象徵圖案，能變形到什麼程度？

把「街」字設計為象徵圖案時，字形辨識度是棘手的問題之一。雖然太誇張的變形可能會讓「街」字無法判讀，但我們最後覺得，即便難以辨識「街」字，能讓人感受到「街」的氛圍才是重要的。針對客戶提出「希望把道路意象放入設計中」的要求，我們把街字中間的「圭」，表現成「走在道路上的兩個人」。而社長的名字裡恰好也有「圭」這個字，如此設計更包含了一層特別的意義。此外，我們還根據這個象徵圖案，發展出宛如城市擴張的視覺意象。

※3

※4

※5

（※1）公司的舊LOGO。（※2）象徵圖案研究。（※3）象徵圖案研究。（※4）視覺意象。（※5）據說設計師岡田先生每次在製作LOGO時，總會自發地做一款印有該LOGO的T恤。這件T恤似乎在他們公司很受歡迎。

## 商務用品的運用實例

在新公司樓舍亮相的LOGO，是以混凝土質地所營造出的銀灰色時尚設計。此外，這款LOGO也運用在社旗、胸章、名片和信封等商務用品。由於信封等文具用品相當受到客戶的喜愛，因此追加製作了其他用品，如贈禮用的包裝盒、購物袋和包裝紙。

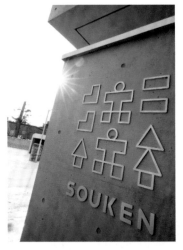

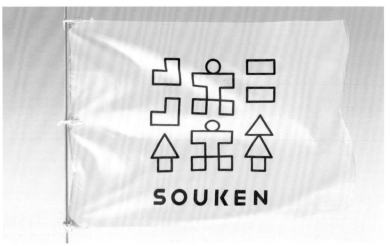

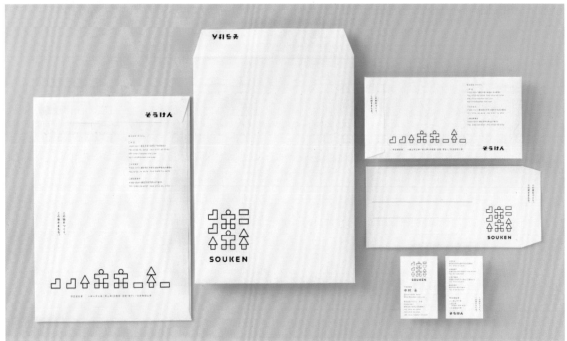

## LOGO運用實例的檢驗

LOGO運用的場合及方法等，都需要進行綿密周詳的檢驗。尤其「SOUKEN」擁有各式各樣的特殊公務車，為了讓所有車身都能適用此LOGO，針對每個車種都必須製定好詳細的LOGO使用規則。比方說，將LOGO配置在駕駛座車門時，通常會置放在門的正中央偏上方，但這家公司的車輛外形和車窗有各式各樣的形狀，因此一律改將LOGO配置在車門前方。此外，在卡車和重型設備上配置LOGO也力求塑造出統一感。

A=B÷2

↑ LOGO 的位置，離車門邊緣為 LOGO 1/2 邊長的距離

↑英文 LOGO 的位置和 LOGO 等高。（平假名 LOGO 亦同）

↑各個 LOGO 調整尺寸時，均維持這個大小比率

## 品牌再造，能「提高員工的向心力」

品牌再造的目的之一，具有重新傳達公司宗旨、提升員工工作企圖心的作用。「SOUKEN」的座右銘：「為我們所愛的網走市奉獻」，進一步強化了以「街」字為意象的LOGO。在工地現場所使用的安全帽，做為公司的象徵物特別受到歡迎。另外，我們也應員工的強烈要求，在安全背心的背面也放上LOGO，可見這個LOGO深受員工的喜愛。

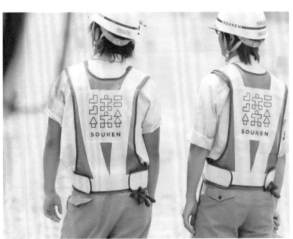

# TOMOE EDO JAPAN

【CL】 株式會社G・T・B・T
【DF】 Harajuku DESIGN Inc.
【CD/AD/D】 柳 圭一郎
【PR】 西川美穗

〔Target〕 正考慮結婚的20～30多歲青年男女

## 以「和」與江戶為概念的珠寶品牌行銷

本案例為經營結婚戒指等大型珠寶品牌「BIJOUPIKO」旗下的珠寶品牌「TOMOE（巴）」的品牌再造。我在該公司於東京御徒町開設旗艦店時，負責LOGO與店內象徵圖案以及相關商務用品的設計。我們以「江戶傳統與高雅洗練感交織的氣質」概念出發，既有婚戒的涵意，也展現出新穎的日本姿容。

※1

※2

## 將日本傳統紋樣「雙巴紋」排列成現代風格

最後拍板定案的象徵圖案，既能象徵店鋪名稱中的「巴」，也令人聯想到準備結婚的兩人。在研究構思時，以曾做為家紋使用的日本傳統紋樣「雙巴紋」為基礎，再加進現代感的新元素。另外，也研究了與「結緣」相關的吉祥水引繩結等設計。

## 雙巴紋渦形線條，轉化為象徵「永遠」的圓圈

雙巴紋以兩條細線組成，沿著兩條線圈環繞起來的部分形成封閉式迴圈，意味著即將結婚的兩人將永遠被圈繫在一起。我另外在兩條細線中間又加了一條更粗的線條，賦予高雅簡潔的印象之外，還有「命運的紅線」的含義，象徵兩人相互牽繫的關係。

 ←

※2

## 文字標誌和品牌的主題相匹配

在討論文字標誌時，我把所有可能的字體呈現都表列出來。由於「TOMOE」是英文字母，我先列了各種字體的純大寫及大小寫並用的排列組合，將看起來不錯的字體和象徵圖案搭配起來試試看。除了要在設計中帶入時代氛圍，也選擇了與品牌主題一致的精工（Lapidary）風格。我共設計了反白款、直式款及橫式款這幾種變體設計。

※3

※4

---

（※1）構思設計初期的象徵圖案研究。（※2）沿著空白軌跡形成封閉迴圈→在中間多加一條「命運的紅線」意象→調整線條粗細，給人摩登高雅精練的印象。（※3）文字標誌研究。（※4）LOGO的各種變體。

## 將象徵圖案作為店內裝潢設計的一環

作為室內設計的一環，一開始即決定將象徵圖案應用在店鋪牆面的設計上。因此，在構思象徵圖案時，將象徵圖案實體化也是設計的考量之一。我以不同粗細的金屬管線，來製作兩種不同線條所形成的迴圈。而實體迴圈的清晰銳利度，是靠金屬本身的銀色來實現。

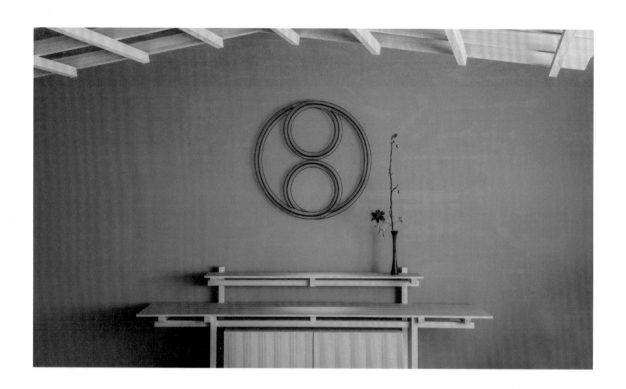

W1000

放大圖

↓實品是像這種金屬圓柱

↓實品的視覺質感

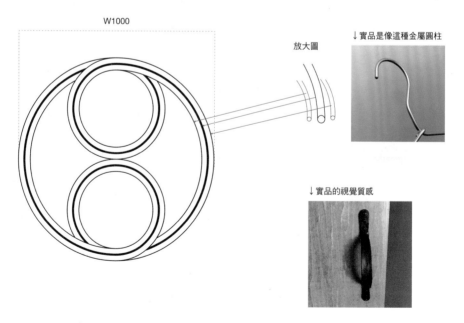

※1

## 與LOGO同步進行設計的產品型錄

「TOMOE」的產品型錄是以珠寶界鮮為使用的珍貴和紙印製而成。和紙很會吸墨、顯色度因此受限，但這麼一來反而能呈現出其他紙張所缺乏的高級感和觸感，因此我特意選擇了和紙。每款珠寶都搭配花卉或和風圖案的照片，烘托出高雅的形象。

※2

---

（※1）象徵圖案於牆面實體化的部分設計圖。（※2）產品型錄以桐木收納盒包裝。

# 將LOGO運用於店鋪用品和網站設計

暖簾、招牌和店鋪用品的設計，要小心避免給人日式料理店的印象。而店鋪名片具有手抄和紙的手感。另外，與型錄一同製作的網站，文字直書的閱覽設計帶來傳統和精緻的印象。

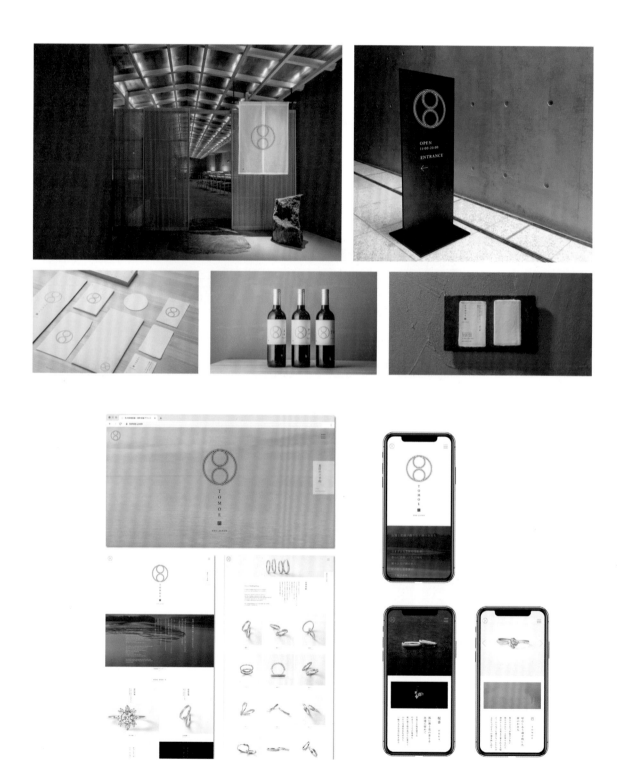

2

商店・餐廳

# 伊勢 EBIYA  伊勢 ゑびや

【CL】 EBIYA（ゑびや）　【DF】 6D
【CD】 吉岡聖貴（中川政七商店）、山田 游（method）
【AD/D】 木住野彰悟　【D】 榊 美帆
【PH】 藤本伸吾（sinca）
【Web】 semitransparent design

〔Target〕 到伊勢神宮參拜的觀光客

## 將吉祥物圖標化的各式運用實例

伊勢神宮內宮附近的食堂暨禮品店「伊勢 EBIYA」，是間開店已百年以上的老鋪。位於歷史悠久的伊勢神宮周邊，為了躋身伊勢代表性店鋪，LOGO的設計將店名由來的「伊勢エビ」（伊勢龍蝦）和「惠比寿樣」（財神）兩詞的重複字，與各種圖標化的伊勢神宮象徵性吉祥物並置而成。店名特別以毛筆字般的粗體字表現出存在感。

※1

〔**Comment**〕 做為一家老鋪，為了今後的長久經營，LOGO並不採用時下流行的設計，而是以現代感的手法，用單純的線條與色塊所構成，並使用日本自古以來諸如淋派等愛用的漸層傳統色彩。這個設計是為了讓LOGO融入這個歷史悠久的地方，並能伴隨品牌長久經營。

（※1）分裝用的小袋子，設計了多種款式。據說伴手禮文化的發祥地即是伊勢神宮，人們來到此地參拜後將神佛的庇佑帶回去，而小袋子作為代表伊勢神宮的伴手禮，設計的用意在於，讓即便沒聽過伊勢神宮或無法親自前來的人，收到這份禮物時也能神遊一番。

# 北海道KURASHI百貨店
北海道くらし百貨店

【CL】 SAPPORO DRUG STORE（サッポロドラッグストア）
【DF/D】 STUDIO WONDER
【AD】 野村SOU（野村ソウ）
【PH】 吉瀬 桂 【IL】 Zekky

〔Target〕 旅日觀光客、在地人

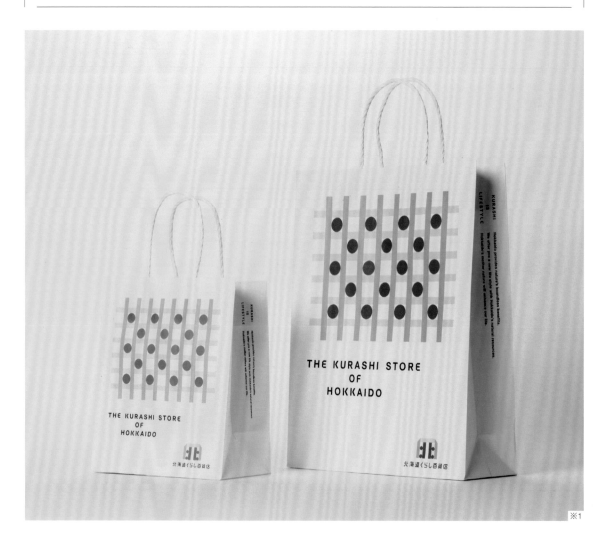

※1

## 形同北海道入口的門形LOGO

此為北海道珍品齊備的「北海道KURASHI百貨店」的品牌行銷。我不僅僅是針對日本，更以向全世界拓展為目標，讓百貨店成為北海道的入口，因此LOGO即以「北之門」的概念來設計，試圖呈現日常生活中不可或缺的生活百貨店應有的樣貌。LOGO的設計意念即在平淡的生活中，創造一點新的節奏、讓人感到舒適的品牌。

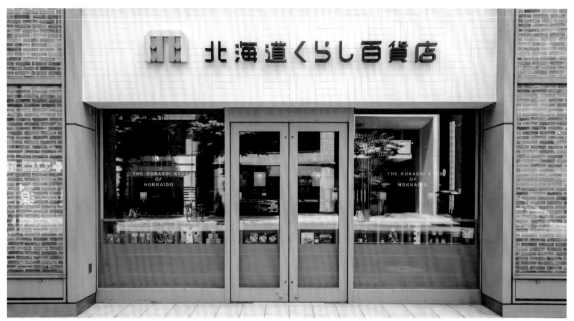

〔**Comment**〕 自有品牌商品的包裝設計，需考量到陳列於賣場的效果，以及日後商品線持續擴大的適用度。與包裝搭配的插圖，展現出簡單素材的好處，或是展現了假設的使用情境。

（※1）商場手提紙袋。將LOGO的局部化為紙袋上的連續圖案。

## 桑原商店

桑原商店
品川区西五反田
二丁目29番2号

**桑原商店**

【CL】桑原商店 【DF】株式會社motomoto（モトモト）
【AD/D】松本健一 【Architect】長坂 常（Schemata Architects）
【Project Staff】會田倫久、渡邊文彦（Schemata Architects）
【Construction】高本設計施工
【Concept Advisor】谷川じゅんじ（JTQ Inc.） 【PH（Shop）】長谷川健太

〔Target〕喜歡清酒的人

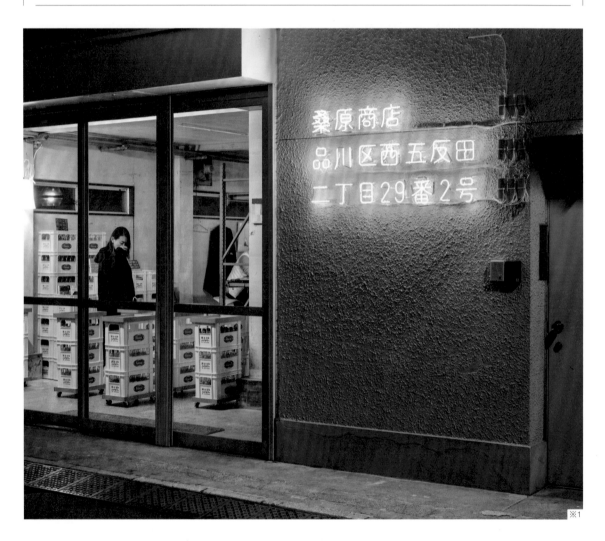

※1

## 僅靠單有文字的VI，加強新舊元素交織的店鋪空間氛圍

位於五反田的家族經營酒類專賣店，把原先的倉庫空間，改成客人買了酒可直接在店內飲用的「角打酒吧」風格居酒屋，創造出讓全家人一起愉快工作的場所。建築師活用既有建築特色，將店面煥然一新，改造成令人享受的獨特而明亮的空間。家族世世代代所立足的這個營業場所，因樓上即是住家的緣故，設計LOGO時便將店名與地址組合起來，讓店頭看起來彷彿沒有掛上明顯的招牌。

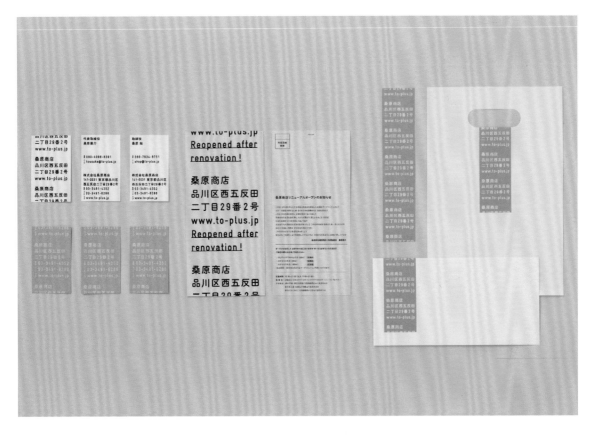

※2

〔Comment〕 我以文字作為主視覺，店內的POP廣告等也統一使用與LOGO同樣的字體。即便沒有獨創的圖形，仍活用空間魅力營造整體的氣氛。店內各種紙製用品的紙材為牛皮紙，色彩以無色為主。開幕後因店內空間的趣味性而受到許多媒體採訪。

（※1）門面不太花俏，適度地以霓虹燈管表現存在感。為了原樣重現文字標誌，採用圓體字為標準字。（※2）POP廣告也是重要VI要素的一環，且每日都會更新，因此特地設定了變化運用的規則。

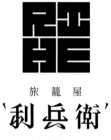

旅籠屋
'利兵衛'
by MATSUYA

## 客棧'利兵衛'　旅籠屋'利兵衛'

【CL】御菓子司 松屋
【DF】SAFARI inc.
【AD】古川智基　【D】香山 光（香山ひかる）　【D/Web】大松佑衣
【Web】歸山IZUMI（帰山いづみ icon system planning）
【PH】山口謙吾

〔Target〕不分年齡老少、所有喜歡和菓子的人

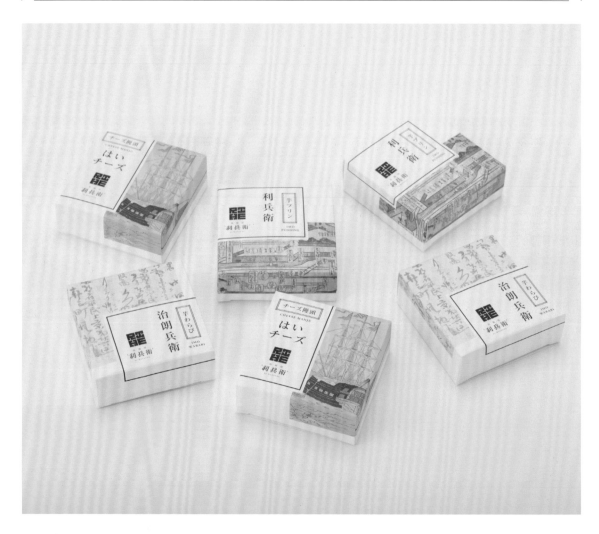

## 以江戶時代流行的「角字」，表現和菓子老鋪的傳統

此為擁有三百多年歷史「御菓子司 松屋」的新品牌——和菓子店「旅籠屋'利兵衛'」的LOGO設計。設計上除了著重表現老闆對過去歷史的珍惜，以及為和菓子店開創新風貌的非凡想法。松屋在江戶時代是間招待往來旅客的客棧，因此我們將利兵衛的羅馬拼音「RIHE」，以流行在當時庶民之間的四角廣告字體「角字」風格進行設計。

※1

※2

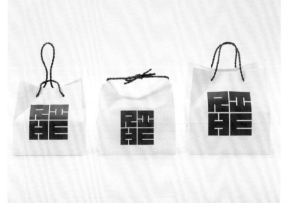

※3

〔**Comment**〕 所謂的角字，是指在江戶時代的祭典時，使用於職人的短外衣或暖簾等表現個性的用品上的傳統書體。我們將品牌想要守護傳統的心，並常常挑戰新事物、亟欲從周遭環境脫穎而出以吸引大眾目光的企圖放進LOGO設計中，採用了簡潔而現代的時髦日式風格。

（※1）玻璃製商品陳列架，透過玻璃也能看到職人在後方的工作情形。（※2）網站首頁，以滿版的美味銅鑼燒照片作為背景。（※3）開幕DM。

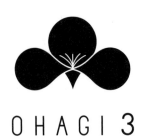

# OHAGI 3

【CL】 Holidays（ホリデイズ）株式會社
【DF】 Harajuku DESIGN Inc.
【CD/AD】 柳 圭一郎
【D】 Joséphine Grenier
【PR】 青石 穰

〔**Target**〕20～30多歲的女性

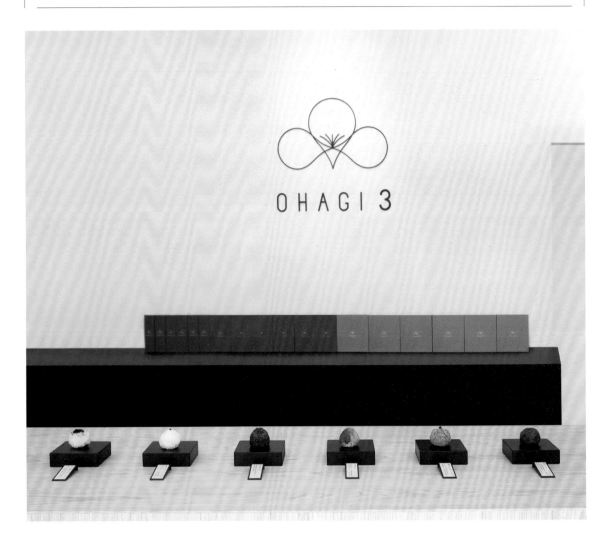

## 以三片花瓣表現「三方都好」精神的御萩專賣店

堅持真材實料且無添加的御萩專賣店「OHAGI 3」，於海外展店之際一併將品牌形象明確化，委託我們執行LOGO的改版設計。「OHAGI 3」作為店家，重視買者有益、賣者有利、對社會有貢獻的「三方都好」精神，為了將這種思考貫注在LOGO裡，我們以和式圖案為意象，再加進「三方都好」、「御萩的外形」和「萩花」的元素。

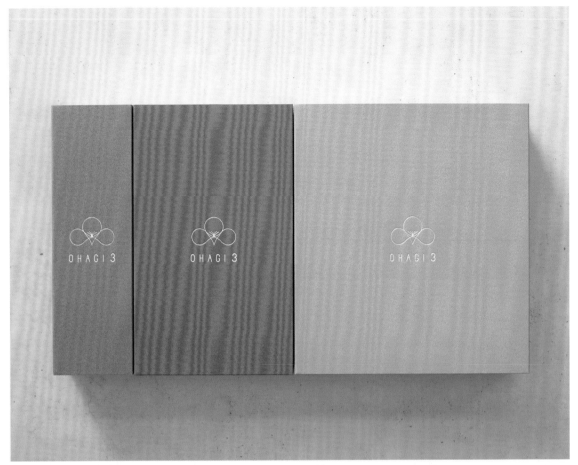

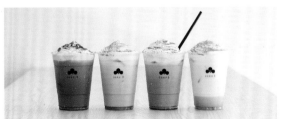

※1

〔**Comment**〕 我們並非原封不動地展現御萩「古老而美好」的傳統日本食文化，而是在設計上表現出傳統與現代精緻形象的融和。

（※1）店頭布置實例。LOGO依使用介面的不同，輪廓分別以線稿或滿塗兩種方式靈活運用。

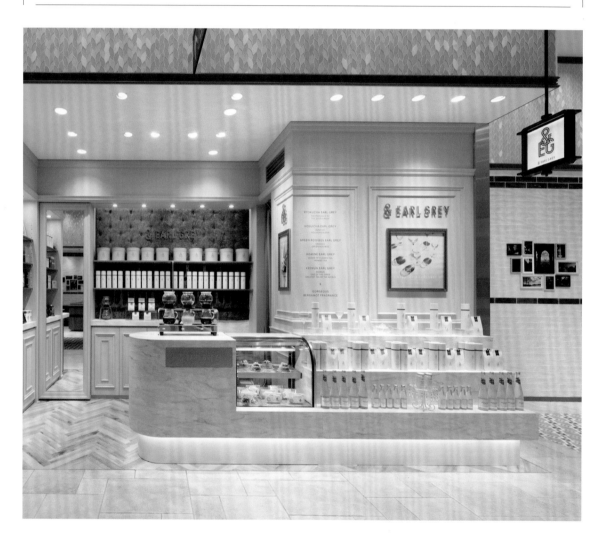

# &EARL GREY

【CL】株式會社Catherine house（キャセリンハウス）
【DF】SAFARI inc. 　【AD】古川智基
【D】結城雅奈子、北川實理奈、吉岡友希、大松佑衣　　【PH】關愉宇太
【Web】歸山IZUMI（帰山いづみ icon system planning）
【Interior Designer】谷口 明（DESIGN ROOM VIRUS）

〔Target〕以20～50多歲的女性為主

## 融合傳統與新潮，典雅與時髦的表現

此為伯爵茶專賣店「& EARL GREY」的LOGO設計。他們在商品上追求原創性，添加了綠茶、焙茶等，為伯爵茶創造了新價值。因此，LOGO設計的目標，在於將「& EARL GREY」形象化，讓人意識到其歷史、傳統以及高尚感，同時於新潮中融入典雅感。貫穿文字的線條，包含了伯爵茶和混合的茶葉，以及與享用茶品的人們之間有所牽繫的意涵。

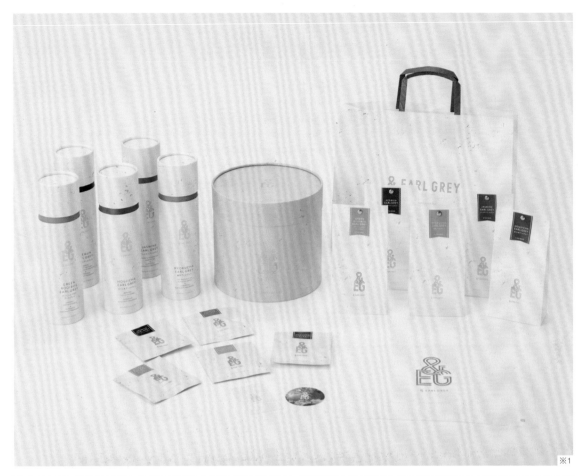

※1

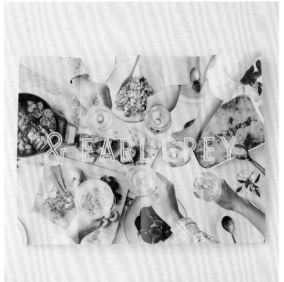

※2

〔**Comment**〕 伯爵茶清爽而華麗的味道，新鮮得令人精神為之一振，提供消費者美好的飲茶時間，我們設計時特別留意將這種印象表現在LOGO上。據說此次LOGO改版之後，讓原本就頻繁舉辦的特賣會次數更為增加。

（※1）各種包裝設計的質感和色彩完全一致。 （※2）本頁下方三張照片是商品的小型宣傳手冊。

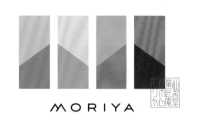

MORIYA

# 菓心MORIYA　菓心モリヤ

【CL】菓心MORIYA
【DF】BRIGHT inc.
【AD/D】荒川 敬　【D】伊東亞沙子
【Web】松浦隆治（WANNA）　【PH】Mathieu Moindron
【Stylist】廣田繪美（八社舍）

〔Target〕35歲以上的女性

## 以多彩顏色表現和菓子與四季的密切關係

位在宮城縣仙台市的和菓子店「菓心MORIYA」，創立於1972年（昭和47年）。在店鋪搬遷到國家指定重要文化財的陸奧國分寺藥師堂境內時，從創業者父親手上繼承的兒子夫婦，趁此機會更新舊有的設計。品牌再造的設計，將LOGO上的店名以英文字母拼寫，並且希望不要有太多一般和菓子屋的味道。設計著重於表現出兒子夫婦接下來的經營之路，就是他們實現夢想的過程。

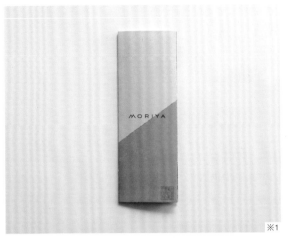

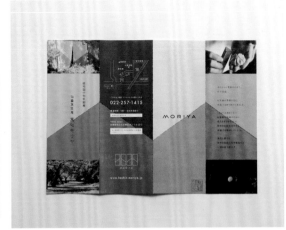

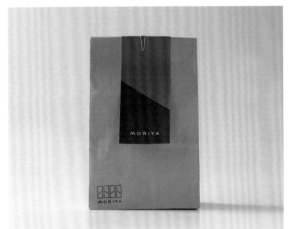

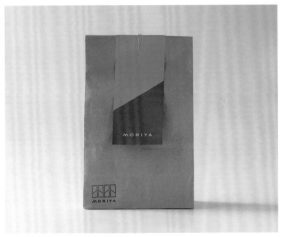

※1

※2

〔**Comment**〕 和菓子和四季有著密切的關係，將與各個季節相對應的和菓子排列出來，會像是一幅美景。因此，LOGO 標誌以顏色來表現四季。另外，山型線條代表了店名的第一個字母「M」。

（※1）本頁上方兩張照片是折頁傳單，業主委託LOGO要以英文拼寫。品牌再造前的片假名名稱「モリヤ」，在設計上以落款的形式保留。（※2）網站頁面。

# KININAL

【CL】 LINDEN BAUM Co., Ltd
【DF】 NOSIGNER
【CD/AD/D】 太刀川英輔
【D】 水迫涼汰、工藤 駿
【PH】 池田紀幸

〔Target〕 喜歡水果蛋糕的人

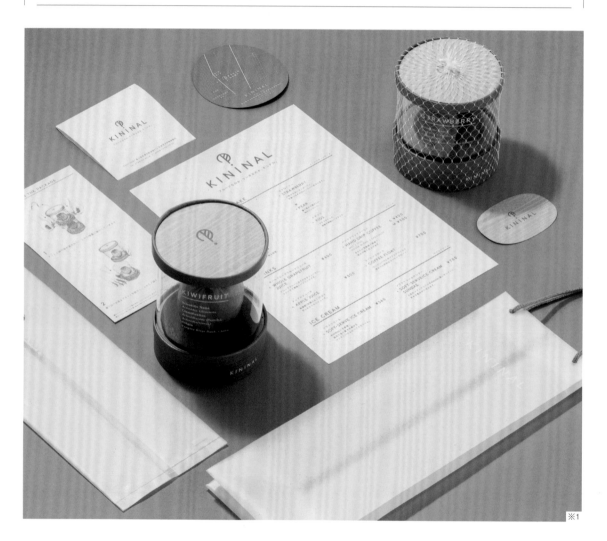

※1

## 將店名轉化成簡約風造型的**LOGO**與其運用實例

「KININAL」甜點店追求保持水果和樹木果實的原樣，提供宛如吃下整顆水果、「看得見果實原樣」的新式糕點。因此，店名以「在意」（気になる）、「成為樹木」（木になる）的雙關語來命名，LOGO的設計便將樹木的圖案和「？」合為一體。包裝上，為表現獨特的果實感，以「果物的標本」作為設計的發想來源。

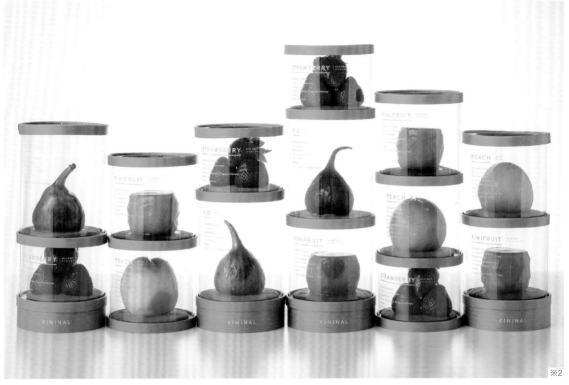

※2

〔**Comment**〕 文字標誌採用原創的「SIMPLA」字體，與象徵圖案一起置中為前提，以文字標誌中的第二個「I」為中心線而取得平衡。悄悄開張的小型地方甜點店，在社群媒體上爆紅之後，吸引了大批觀光人潮，完全變成一個新名勝所在。

（※1）包裝採隱約可看到商品內容的設計，模糊看不清的狀態讓人心中不禁浮出問號「？」，誘發消費者忍不住「在意」內容物是什麼。（※2）在透明片外包裝寫下水果的名稱和學名，像是水果立體圖鑑一樣的設計。陳列上也得以展現出糕點美麗的姿態。

# 廣島 chocola Lab    広島chocolaラボ

【CL】有限會社 共樂堂　【DF】desegno ltd.
【CD】關 祐介　【AD】谷內晴彥
【D】顧 海奈、木村 薫、高階 瞬
【PH】小川真輝
【Web】藤本寬之

〔Target〕20〜40多歲的當地人、觀光客

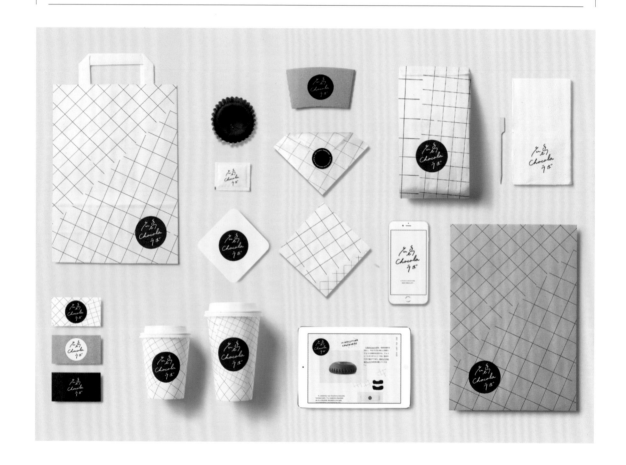

## 將店家的新嘗試和實驗要素，塑造出「Lab」實驗室氛圍

「廣島chocola Lab」是廣島地區以許多知名糕點著稱的共樂堂新嘗試的品牌。這裡不做伴手禮，而是提供剛出爐的新鮮巧克力，是只有在這家店才能品嚐到的巧克力體驗。如同實驗室一樣，以固定的出爐時間表，搭配不同口味的巧克力，陳列方式也是前所未有完全嶄新的展示。

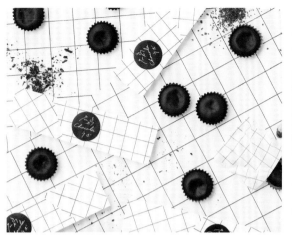

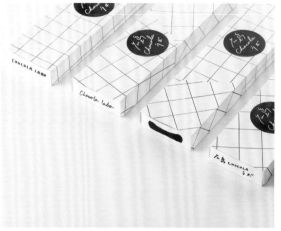

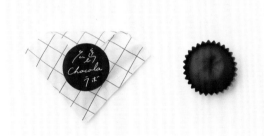

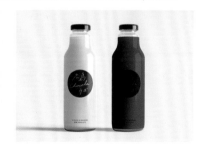

※1

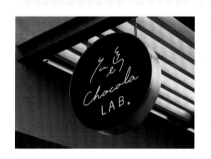

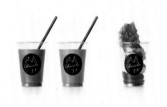

〔**Comment**〕 廣島巧克力新嘗試，設計上試圖博得舊雨新知青睞，讓觀光客到在地人都能品嚐「剛烤好出爐」的廣島巧克力的新體驗。

（※1）透過「Lab」的概念，呈現出陳列和包裝方法的實驗過程，讓客人體會到實驗室的意象。

# Nagayama Rest

【CL】株式會社WONDER CREW
【DF/D】STUDIO WONDER
【AD】野村SOU（野村ソウ）
【PH】古瀬 桂

〔Target〕 會利用公共設施及公園的人、20～40多歲的女性

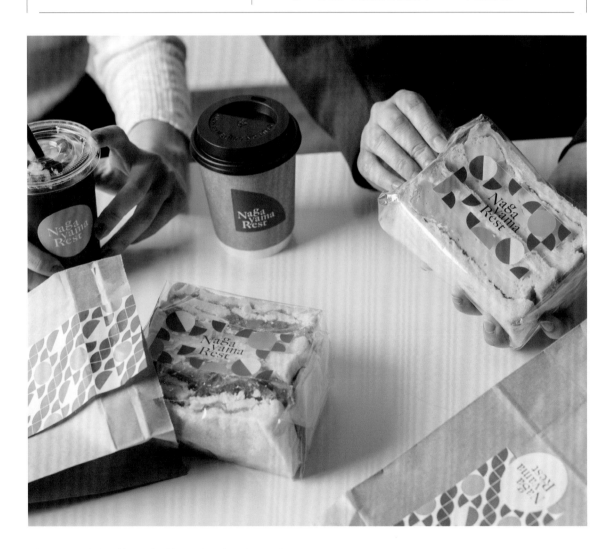

## 精心打造像花朵般燦爛的生活場所

這是位於北海道札幌市區的舊永山公園內，舊永山武四郎宅邸暨三菱礦業宿舍裡日西合璧的咖啡館企劃案設計。公園裡繁花盛開，將店名「Nagayama Rest」的首字母N與R，設計成花朵般的象徵圖案。而且，文字標誌的構成以上下錯落的歐文字體「Caslon」排版，給人新潮的印象。店內裝潢仿效公園裡的自然色彩和建築顏色，優雅而令人印象深刻。

※1

〔**Comment**〕 最近興起一股在文化財建築內經營咖啡館的新風潮，使得舊永山武四郎宅邸暨三菱礦業宿舍的來客數目，達到年間預定目標的580%。在社群媒體上也成為熱議話題，「文化財」這語彙也受到年輕人廣泛的注意。

（※1）咖啡館的各種包裝提袋。這種簡單又具現代感的連續圖案設計方式，引起大眾的好奇。在許多商品及用品中均延續使用這款視覺設計，目的是要將文化財輝煌華麗的印象推廣出去。

# SHIMATORI

【CL】株式會社machilabo（まちラボ）
【DF/Web】株式會社EIGHT BRANDING DESIGN（エイトブランディングデザイン）
【Branding Designer】西澤明洋　【D】村上 香
【Interior Designer】佛願忠洋（ABOUT）　【PH（Interior）】太田拓實

〔Target〕想過豐富充實生活、並想認識山陰地方美好之處的人

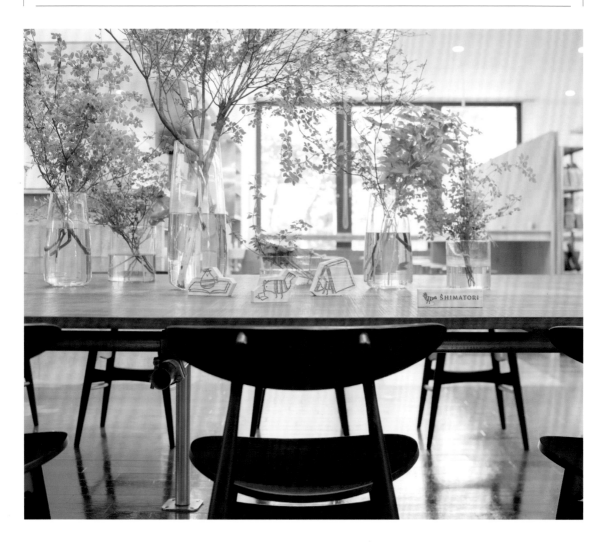

## 以小巧可愛的原創吉祥物做為象徵圖案

此案例為山陰地方開業150年的書店暨生活用品店「SHIMATORI」的品牌行銷。這次的設計概念是「真實的生活」。我開發出連結書籍、日用雜貨和咖啡館的吉祥物「SHIMATORI桑」，並廣泛應用在餐點和商品上。吉祥物名稱是由山陰地方島根縣和鳥取縣的第一字發音──SHIMA和TORI組合而成，希望藉此吉祥物的命名來傳達山陰地方的美好。

〔**Comment**〕 有了原創吉祥物之後，店家也開始嘗試企劃、開發自創商品。做為廣招來客的象徵，吉祥物漸漸廣為人知，自創商品的銷售量也在增長。

（※1）（※2）（※3）店內的裝潢和商品之外，餐點上也有吉祥物的設計。均為吉祥物與店家融成一體的運用實例。

# 飯沼本家 酒藏CAFE 飯沼本家 酒藏CAFE

【CL】株式會社飯沼本家
【DF】tegusu Inc.
【AD/D】藤田雅臣
【PH】早川佳郎
【PM】株式會社anchorman

〔Target〕到「酒酒井magari家（酒々井まがり家）」購買清酒的客人

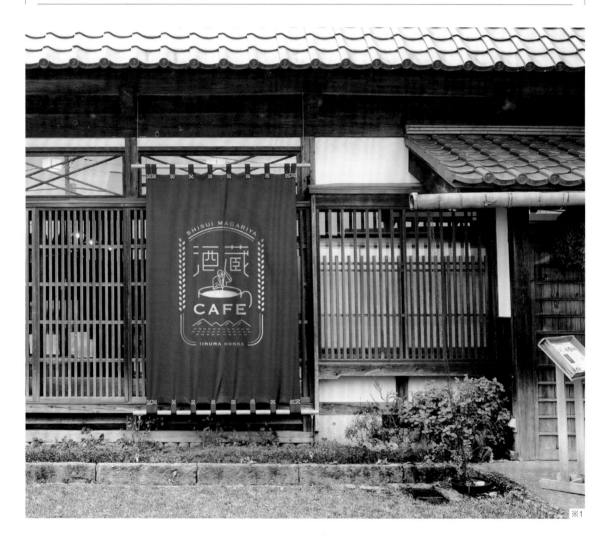

※1

## 安靜地傳達積累數百年歷史的酒廠形象

釀酒廠「飯沼本家」位於千葉縣酒酒井町，釀酒廠內的「magariya」（まがり家）是自新潟縣的古民家遷建過來的空間，做為酒品的販賣所、餐飲空間及藝廊，其中的餐飲空間改造為「酒藏CAFE」。我以「在釀酒廠裡品味大自然的美好及享受高品質的休息時間」為概念，於LOGO設計中，實現釀酒廠希望在鄉間風景中悠然地體會時間流動的想法。

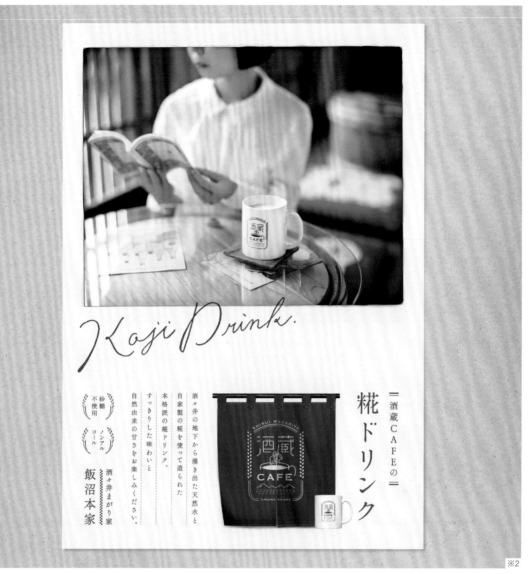

*Koji Drink.*

酒々井の地下から湧き出た天然水と
自家製の糀を使って造られた
本格派の糀ドリンク。
すっきりした味わいと
自然由来の甘さをお楽しみください。

砂糖
不使用

ノンアル
コール

酒々井まがり家

飯沼本家

＝酒蔵CAFEの＝
糀ドリンク

※2

〔**Comment**〕 我以一位釀酒職人將馬克杯作為釀酒桶的圖像，加上稻田和稻穗等大自然的意象，完成了「酒藏CAFE」的象徵圖案設計。

（※1）此暖簾為品牌主視覺。多款商品及用品均以此藍染暖簾作為主視覺，既表達出和式生活氛圍，也維持了統一的印象。（※2）海報。

# FUWAGORI

【CL】平山峰吉　【DF】POOL inc.
【PL】大垣裕美　【AD】宮內賢治
【D】末永光德（POOL DESIGN inc.）
【Interior Designer】松永康太
【Construction】田中英雄

〔Target〕10～20多歲的女性

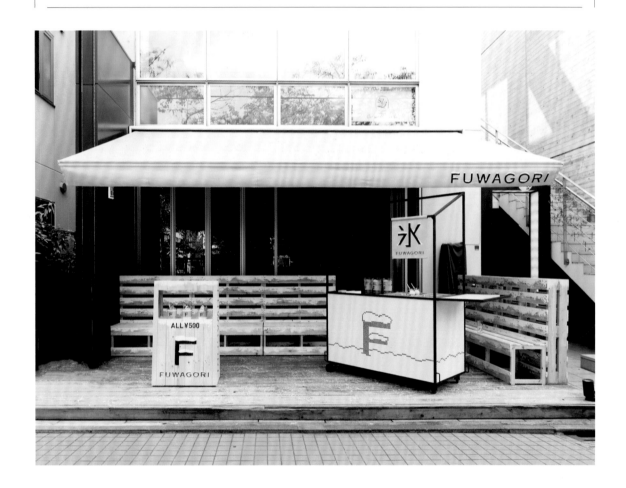

## 以積雪裝飾文字標誌，期間限定的刨冰店

這是位於目黑川旁的期間限定刨冰店「FUWAGORI」的LOGO設計，簡素的文字標誌「F」上頭加了積雪的設計，是一種極富童心的表現。而整體店面的其他設計，也延續此一概念，例如「氷」字掛旗。另外，販賣推車的側板上，埋在雪中的「F」，以像素方塊呈現，如此清爽俏皮、不至於太嚴謹的設計，全是為吸引年輕客層的目光。

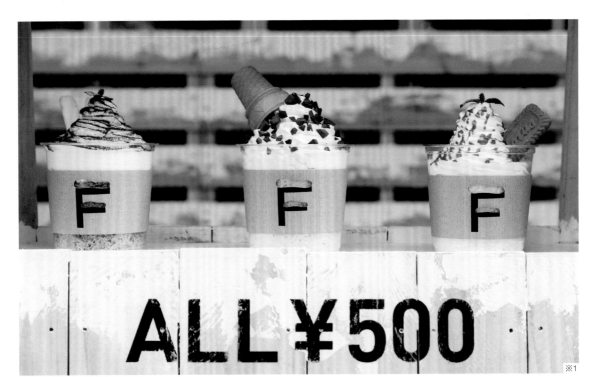

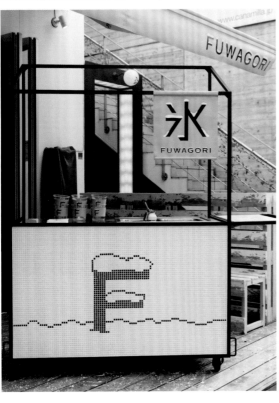

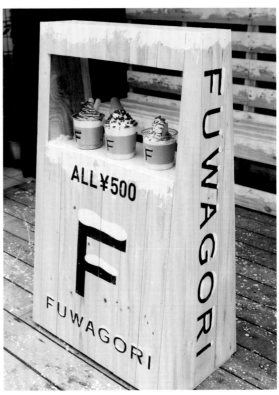

〔**Comment**〕 這家刨冰店在年輕人和Instagram用戶之間成為熱門話題，店頭常常大排長龍，許多電視台也爭相採訪。

（※1）杯套上也有象徵圖案「F」，上頭的積雪形狀是固定的，但會依不同口味微調積雪的色彩。

# BISTRO BANG BANG
ビストロバンバン

【CL】株式會社WONDER CREW
【DF/D】STUDIO WONDER
【AD】野村SOU（野村ソウ）
【PH】古瀨 桂

〔Target〕20～50多歲的人

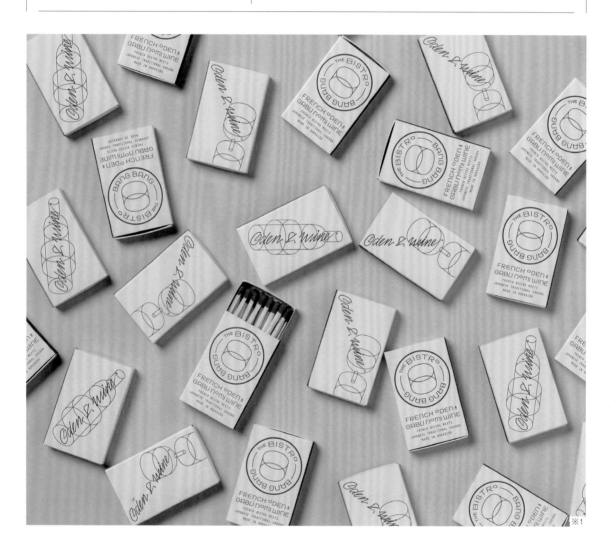

※1

## 將關東煮視覺化，具有法式風味的創意料理

這是為主營關東煮和葡萄酒的餐酒館「葡萄酒和清酒、法式關東煮 BISTRO BANG BANG」所規劃的主視覺與店鋪空間設計。從「法國廚師開設的日本關東煮和餐酒館料理」的概念出發，一方面呈現法國人眼中所看到的日本居酒屋印象，同時也將空間設計得像餐酒館的風貌。LOGO以煮得通透的蘿蔔為主視覺，並將其做了各式各樣的變體設計。

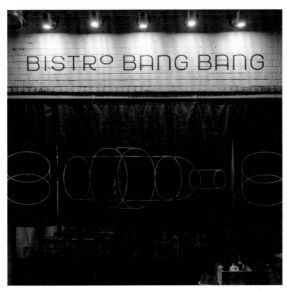

〔**Comment**〕 餐廳的所有平面設計，均試圖營造出一位不懂日文的法國人，努力以圖像來做視覺傳達的氛圍。這些圖像單個來看可能不明其意，但將整個系列的LOGO等圖像一字排開，便能看出其設計概念。

（※1）火柴盒的設計，以紅色的文字象徵紅酒，與LOGO圖案做各種組合搭配。

# 鯖魚牡蠣日本酒 魚人居酒屋
鯖と牡蠣と日本酒 居酒屋うおっと

【CL】株式會社WONDER CREW
【DF/D】STUDIO WONDER
【AD】野村SOU（野村ソウ）
【PH】古瀬 桂

〔Target〕30～60多歲、喜歡吃鯖魚的人

## 以鮮魚和浪花為主題的居酒屋主視覺

「鯖魚牡蠣日本酒 魚人居酒屋」從九州採購經過神經絞處理（神経締）*的鯖魚及來自日本各地的新鮮牡蠣，並販售清酒。我結合店鋪營業狀況與店鋪地點的特性，並以較一般居酒屋更高檔為設計目標，將店名的漢字「魚人」以英文手寫體呈現。另外，在將LOGO進一步做成連續圖案時，我設計了波浪及鯖魚破浪而出的造型。連續圖案的顏色除了藍色之外，也用了會令人聯想到鯖魚身上藍光的彩虹漸層色。

*譯註：源自日本的魚類屠宰技術「活締處理法」中的一種，可快速破壞魚類神經管以保鮮。

※1

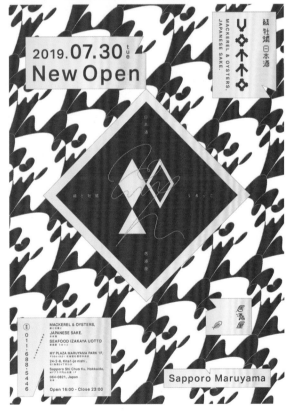

〔**Comment**〕 這個設計的重點為，表現出這家居酒屋的纖細、新潮風格。將蕎麥麵店、壽司店風格的菜單，大膽設計成常見於歌舞伎的漸層色設計，表現日本飲食的特色和新鮮感。

（※1）招牌等標示設計成瀑布般的流水意象。

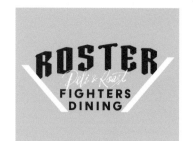

# FIGHTERS DINING ROSTER

【CL】THE‧STANDARD
【DF/D】STUDIO WONDER
【CD】町田智昭（THE‧STANDARD）
【AD】野村SOU（野村ソウ）
【PH】出羽遼介（＆BORDER）、古瀨 桂

〔Target〕北海道日本火腿鬥士隊的棒球迷、來到新千歲機場的人

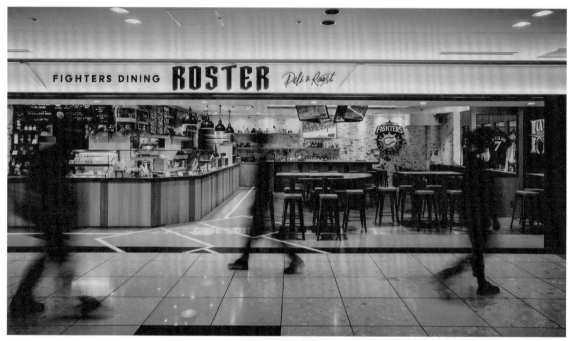

※1

## 以棒球場的白線為主題的咖啡簡餐店LOGO

此為職業棒球隊「北海道日本火腿鬥士」所經營的咖啡簡餐店「FIGHTERS DINING ROSTER」的品牌行銷。利用從打擊手、投手等選手視角所見的球場白線，做出具躍動感的設計，同時也展現棒球氛圍與餐飲的臨場感。利用白線抽象地表現棒球意象，希望除了原有的棒球迷之外，還能招徠其他各種各樣的客人。

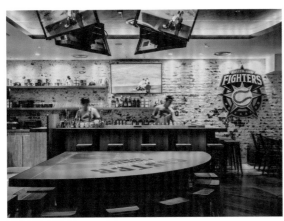

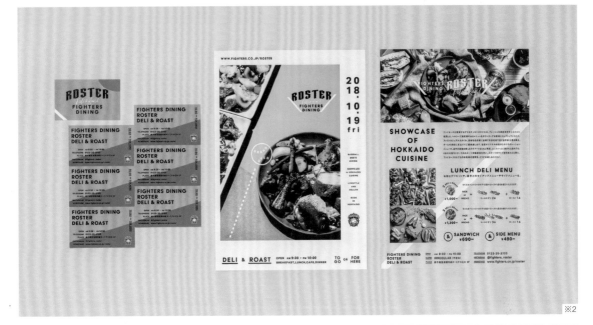

※2

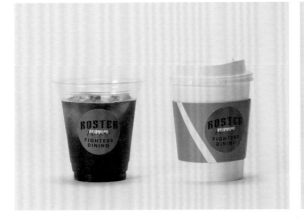

〔**Comment**〕 我們試圖僅以單純的白線，表現出將棒球和餐飲融洽得宜的狀態。讓原本的火腿鬥士隊球迷也能感受到球隊的新嘗試。

（※1）以白線圍繞LOGO的變體設計，讓人聯想到棒球場。（※2）簡餐店的名片和傳單。延伸的綠色與咖啡色設計，讓人聯想到球場的草坪和土壤。

# LUMIÈRE

**LUMIÈRE**

【CL】LUMIÈRE
【DF】desegno ltd.
【AD/D】谷内晴彦

〔**Target**〕當地的男女老幼

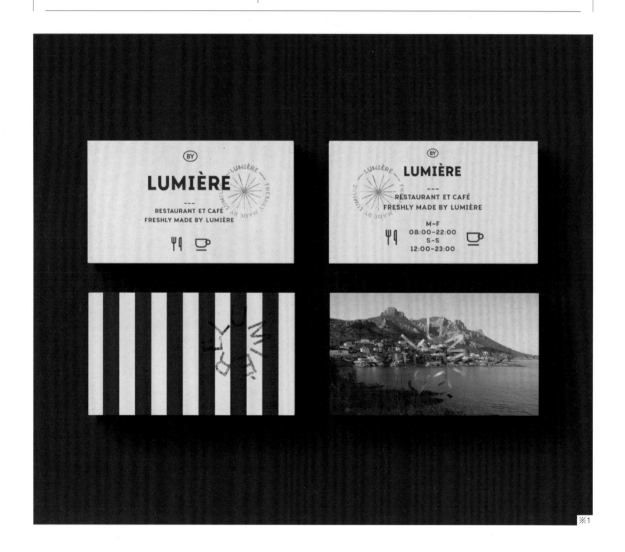

※1

## 將海外時尚咖啡館的形象作為主視覺

咖啡簡餐店「LUMIÈRE」，以「也許某天會造訪，遙遠海外的鈷藍色可愛小店」的概念打造而成。在這裡顧客可以品嚐來自大海和山林的鮮魚及肉品，一邊感受季節和大自然的美好，一邊享受手作料理。這裡提供一個讓人感到溫暖、懷念且放鬆悠閒的空間。我以主廚所堅持的海外餐館風格來設計LOGO。

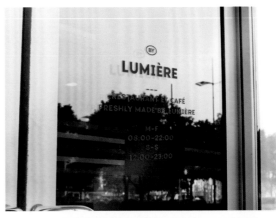

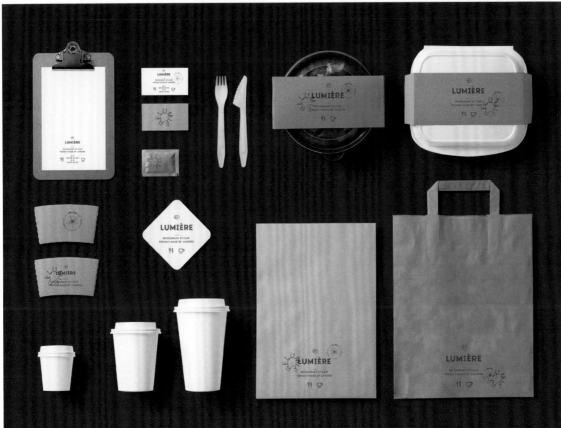

〔**Comment**〕 我採以當地大多數人都能接受、容易親近的風格來做設計。

（※1）店家名片。為了讓客人感受到海岸邊的山海氣息，利用海外的某地方小店的照片作為主視覺。

# 北攝焙煎所　北摂焙煎所

【CL】北攝焙煎所
【DF】Neki inc.
【AD/D】坂田佐武郎

〔Target〕愛好咖啡者、在地資深咖啡迷

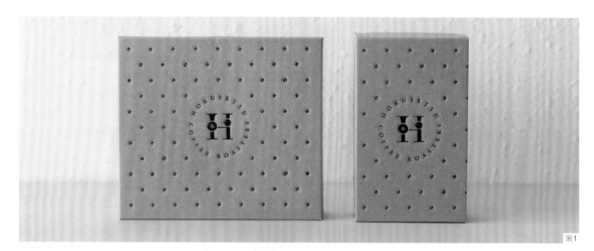

※1

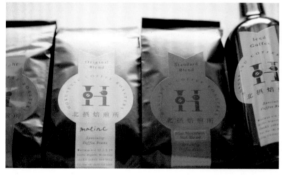

## 英文字母LOGO中，藏著正在烘焙咖啡豆的老闆

這是位於大阪府箕面市自家烘焙咖啡豆專門店的「北攝焙煎所」。我們意識到老闆對烘豆的講究和使命感，LOGO的設計不僅僅針對正在經歷咖啡熱潮的年輕世代，也對在地資深咖啡迷們致意。象徵圖案的設計，將老闆在烘豆機前工作的身姿，與店名的第一個字母「H」融合，讓可愛與典雅感並存。

〔Comment〕 為了把老闆在烘豆機前烘焙的身影融進「H」一字中，又要顧慮設計風格不會顯得太大眾化，文字的識別度也要高，並為整體圖像取得絕妙的平衡，在設計上費了一番工夫。試圖做出超越一時流行、為人們所熟悉的商標。

（※1）在瓦楞紙盒上燙印咖啡色LOGO的禮盒。雖是便宜的紙材，經過設計、印刷和後加工製作，做出討喜得宜的禮品感。

# Pin de Bleu

【CL】株式會社Aomatsu
【DF】Neki inc.
【AD/D】坂田佐武郎
【PH】成田 舞
【Web】subtonic 　【Interior Designer】雨巧舍

〔Target〕附近的居民及學生等

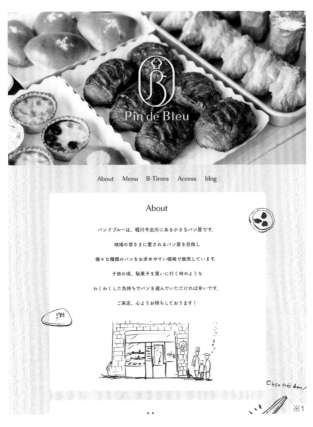

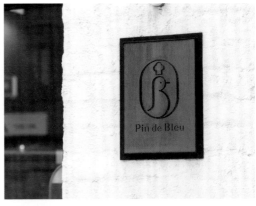

※1

※2

## 深受當地人喜愛的小鳥造型麵包店LOGO

「Pin de Bleu」麵包店位於京都今出川，趁著店內重新整修，也一道重新設計LOGO。因商品價格低廉，而受到學生和在地居民的喜愛，而沿用舊LOGO的小鳥圖案，製作出親民、堅持高品質的麵包店新LOGO。

〔Comment〕店家並非全新開幕而是重新裝潢，因此新LOGO的意象，除了傳達店家重視原先老顧客的心意，也強調對於麵包品質的更加講究。改裝之後，常在社群媒體上看到有人分享：「那裡有家很可愛的麵包店耶。」

（※1）網站頁面。（※2）將LOGO連續並排，變成一款連續圖案設計，其中有一隻睡著的鳥。

# MAKE MY

**【CL】** 株式會社Dancin'Diner（ダンシンダイナー）
**【DF】** SAFARI inc.
**【AD】** 古川智基
**【D】** 香山HIKARU（香山ひかる）
**【PH】** 森 一美

〔 **Target** 〕 10～20多歲的女性

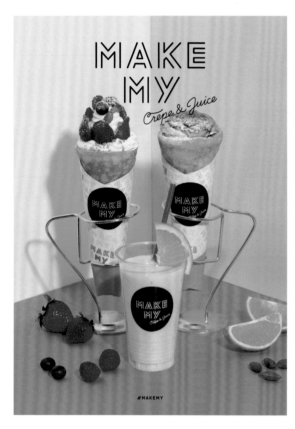

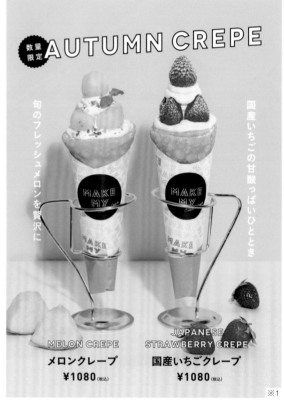

※1

## 五彩繽紛的LOGO，就像色彩斑斕的水果

此為「可麗餅&果汁 MAKE MY」的品牌行銷。菜單特色為可隨著當下心情和胃口選擇多種品項，以此為設計概念，主打目標客層為女性，並以年輕的調性和風格為主。品牌行銷的目的，主要依靠強烈的視覺效果來達成。文字標誌的每個字刷上了不同的顏色，包含「抹上屬於自己的顏色，享受自己的色彩」的意涵。

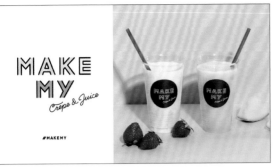

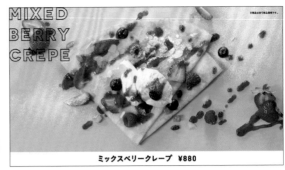

ミックスベリークレープ ¥880

※2

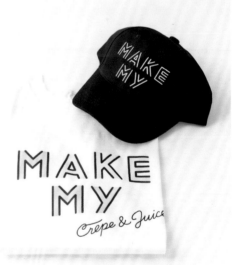

※3

〔Comment〕 由於該公司同時也有別家水果甜點店開張，在形象設計上有所區別。

（※1）海報。（※2）本頁上方三張圖為廣告橫幅，中間的LOGO連續圖案也用於可麗餅的包裝紙上。（※3）工作人員的制服。

# GOOD CACAO

【CL】 GOOD CACAO
【DF】 株式會社Grand Deluxe（グランドデラックス）
【CD/AD/D】 松本幸二

〔Target〕 喜歡巧克力的成年人

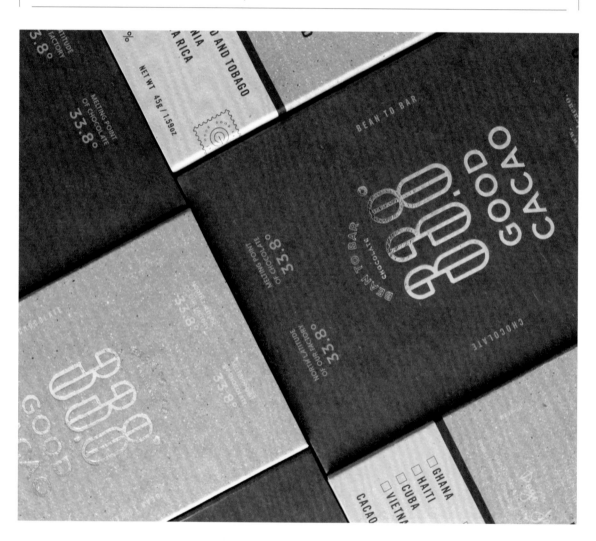

## 利用數字增添意涵的巧克力品牌

這是道後溫泉附近的巧克力工廠所推出的商品。攝氏溫度33.8°是巧克力的融點，而店鋪所在位置也正好是北緯33.8°，所以就以33.8°這個數字做為LOGO圖案。另外也要工廠講究的可可豆做為訴求，因此也將數字設計成可可豆的形狀。LOGO一方面給人頗有意涵的印象，一方面可讓人明瞭店家的營業內容，包含「BEAN TO BAR」（從可可豆到巧克力）等訊息。

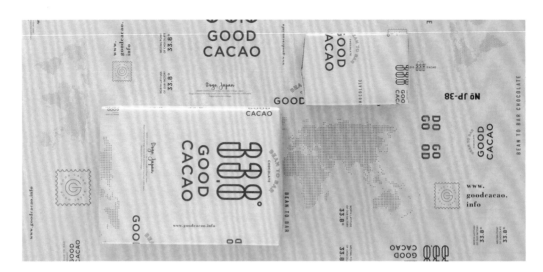

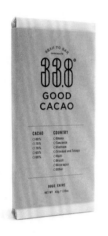

※1

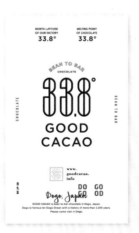

---

〔**Comment**〕 LOGO設計表現出工廠對於可可豆的講究。為讓客人明瞭店鋪的營業內容，也將「BEAN TO BAR」等文字排進LOGO裡。這個LOGO得到了不錯的回響，因此也以LOGO為基底延伸開發了其他商品。

---

（※1）店家位於觀光勝地道後溫泉，包裝的設計讓客人方便買來做為伴手禮，並特地設計成簡單不費工的包裝方法。

# MILLE-FEUILLE MAISON FRANÇAIS©

**MILLE-FEUILLE MAISON**
FRANÇAIS

【CL】 株式會社Sucrey（シュクレイ）
【DF】 大日本印刷株式會社
【CD】 松村 隼 【AD/D】 福原奈津子（TUNA&Co.）
【Interior Designer】 SIGNAL Inc.

〔Target〕 可做為簡單禮品或伴手禮

※1    ※2

## 結構精緻的象徵圖案，表現法式千層派的細膩

此為堅持法式道地口味的千層派專賣店「MILLE-FEUILLE MAISON FRANÇAIS」的品牌行銷。設計靈感來自法式千層派精緻結構，便將店名首字母「MM」兩字堆疊成結構體般的設計。因千層派是精緻的法式甜點，設計的方向著重表現出成熟的質感，以及收到高級禮品時情緒高昂的感覺。企業識別色為淡藍綠色，廣泛運用在包裝與店鋪陳列上。

〔**Comment**〕 做為配合「橫濱FRANÇAIS」品牌再造的一環，這間位於松屋銀座的限定店也是為了發表新品牌而開張。我們操刀的品牌行銷範圍包含概念開發、命名到LOGO設計及延伸運用、室內裝修、商品視覺行銷等，至今已過了六年，我們的設計仍繼續沿用。

（※1）法式千層派酥皮的法文為「feuilletage」，也有「翻開書頁」的意思，所以將包裝盒設計成書籍的模樣，並刻意設計出讓人想將包裝保留下來的質感。（※2）活用企業識別色，展現出高級感的吸睛購物紙袋。

# Ab・de・F

【CL】 株式會社福原 Corporation（コーポレーション）

【DF】 Palette Design

【AD/D】 福原奈津子（TUNA&Co.）

〔Target〕 炸蝦愛好者及當地人

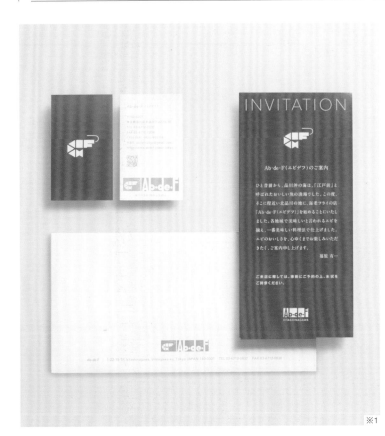

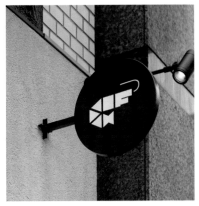

※1

## 大蝦圖案中，藏有老闆姓氏首字母

此為供應世界最大炸帝王蝦的專門店「Ab・de・F」的LOGO設計及其延伸運用。我直接以大蝦做為象徵圖案，融合了油炸物酥脆口感的視覺效果及老闆福原先生姓氏的第一字母「F」，而顏色設定為一目了然且吸睛的蝦紅色。為符合店家的現代義式室內裝潢，而將文字標誌處理得更具現代藝術風。

〔**Comment**〕 這是一家充滿老闆想法的店鋪，因此我在LOGO中加入了老闆姓氏的首字母，想做出富含熱情的氛圍。希望能讓人一眼看到這LOGO，單純地覺得喜歡，並感受到老闆長久以來在此市鎮耕耘、專注於自己喜愛的事物的心意。

（※1） 商家名片和邀請卡。除了放上象徵圖案，也將之與文字標誌做了結合。

# 手包餃子和酒 麻辣食堂
手包餃子と酒 マーラーパーラー

【CL】株式會社WONDER CREW
【DF/D】STUDIO WONDER
【AD】野村SOU（野村ソウ）
【PH】古瀨 桂

〔Target〕20〜30多歲女性、20〜50多歲男性

## 混搭亞洲各國美食的平民酒館LOGO

此為四川料理＋平民酒館概念的「手包餃子和酒　麻辣食堂」的LOGO設計。以發麻舌頭的圖案，標示店家的營業型態，店名則以漢字標明，讓人感受到中國・台灣・香港・韓國・泰國・越南等亞洲風味。希望創造出各式各樣菜色和新式混搭亞洲料理的形象，讓人不禁想進這家店吃吃看。

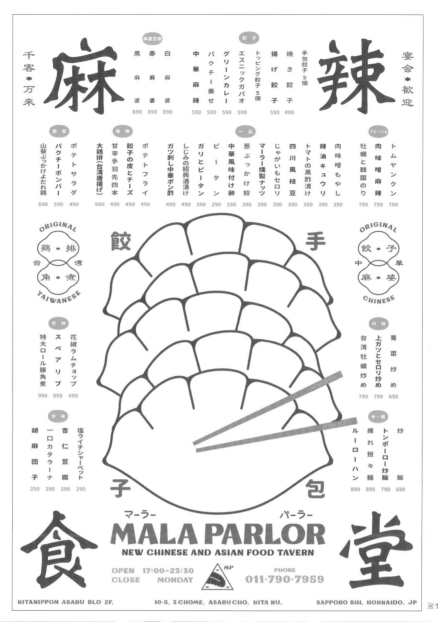

〔Comment〕 目標是做出「怪異又吸睛的設計」，以成功招攬客人，並讓大家將店內環境及印有LOGO的玻璃杯照片上傳到Instagram，達到宣傳的效果。

（※1）印有巨大餃子圖案的海報，很有視覺衝擊力。（※2）傳單的設計與店家名片同款，也一樣使用厚磅紙張印刷，讓人印象深刻。

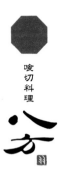

# 喰切料理 八方

【CL】喰切料理 八方
【DF】QUA DESIGN style（クオデザインスタイル）
【AD/D】田中雄一郎

〔**Target**〕講究吃食的35歲到40多歲的青年世代

※1

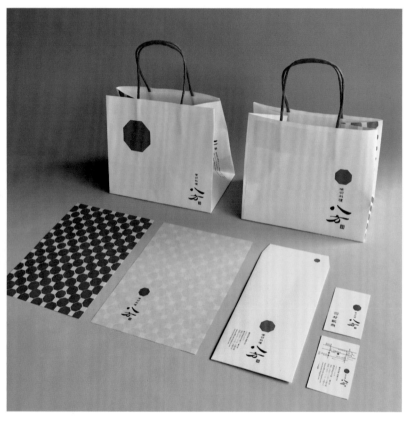

## 以吉利的八角形，作為料亭的LOGO

此為重視源於茶道「一亭一客」精神的和食店「喰切料理 八方」的LOGO設計。店名中有個「八」字，「八」字形狀由上而下展開，具有逐漸繁盛的吉祥意味，我便以八角形來設計象徵圖案。八角形也被認為具有召喚四面八方好運和活力的能力。料亭堅持一道一道上菜、鄭重地用心接待每一位客人，並且目標客層為年輕世代，因此商標設計兼具簡素又時髦的風格。

〔**Comment**〕由於暖簾、熱毛巾、紙巾等諸多餐廳用品上均印有LOGO，因此聽說店家與客人的話題常常都是從LOGO談起的。為了凝聚工作人員的向心力，烹調服上也以LOGO點綴。2020年，這家餐廳在「米其林指南 京都、大阪＋岡山2021」評鑑中獲得2星。

（※1）B2大小的海報上印著「一客一亭」的文字，是指茶湯會上，茶道主人為一位客人所舉辦的茶會。也有堅持一道一道上菜、鄭重其事禮貌地接待每一位客人的意思。

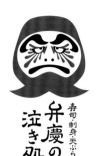

# 弁慶哭泣之處　弁慶の泣き処

【CL】弁慶哭泣之處（弁慶の泣き処）
【DF】Frame inc.
【AD/D】石川龍太
【D】畑山永吉
【Interior Designer】CS CORPORATiON（コーポレイション）

〔Target〕吃壽司和生魚片時喜歡配酒的人

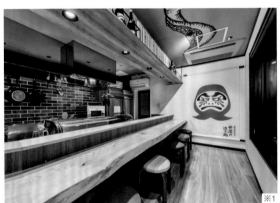

※1

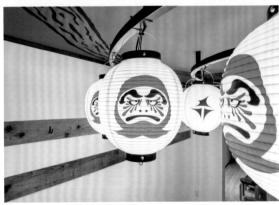

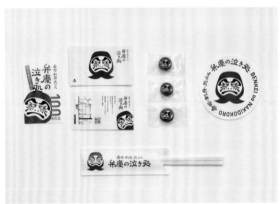

## 以強烈的歌舞伎臉譜風格，表現「眼淚」的概念

此為位於新潟、可輕鬆愉快享受道地壽司及天婦羅的壽司居酒屋「弁慶哭泣之處」的LOGO設計，直接將幽默的店名「弁慶哭泣之處*」中「哭泣的弁慶」形象化為象徵圖案。我們以店名中的元素「眼淚」為設計主題，由於眼淚有負面的意象，便以效果強烈的歌舞伎臉譜風格來表現，完成深具衝擊力的設計。

*譯註：「弁慶の泣き処」意為強者也有弱點。弁慶為日本鎌倉時代初期的僧侶、武將

〔Comment〕設計的初衷是希望將弁慶形象化而成的象徵圖案，能得到客人的喜愛，以提高店家的知名度。

（※1）店內的牆壁和燈籠上，到處都有弁慶的象徵圖案，顯得很熱鬧。

# KAISEKI 丸德

【CL】丸德
【DF】如月舍
【CD】久住高廣（久住建築設計事務所）
【AD/D】藤本孝明
【Calligrapher】三浦由城子

〔Target〕附近世代延續的忠實顧客、熱愛美食者

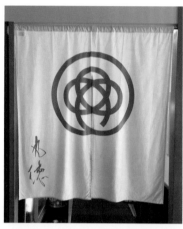

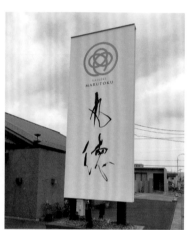

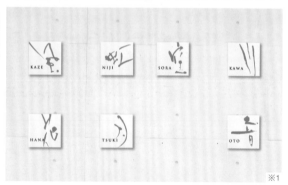

※1

## 以編織線繩和書法組成的象徵圖案，兼具創新和傳統的表現

此為由第三代接手的「外送丸德（仕出し丸德）」的品牌再造，他們除了食材和準備等烹飪的基本之外，還挑戰了新式的創意料理。餐廳的營業項目從「外送」轉型為「懷石料理」，追求兼具傳統工夫和創意料理的料亭形象。象徵圖案由三圈圓形線繩纏繞連結的「T型」構成，而以書法寫成的店名，是依我們對第三代老闆本人的印象、以及適合餐廳建物的設計風格所寫下。

〔Comment〕我們在設計時很重視接手「外送丸德」的第三代老闆對於料理執著的想法。

（※1）餐廳內包廂的名稱，均以一個漢字取名，和LOGO一樣皆由同一位書法家所寫，統一整體氛圍。

# 瀬川商店　瀬川商店

【CL】瀬川商店
【DF】如月舍
【AD/D/CW】藤本孝明

〔Target〕當地的男女老少、喜歡魚料理者

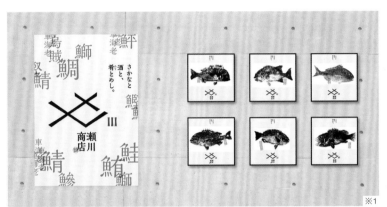

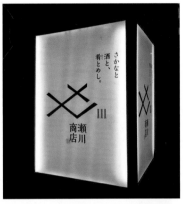

※1

## 將魚料理的美味視覺化的料理店LOGO

以魚料理為主的「瀨川商店」，是一家供應德島本地美味食材的居酒屋。設計的概念包含以曾在許多店家磨練手藝的老闆所提供的魚料理、將「商店」納入店名、以及對於本地的情懷。我將魚的外形和「瀨川商店」的せ（「瀨」的日語發音）組合起來化為象徵圖案，設計出可運用在工作圍裙上、頗有「商店」氛圍的LOGO。

〔Comment〕我將老闆説的「さかなと酒と肴（あて）とめし（魚和酒、下酒菜和飯）」做為文案，排版在整體LOGO上，並在「せ」的象徵圖案右下方加上「川」字。文字標誌的字體使用融合了明朝體與隸書體的「解明宙（解ミン宙）」體，營造出既和風又時尚的印象。

（※1）採納了建築師的建議，使用魚拓做為店內裝飾以強調魚料理特色，並放上LOGO、蓋章及裝裱。

# comorebi.coffee焙煎所
## コモレビコーヒー焙煎所

**【CL】** comorebi.coffee焙煎所
**【DF】** COSYDESIGN
**【AD/D】** 佐藤浩二

〔**Target**〕愛喝咖啡的人、會購買自家烘焙咖啡豆的人

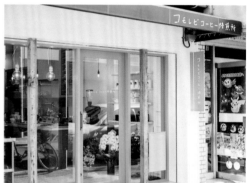

※1

## 彷彿水彩畫優美筆觸的咖啡店LOGO

此為可在店內享用咖啡、也可購買咖啡豆的店家LOGO。以柔和的水彩筆觸,將庭院樹影倒映在杯裡咖啡表面上的模樣,做為象徵圖案,設計的目標即希望讓客人感受放鬆休息的片刻。我特別留意表現出這間咖啡店的概念:「陽光透過庭院樹葉空隙照進屋子裡的咖啡時光」,LOGO局部的質感,是使用咖啡汁液渲染出來的效果。

〔**Comment**〕設計時自然直率地表現店名的由來,希望客人透過設計也能感受到店主沉靜親切的性情。

※1)名片的設計成功地讓許多客人主動索取。另外,LOGO也為店主製造了與客人的聊天機會(關於LOGO的設計背景和想法等)。

# 挽肉と米

## 絞肉和米　挽肉と米

**【CL】** 株式會社絞肉和米（挽肉と米）　**【DF】** POOL inc.
**【CD】** 小西利行　**【AD】** 宮內賢治
**【D】** 桑原加菜（POOL DESIGN inc.）
**【PR/PL】** 大垣裕美　**【PR】** 廣田沙羅
**【Architecture/Construction】** 有限會社 上野建築事務所

〔Target〕沒有設定特定客群、設計成女性也能自在地消費的餐廳

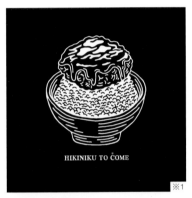

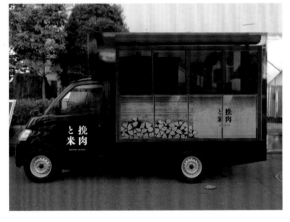

## 以手寫LOGO表達熱騰騰的感覺，表現手作料理的堅持

這是以「剛絞好、剛烤好、剛煮好」為概念，專賣炭烤漢堡排和現煮米飯的餐廳「絞肉和米」的LOGO設計。漢字LOGO與漢堡排一樣，堅持手作感，因此以手寫字呈現。為了不讓LOGO顯得廉價，整體以黑色為基調，也極重視留白與設計張力。另一款以漢堡排和米飯的插畫製成的象徵圖案中，隱藏著「ヒキニク」（絞肉）和「米」兩字，增添了輕鬆的趣味。

〔Comment〕所有的設計是基於「店長原本是設計師，有一天與漢堡排邂逅了，開始懷抱著要將漢堡排推廣至全世界的夢想」的虛構設定，做出彷彿是對設計很有想法的料理人親手打造的品牌一樣。

（※1）隱藏著「ヒキニク」（絞肉）和「米」兩字的象徵圖案。（※2）店面設計活用自然光線，襯托出美麗的蒸氣。

# 肉匠 Endo　肉匠えんどう

肉匠えんどう

| 【CL】有限會社Endo（えんどう）肉店 | 【DF】LUCK SHOW |
|---|---|

【CD】三浦 了　【AD/D】齋藤美穗
【PH】望月研（cool beans）
【Web】田中舘一久（193tree）
【CW】池田直美

〔Target〕前來購買牛肉、馬肉、手作家常菜的人

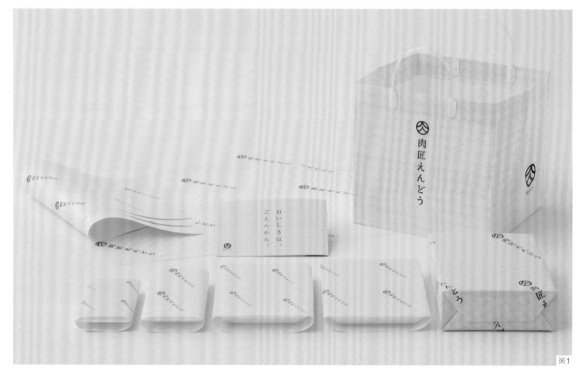

※1

## 強調「肉」字中的「人」，打造出家紋風格的LOGO

位於山形縣長井市，主營嚴選米澤牛、山形牛、馬肉的肉鋪「肉匠 Endo」，在象徵圖案的設計上，強調店家一直以來珍惜「與客戶的緣分」、「與生產者的緣分」、「與工作人員的緣分」，以及與長井本地人的緣分，所以「肉匠Endo」的LOGO以「肉」字中的「人」為基礎，並以與緣分諧音的「圓」設計出具有家紋風格的象徵圖案，期望將品牌與美味的緣分連繫起來。

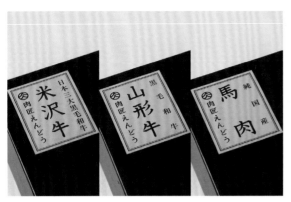

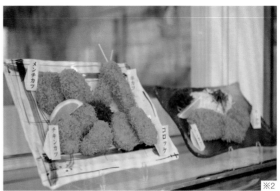

※2

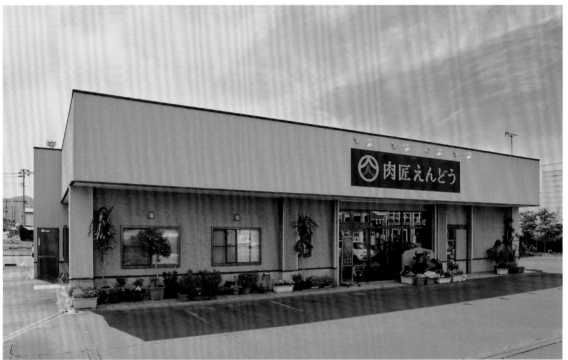

※3

〔**Comment**〕 此為從關鍵語「美味來自緣分」為基本而推動的品牌行銷。許多客人認為招牌和包裝紙比起以往變好看了。另外，為品牌行銷而製作的食物模型也大獲好評。

（※1）紙提袋與包裝紙正是連結了無數緣分的媒介，便以幾何排列的風格設計。（※2）食物模型。（※3）網站的視覺設計。

# 草莓的故鄉 Berry Good
## いちごの里 Berry Good

【CL】草莓的故鄉 Berry Good
【DF】summit
【AD/D/PH】齋藤智仁
【PH（Leaflet）】加瀨健太郎

〔Target〕以喜愛甜食的20~50多歲女姓為主，不管小孩大人都歡迎

※1

※3

## 受廣泛客層喜愛的手寫風草莓LOGO

此為靜岡縣裾野市的一座草莓農園＋咖啡屋的LOGO。這座農園堅持販售在市場流通時間極短，但完全成熟、味道濃郁的草莓。目前以故鄉稅贈品*和直銷販售為主，並且由於在農園附近的古民家販售百分百使用完熟草莓的刨冰和冰沙，為了今後的品牌建立，而製作了這個LOGO。

*譯註：故鄉稅，日本政府為挽救嚴重的城鄉差距，推行離鄉者可將部分居民稅改捐給故鄉或其他偏鄉，充作地方財源。收受故鄉稅的地方政府，依法回贈納稅者來自當地精選的農漁業特產等，以誌感謝。

〔**Comment**〕以「不管是誰，吃到美味草莓時臉上都會浮現笑容」的概念來製作LOGO，並以「極簡＝原始的美味」為核心構成手寫風設計。顏色設定為白、黑兩色，和草莓商品一起陳列時才不會太搶眼，也能控制周邊用品的印製成本。

（※1）廣告傳單的封面並不是草莓，而是採用可以感受到農園氛圍、蜜蜂為草莓傳授花粉的照片。（※2）以溫室形狀的貼紙呈現農家直銷的形象。（※3）集點卡。從綠色的卡開始到最後的深紅色，表現草莓成熟的過程。

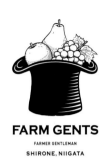

# FARM GENTS

【CL】 FARM GENTS
【DF】 Frame inc.
【AD/D】 畑山永吉

〔Target〕 20歲以上的年輕客層

※1

## 將大禮帽當作水果籃的果園LOGO

果園「FARM GENTS」以「熟透」、「大粒」、「甜度高」為訴求，不管對農業、作物還是顧客，都秉持面對「紳士」一樣的態度。果園名稱「FARM GENTS」是由FARM（農場）和GENTLEMAN（紳士）兩字所創造的新詞。為呈現經營者的信念，LOGO中以象徵紳士的大禮帽當作水果籃，與果園栽植的日本梨、洋梨、葡萄，共同展現「FARM GENTS」的理念。

〔Comment〕 為襯托水果水嫩嫩的感覺，採單一色調來表現。想要讓年輕人對果物感興趣，設計上採新懷舊風。經過設計之後，即使價位訂得比一般行情高，仍有許多客戶下單。

（※1） 雖然洋梨等水果的價格有一定的行情，為了提高販售單價，盡量在包裝設計上打造出高級質感。

# 相原玫瑰園　相原バラ園

【CL】有限會社i-rose
【DF】株式會社Grand Deluxe（グランドデラックス）
【CD/AD/D】松本幸二

〔Target〕以女性為主

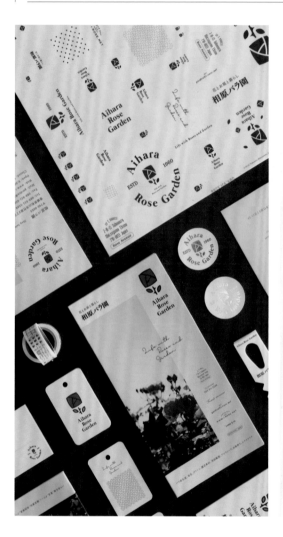

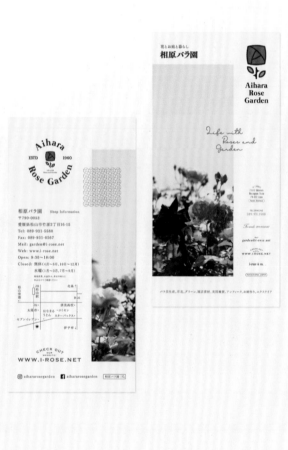

## 抓住女人心的可愛LOGO及其運用實例

這是一家擁有英國風的美麗建築和玫瑰庭園的玫瑰專門店，因此，以玫瑰的造型來設計商標。以相對小巧的莖和葉子搭配大片的花瓣，花瓣中構成的「A」是「相原玫瑰園」的首字母，以此打造出個性又可愛的LOGO設計。另外，周邊用品的設計以紅色為基礎，展現美麗風華。因鎖定女性顧客而提高了知名度。

※1

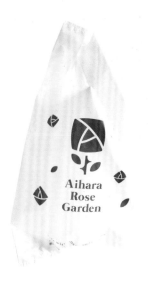

※2

〔**Comment**〕 設計的重點是做出讓女性一看就覺得「好可愛」的圖案造型。玫瑰花LOGO的花瓣部分，有點圓又有點方形，不同於一般的玫瑰花瓣造型。

（※1）（※2）頻繁使用的包裝紙上，以圖解式配置排列電話號碼、電子信箱等店鋪訊息，看起來賞心悅目。

# F STAND

【CL】Unsungs&Web
【DF】KARASU（カラス）
【CD】有井 誠
【CD/D】柴田賢藏
【PH】西野望那、真砂MARI（まり）

〔**Target**〕喜歡美味水果且不排斥行動支付者

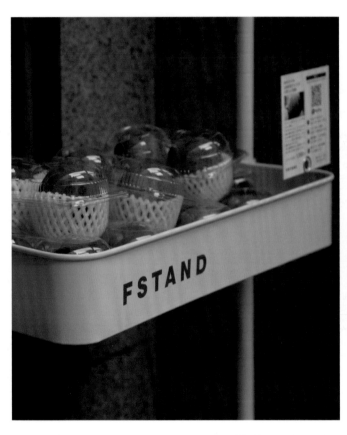

※1

## 僅支援行動支付並以**SNS**發送銷售訊息的無人水果販賣店

「F STAND」是將果物自農地採收後48小時內在東京都內販售，並且只以行動支付結帳的無人水果販賣店。LOGO設計中沒有農地的影像和產地直送的感覺，而是著重將這種新穎的經營手法形象化。設計重點是把日幣單位的円和 f 的形狀融合成圓形象徵圖案，呈現這個新系統的樣貌，同時顧及清新簡潔的印象，並襯托出精選的水果。

〔**Comment**〕製作LOGO時考慮到提高通用性，以推廣行動支付這種全新的服務。第一波開賣的商品大致完售，讓我們了解到大都市確實有這樣的需求。

（※1）將移動式架子直接做為無人店面，從遠處看也一目了然，圓形的象徵圖案非常醒目。

# udonba-shin　うどんばしん

【CL】 udonba-shin
【DF】 COSYDESIGN
【AD/D】 佐藤浩二

〔Target〕 附近的上班族、家庭客

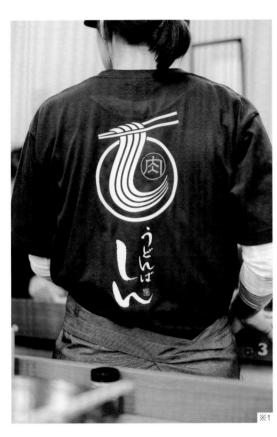

※1

## 以插畫化的文字表現商品

此為專賣肉烏龍麵的烏龍麵館「udonba-shin」的品牌行銷。老闆利用自己所具備的美味肉品鑑定經驗和烏龍麵職人的功夫，出售配上美味肉品的烏龍麵。所以LOGO的設計，以筷子夾起烏龍麵條的插畫，表現店名頭文字「し」，而碗裡的肉則直接以漢字「肉」呈現。目標是做出能夠展現烏龍麵館特色又好記的設計。

〔Comment〕 將老闆的名字「bandou shin」（ばんどうしんすけ）反過來讀，就成了烏龍麵館的店名。我的設計初衷是想表現出老闆正直的職人精神與執著，並讓「udonba-shin」成為受人喜愛的店家。開張後有多家電視和雜誌等媒體前來採訪，客源穩定成長中。

（※1）與LOGO同為深藍色的工作人員制服，展現出職人的特質。

# 御菓子司 大久保製菓舖

【CL】御菓子司 大久保製菓舖
【DF】Frame inc.
【CD】千原 誠（kongcong）
【AD/D】畑山永吉

〔Target〕當地的男女老幼、觀光客等

※1

## 將「おいしい」直接放進LOGO的洋菓子店

這是岐阜縣飛驒市古川町「御菓子司 大久保製菓」的品牌再造。為了表現老闆「每天好好地製作美味的洋菓子，並永遠持續地做下去」的想法，以大久保（おおくぼ）的頭文字「お」做為象徵圖案，利用「お‧い‧し‧い」（美味）的文字構成，「い」的編排為綿延不絕的標誌。設計的目標是要做出「看起來美味可口的LOGO」，讓人一看到LOGO就會想要吃這家店的洋菓子。

〔Comment〕LOGO更新設計不僅在年輕客層中得到熱烈回應，高齡顧客也相當感興趣。聽說許多過路客因為新LOGO而上門一探究竟，店家與客人之間因而有了良好的互動。

（※1）購物袋的設計簡單，便於讓客人於各種場合重複使用。全黑文字配上全白背景，單純且醒目。

# 長峰製茶

**【CL】** 長峰製茶株式會社
**【DF】** COSYDESIGN
**【AD/D】** 佐藤浩二

〔**Target**〕 實體店附近的居民和網購者等

※1

## 採用「蘭字」與手寫文字，既傳統又新潮的表現

「長峰製茶」於明治9年（1876）在靜岡縣燒津市創業。新LOGO的目標為既有傳統感又兼具新意，因此採用在二次大戰前時期，輸出海外的茶箱上LOGO所使用的蘭字\*為意象，賦予古典且時尚的印象。我除了將客戶創業當時所使用的商標「山上」做為主要元素，也利用花式邊框裝飾靜岡縣的象徵——富士山，並將客戶近年所使用的手寫文字標誌細部精修後繼續使用。

\*譯註：蘭字，日本向海外輸出的茶葉箱商標貼紙上平面設計字體的通稱，流行於明治到昭和初期。

〔**Comment**〕 我試圖以「長峰製茶」本身的獨特個性，傳達該公司擁有將粗茶加工成精製茶的高端技術。在初期提案中，曾以漢字「茶」作為極具個性的主視覺，但後來還是決定以繼承了道統的「山上」提案，彰顯獨特性。

（※1）手提袋，與包裝紙等一起更新設計，有客人表示拿來送禮相當好用。以創業時期的店號標記為設計重點，連接起始終不忘的初心。

# DAISO

**DAISO**

【CL】株式會社大創產業 【DF】POOL inc.
【Agency】株式會社EPOCH 【CD】是永 聰
【AD】宮內賢治 【C】公庄 仁 【PR】小坂大輔、谷崎慎太郎
【D】末永光德（POOL DESIGN inc.）、桑原加菜（POOL DESIGN inc.）
【DIR】豐田京太郎 【PM】成田龍也

〔Target〕所有人

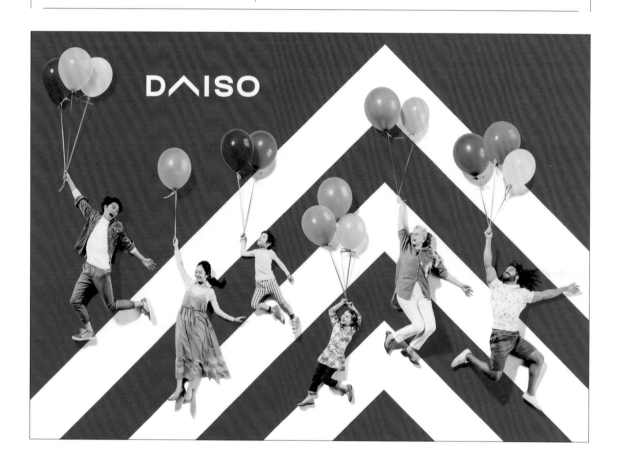

## 每個人都會去的百圓商店新LOGO

此為在日本各地都有分店的熱門百圓商店「DAISO（大創）」品牌行銷。我們以提升消費者生活的概念為基礎，選擇將「DAISO」的「A」設計成向上的箭頭。這個文字標誌不僅只是一個單字，而是光靠LOGO便能與人交流的高度完成品，容易給人留下視覺記憶的箭頭，表現出「DAISO」帶給人們的樂趣和歡欣雀躍的節奏感。

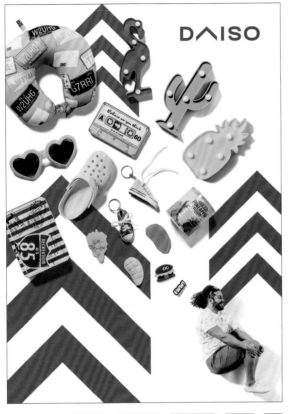

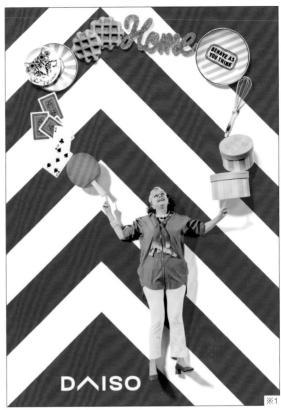

※1

〔**Comment**〕 我們將箭頭LOGO的運用法則規則化，統一店鋪和商品的品牌行銷。隨著LOGO的更新，各項商品和店鋪也有新的發展和企劃。

（※1）主視覺的設計是大創商品和人物的拼貼。刻意忽略人和商品的實際尺寸大小，展現出百圓商店所有商品都是均一價的購物樂趣。

# FUJI

【CL】株式會社FUJI（フジ）　【DF】POOL inc.
【CD/CW】小西利行
【AD】丹野英之
【D】末永光德（POOL DESIGN inc.）
【Motion Designer】石向洋祐

〔Target〕超市商圈內的居民

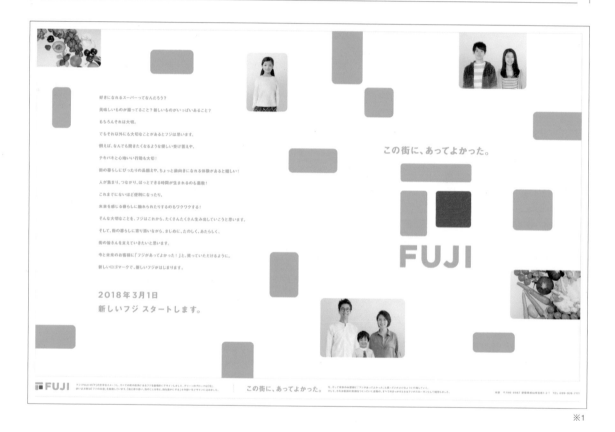

※1

## 以大小不一的四角形塊體，表現周遭的街角

此為在中四國（中國地方和四國地方九縣的總稱）展店的超市「FUJI」的品牌再造暨新CI（企業識別）企劃。我們以「在這裡，有你真好」概念制定新的官方文案。LOGO設計中，綠色方塊代表身邊的街道，那裡是不可或缺的存在；其中的紅色方塊則代表一直以來提供親切服務的店鋪。象徵圖案的整體形式是「FUJI」的「F」形狀。

〔**Comment**〕 希望這次的設計能夠長期以來深受在地人的喜愛。LOGO並不僅僅是品牌識別,也希望大家一看見LOGO時,就會想起「FUJI」超市對當地的意義、作用和對當地的感情。

(※1)報紙廣告。海報、廣告和動畫的設計,表達出「FUJI」身為街區中心、滿足民生消費的超市,熱鬧了市鎮並聚集人潮。同時也製作了動態LOGO。

# I JU

【CL】株式　社衣裳乃井重　　【DF】desegno ltd.
【AD】谷內晴彥
【D】高階 瞬、木村 薰
【PH】藤原 純
【Web】藤本寬之

〔Target〕當地各個年齡層的人們

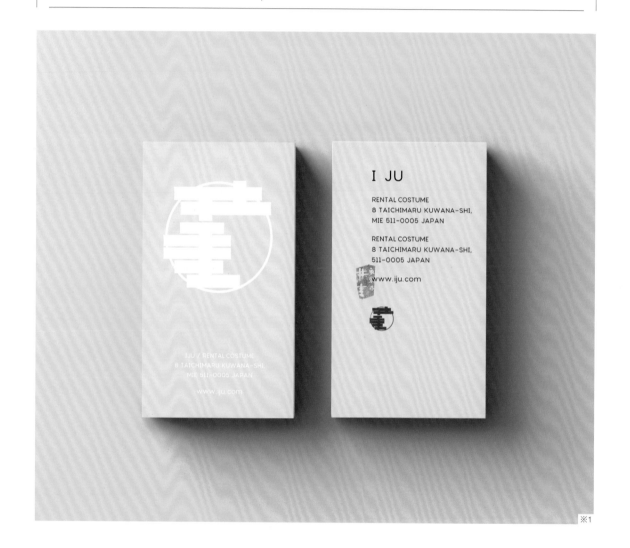

※1

## 以傳統和歷史為主題的品牌再造

這是三重縣桑名市井重服裝出租店的品牌再造。對於能夠表達傳統和歷史的品牌再造究竟為何，面對這個疑問，我們採用了和舊LOGO相同的字體來設計。我們將傳承多代的落款照原樣直接使用，並思考如何「以不變來做出改變」，僅以現有的元素完成設計構成，創造出一個全新的「I JU」。

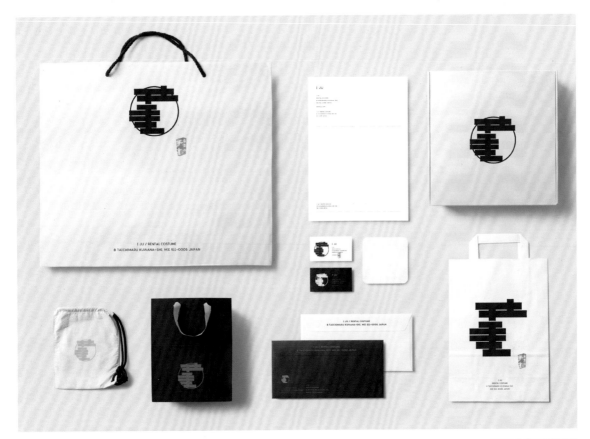

※2

〔**Comment**〕 在設計上希望能向長久往來的忠實顧客到新世代的客人,傳達出「井重」歷史悠久的堅持。除了把握住原有的客層,也期望吸引到更多的新客戶。

(※1)店鋪名片。將象徵圖案置於正中央,以簡單的調性統一風格,同時運用於商務用品的設計上。(※2)本頁下方兩張圖片為網頁設計。

$$\frac{\frac{1}{2}}{3}$$

# THE BEDROOM SHOP
## sanbun_no_ichi

【CL】三浦綿業株式會社
【DF】STROKE
【CD/AD】高木正人　【D】玉井貴大
【CP】大野千佳

〔Target〕20到30多歲的年輕客層、30到40多歲的家庭等

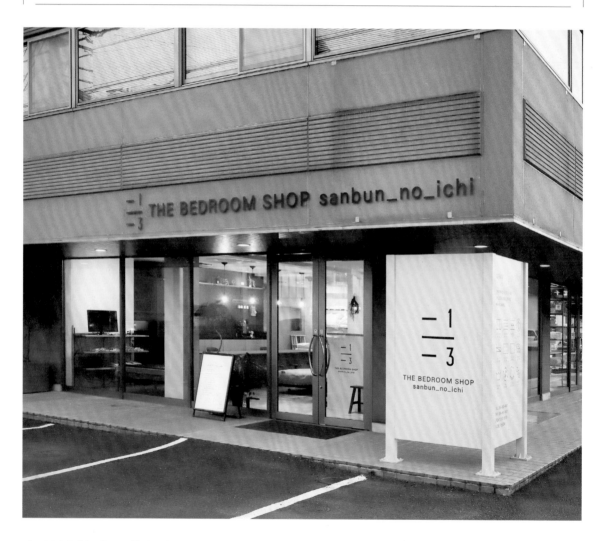

## 表現優質睡眠「刻度」的寢具專門店LOGO

這是設址於四國愛媛縣松山市的寢具專門店「THE BEDROOM SHOP sanbun_no_ichi」的LOGO設計。店名中的「1/3」，來自於人的一生有三分之一的時間處於睡眠狀態此一概念。因此，將提高睡眠品質的刻度象徵圖案化，展現寢具專家的物理學和化學基調，刻度也包含滿足的睡眠時間的意思。設計上帶有手工藝感、工作室感的調性，具有不會被時代潮流淘汰的普遍性。

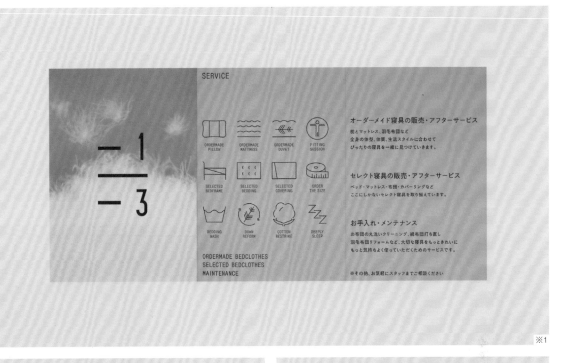

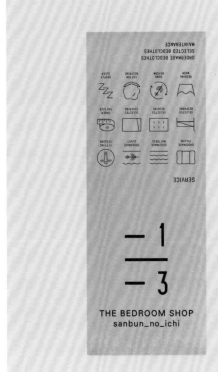

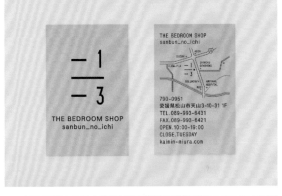

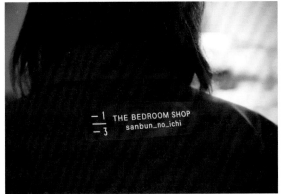

---

〔**Comment**〕 設計上消除了傳統寢具店印象，以兼具「生活」和「專業」的新型寢具專門店之姿，吸引預設的主要客層。

---

（※1）商務用品全部採用環境色「淺灰色」，讓人感受到寢具和睡眠的舒適氣氛。

# MILK+LIM

【CL】株式會社LESS IS MORE（レスイズモア）
【DF】desegno ltd.
【AD/D】谷內晴彥
【D】木村 薰

〔Target〕居住於中國上海的富裕階層

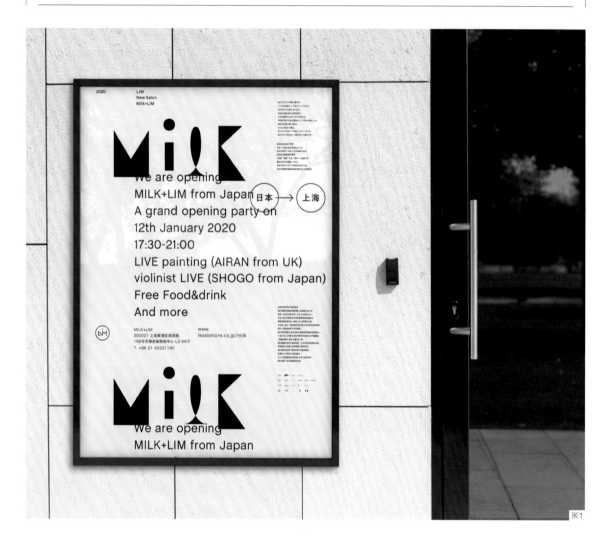

※1

## 吸引上海富裕客層目光的美髮沙龍設計

隸屬「LIM」公司的美髮沙龍「MILK」座落在上海新天地。以「生命源頭，連繫生命」的概念提供美髮服務，是針對上海富裕階層的品牌行銷。在美髮沙龍內附設的咖啡廳有咖啡師常駐，創造了其他同業不能提供的最高享受時光。因此就設計方面，力求拉開和其他店家的差別，以上海人關注、容易接受的風格進行設計。

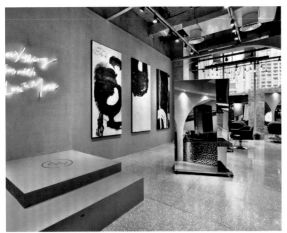

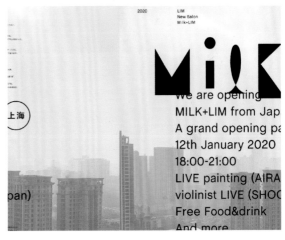

〔Comment〕從日本往上海拓展分店的美髮沙龍很少見，在上海當地頗受好評。

（※1）開幕通知。將「日本→上海」的概念與LOGO融合，版型設計令人印象深刻。

## 谷口當鋪　谷口質店

【CL】 Taniguchi Shichiten
【DF】 HIROSHI KURISAKI DESIGN
【AD/D】 栗崎 洋
【PH】 伊場剛太郎
【Web】 株式會社KADOBEYA（カドベヤ）

〔Target〕板橋區附近正考慮要進當鋪者

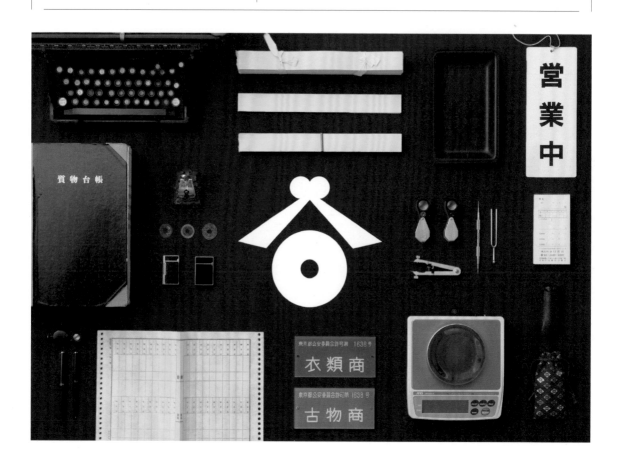

## 將當鋪的鑑定之「眼」與店名「谷」組合而成的LOGO

此為東京都板橋區開業七十年以上的老當鋪「谷口當鋪」的品牌行銷。以「當鋪是現代的鑑定人」的概念來設計象徵圖案，兩層的圓圈表示「鑑別東西真偽的眼睛」，再與谷口當鋪的「谷」結合成LOGO。我沿用舊LOGO所使用的藍色再略作調整，為了與更新的LOGO取得平衡，也將積累多年的「當鋪歷史」升級現代化。

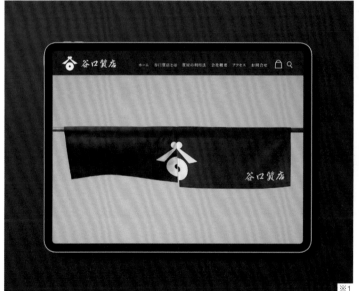

※1

〔**Comment**〕 我希望員工能與新LOGO一起自豪地工作，細節部分也經過仔細雕琢的這款設計，即使經過歲月的洗禮也不會退流行。據説客戶的Facebook和Instagram更新通知，收到很多人表示LOGO好可愛的評論。

（※1）持續使用前一代顏色的同時，新顏色進化為「谷口當鋪海軍藍」，店鋪的商務用品、網站上的關鍵處都使用同樣的顏色，提高了品牌的統一感。

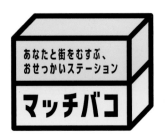

# 火柴盒 Match baco　　マッチバコ

【CL】株式會社NEXT HOME（ネクストホーム）
【DF】株式會社motomoto（モトモト）
【CD】安田佳生
【AD/D】松本健一
【CW】佐藤康生

〔Target〕以新搬來此街區的大學生為主

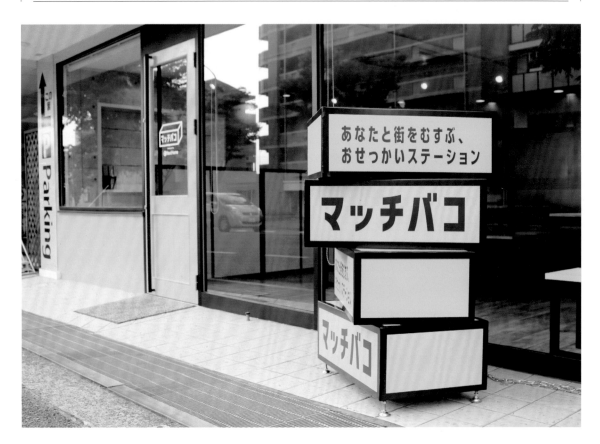

## 善用品牌名稱，變化多端的普普風盒狀LOGO

「火柴盒Match baco」是位於東廣島市，主要以大學生為對象，提供找房子等新生活服務的仲介店家。以「享受生活的空間」概念為基礎，店名「火柴盒Match baco」包含了「充滿（Much）邂逅（Match）的市鎮（Machi・街）盒子」的意思。LOGO則依照店名中「盒子」的形象進行設計。

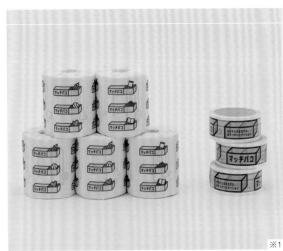

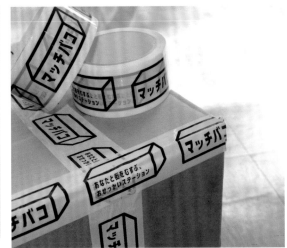

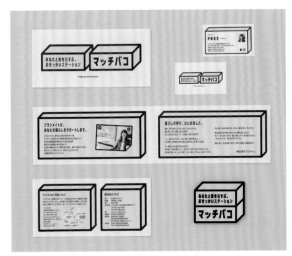

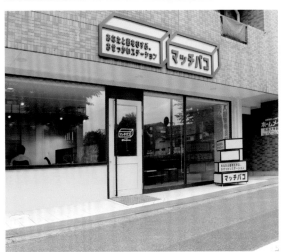

※1

※2

〔**Comment**〕 這個盒狀設計，可將文案橫放堆疊於品牌名稱的上方。由於這是可以諮詢市區生活、獲得相關資訊的仲介店家，所以我們進一步發展了從火柴盒裡彈出的各種圖示的變體設計。

（※1）我們也製作了搬家時會用到的衛生紙和膠帶，分送給與火柴盒簽訂合約的顧客。（※2）店鋪設計的色調與LOGO顏色統一，店內桌椅的邊緣也以黑色邊框統一整體氛圍。

まごころサポート ⌣
MAGOCORO SUPPORT

# MAGOCORO SUPPORT
まごころサポート

【CL】 株式　社MIKAWAYA 21（http://mikawaya21.com/）
【DF】 SAFARI inc.
【AD】 古川智基　　【D】 香山HIKARU（ひかる）
【PH】 關愉宇太

〔Target〕當地的年長者

まごころ　まごころ　まごころ　まごころ
サポート　サポート　サポート　サポート

## 針對年長者的服務，利用人物肖像畫展現親切感

「MAGOCORO SUPPORT」是為地方上年長者解決「有點不便」事務的服務機構。服務項目包括換燈泡、庭園修剪、冷氣機清洗以及臨終前的準備等多樣的支援業務。為了使LOGO易運用於各種載體，採素面白底寫上藍綠色公司名號的簡單形式。為了拉近與年長者的距離，我們創造了「孫子（まご）與小狗可樂（コロ）」的角色，並將每一位工作伙伴的笑臉畫成似顏繪，試圖帶出一股親切感。

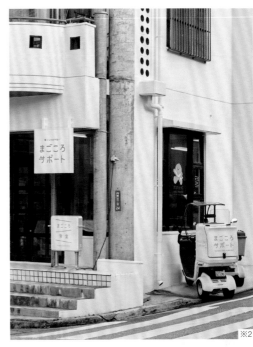

※1

※2

※3

※4

〔**Comment**〕 設計的調性和風格左右著品牌行銷的形象,曾反覆多次對談、參考了各方意見之後才慎重決定。文字標誌同時以圓體的日文及英文呈現,也可分開運用。

(※1)人物角色「孫子與小狗可樂」。(※2)利用賣報社的空檔時間、大清早就開店的食堂,也成為附近人士的交流場所。(※3)(※4)員工的笑臉似顏繪,也用於個人名片上。

**GREEN GROCERY STORE**

# Green Grocery Store

【CL】Green Grocery Store
【DF/AD】ampersands

〔Target〕埼玉縣深谷市的男女老少

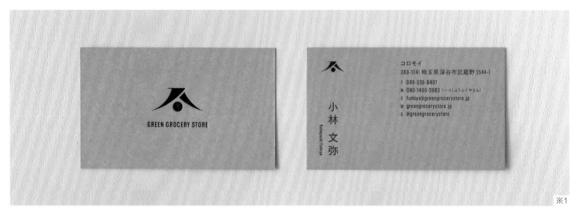

※1

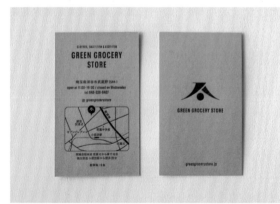

## 宛如家紋般的簡潔可靠LOGO

這是在埼玉縣北部經營古著二手衣、生活雜貨等店家的LOGO。象徵圖案融入日文店名「八百屋」、及老闆在意的「人與人之間的緣份」,而以「八百」、「圓」為意象設計。整體LOGO以宛如家紋的圖案搭配乾脆又穩定的文字標誌組合而成。

〔**Comment**〕店家希望LOGO設計既能讓人聯想到日式趣味、同時保持中性的調性,我們便以「八百万/808」的文字為起點,製作出一個符號化的圖案。LOGO設計活用了文字的造型並維持單純的印象,容易讓人聯想到家紋,展現出商家的可靠感。

(※1)具有樸素手工感的名片,以活版印刷術印於厚紙板上。

# 3

## 商 品・品 牌

# SAIBOKU　サイボク

【CL】株式會社埼玉種畜牧場
【DF】株式會社EIGHT BRANDING DESIGN（エイトブランディングデザイン）
【Branding Designer】西澤明洋
【D】清瀧IZUMI（清瀧いずみ）、松田景子
【Interior Designer（Restaurant）】吉田昌弘（KAMITOPEN）

〔Target〕全家大小、老少咸宜

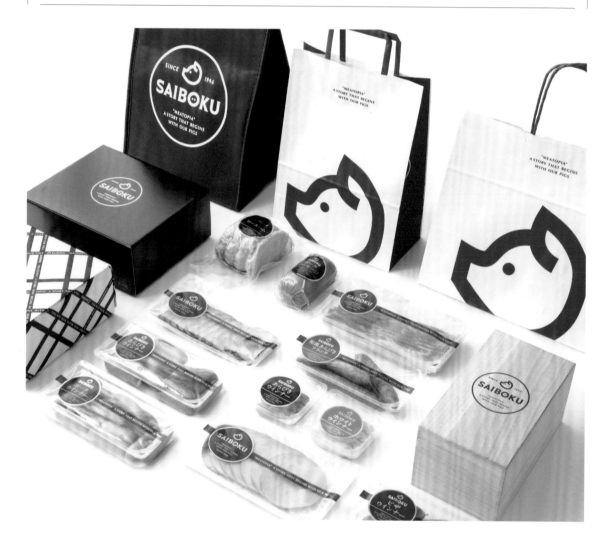

## 可同時作為吉祥物應用的小豬圖案

豬肉店鋪「SAIBOKU」已開店70多年，我們把店家想與顧客一同迎接100週年慶的這份心意，包含進改版LOGO的小豬圖案中。由於這個圖案會被廣泛應用於商品包裝、禮品袋、店內識別系統上，因此我們為LOGO做了多種變體設計。小豬圖案也能直接當作吉祥物，以店內指標、人偶的樣貌在客人面前現身。

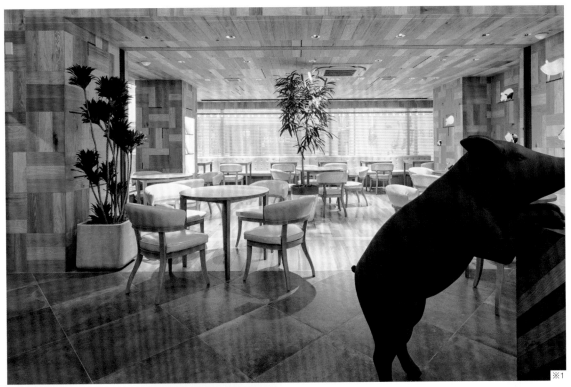

※1

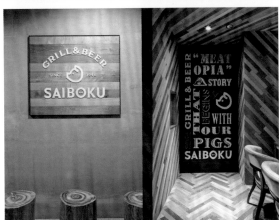

〔**Comment**〕 除了商品與提袋之外，該企業經營的餐廳店內識別系統也一律使用同樣的LOGO做延伸設計，設計上特別注重LOGO的質感與識別度的平衡。這次的改版受到消費者的高度歡迎。

（※1）由該企業經營的餐廳「Restaurant Saiboku」，各式小豬圖案散見於店內。

# IZAMESHI

【CL】 杉田ACE（杉田エース）株式會社
【DF/AD/D】 groovisions

〔**Target**〕 有心在家裡、辦公室內做防災準備的人

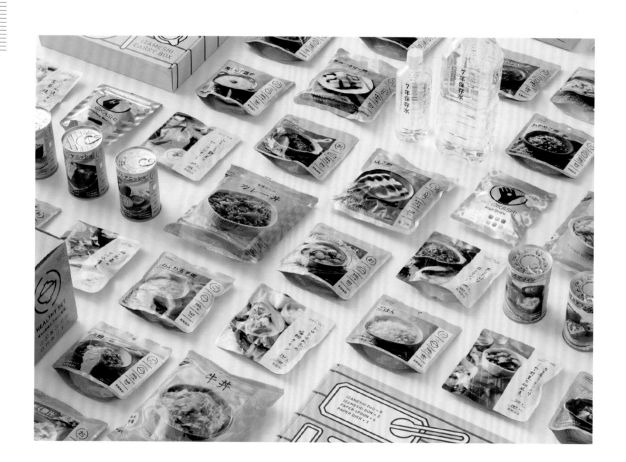

## 將乾燥食品的形象煥然一新的時尚設計

「IZAMESHI」是一系列的防災食品。「防災」、「儲備」等關鍵字容易給人嚴肅緊張的印象，但我們認為這些食品不只能在災難發生時派上用場，日常生活及戶外野營時也可使用，品牌設計理念包含了上述多種用途的想像。LOGO的設計，須同時顧及品牌形象的整體感，並能夠靈活適用於廣大產品線的這兩個要素。

譯註：品牌名稱中的IZA（いざ）意為「緊急狀況」；MESHI（飯）意為「伙食」。

※1

※2

---

〔**Comment**〕 莫忘乾燥食品也屬於食物的一種,設計上著力於表現出美味、明亮、健康的形象。整個食品線比當初預想的還要廣大,現在仍持續開發新商品。

---

(※1)將乾燥食品與紙盤、紙湯匙組套販售,外包裝的紙箱可當作簡易桌子使用。 (※2)外觀和一般文件夾無異的「OFFICE IZAMESHI」系列商品,可收納於辦公室的書架或抽屜,內容物為毛巾、攜帶式廁所等災害發生時的緊急必須品。方便收納的設計可避免被堆在倉庫深處積灰塵。

## KIRIN Home Tap

【CL】株式會社KIRIN BEER（キリンビール）
【DF】6D
【AD/D】木住野彰悟　【D】田上 望
【PH（Image）】濱田英明　【PH（Product）】藤本伸吾（sinca）
【Product Designer】角田陽太

〔Target〕追求更豐富的啤酒體驗及要求質感的人

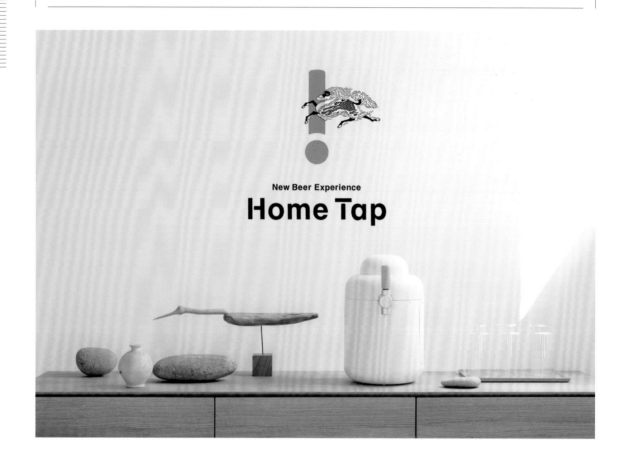

## 形似生啤酒拉霸把手的驚嘆號「！」象徵圖案

此為麒麟啤酒全新每月家庭生啤酒訂購服務「KIRIN Home Tap」的LOGO設計。「Home Tap」的Tap指的是自助拉霸機的把手，將把手的象徵性外觀設計成與之相似的驚嘆號，結合既有的麒麟啤酒商標。設計上沒有必要與其他品牌做激烈的較勁，而是著眼於可進駐家中的高品質啤酒服務這個特點。

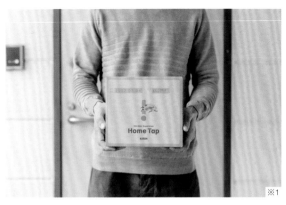

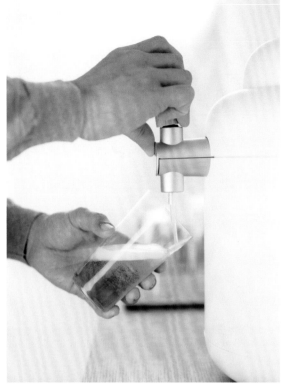

※1

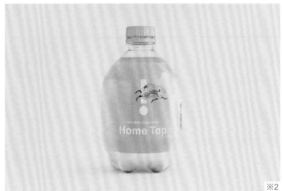

※2

〔**Comment**〕 不同於在超市超商中與他牌一起陳列、以包裝吸睛度拚勝負的罐裝啤酒，這台啤酒拉霸機會直接置於家中，避免機器的存在干擾居家氛圍是設計的首要考量。

（※1）（※2）商品LOGO、手機APP與商品本身，均未強調出品牌名稱，而是力求融入居家室內設計。

## ENDO炸魷魚鬚　エンドーのげそ天

【CL】株式會社ENDO（エンドー）
【DF/AD/D/IL/Web】杉の下意匠室
【PH】根岸 功

〔Target〕男女老少、外國遊客

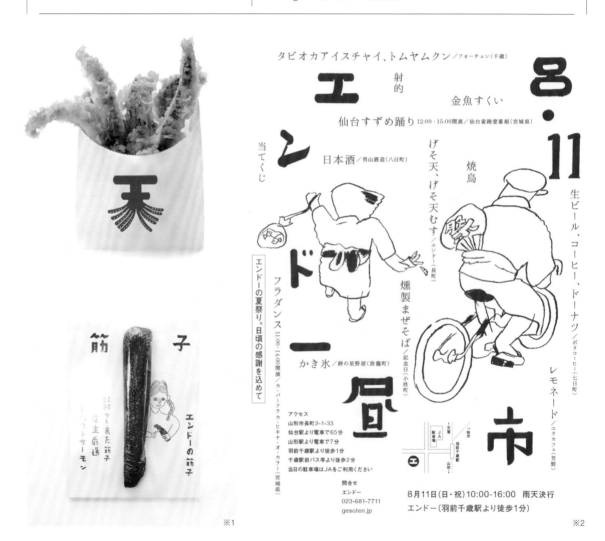

※1　※2

# 老少通吃的幽默LOGO

「ENDO」是根基於小鎮的當地超市品牌。以具親切感又變化多端的LOGO，為超市名產「炸魷魚鬚」（げそ天）品牌再造，企圖固守常客（多為長者）、並吸引年輕一代的新客群。男女老少通吃的幽默主視覺，傳達了平易近人的品牌形象。

※3

※4

〔**Comment**〕 這個設計曾多次被電視、報紙、雜誌等媒體報導,持續吸引年輕人及長輩客群,也為當地增加了不少來自遠方的遊客人數。

（※1）人氣與炸魷魚鬚不相上下的店長嚴選帶膜鮭魚卵。 （※2）由ENDO超市主辦的年度夏日祭典海報主視覺。
（※3）「宅配ENDO」為將超市商品宅配到家或辦公室的服務。 （※4）「宅飲ENDO」（宅 みエンド）為超市自有品牌下酒菜與日本酒「魷魚鬚男子」的組套商品。

# STAR LIGHT CRAFT BEER
スターライトクラフトビール

【CL】東京property service（東京プロパティサービス）
【DF】株式會社ad house public（アドハウスパブリック）
【CD】島田光宏
【AD/D】五十嵐祐太

〔Target〕客群年齡層廣泛，尤其針對年輕人與女性客群

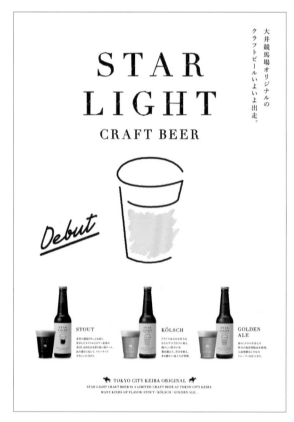

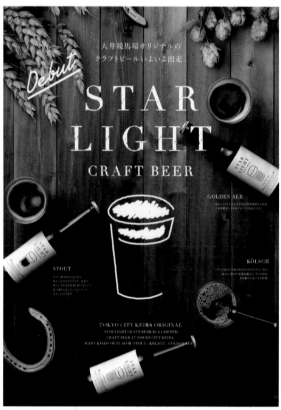

## 將啤酒品牌英文縮寫巧妙畫成酒杯

此案例為大井賽馬場原創的「STAR LIGHT CRAFT BEER」啤酒品牌行銷。LOGO將「STAR LIGHT」的英文字首「S」與「L」，組合成足以象徵啤酒的酒杯造型。為了吸引廣泛年齡層的客群，並傳達出舉杯暢飲精釀啤酒的氛圍，LOGO採以隨性的手繪風格呈現。不僅要傳達「時髦」、「帥氣」的印象，更以「簡單明快、廣為流傳」為設計目標。

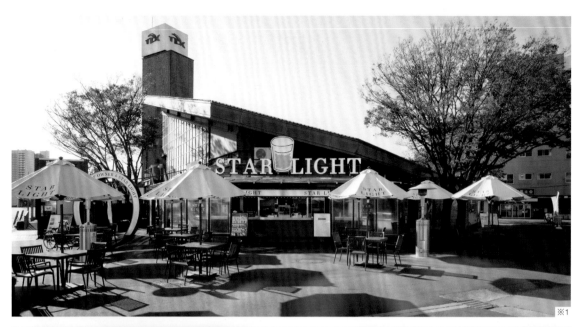

※1

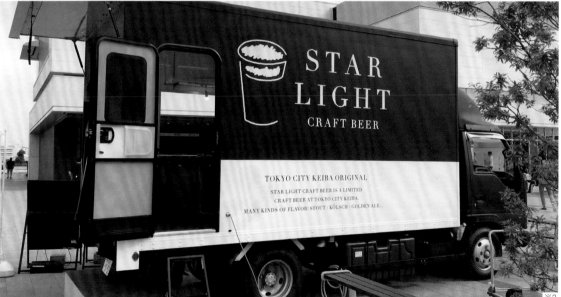

※2

※3

〔**Comment**〕 我們預想了幾種不同的LOGO呈現方式（例如：LOGO會壓在淺色及深色背景上），再做出任何情況都能以一致風格呈現的設計。簡單隨性的LOGO與招牌能迅速抓住目光，為的是勾起過路客對店家的好奇心。

（※1）在大井賽馬場裡的餐廳「STAR LIGHT」，能品嚐到「STAR LIGHT CRAFT BEER」精釀啤酒。（※2）餐車上的LOGO做得非常大，讓人遠遠就能清楚看見。（※3）本頁下方三張照片所展示的均為三折傳單。

# 赤鬼印高畠美姫米
赤おに印のたかはたつや姫

---

**【CL】** 高畠美姫米品牌確立對策協議會（高畠つや姫ブランド確立対策協議会）
**【DF】** 株式會社corron（コロン）
**【AD/D】** 萩原尚季

---

〔Target〕 30-50歲、注重環保與食安問題的主婦

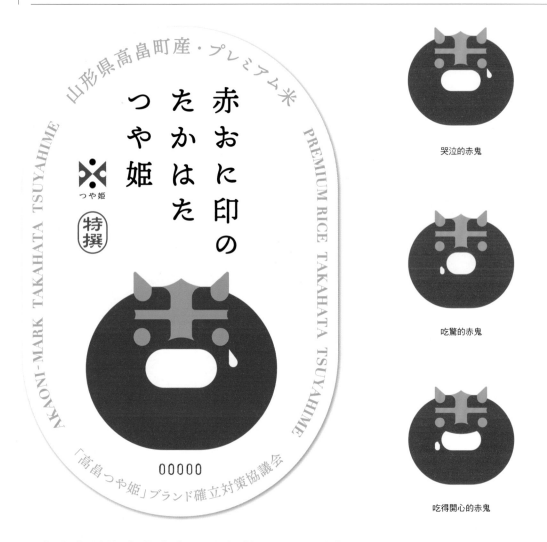

哭泣的赤鬼

吃驚的赤鬼

吃得開心的赤鬼

※1

## 以當地童話作家代表作為發想的LOGO圖案

此為山形縣高畠町優級稻米的LOGO。為了種出日本最頂級的稻米，訂立了一套高品質檢測標準，僅有合格的「美姫米」可冠上「高畠美姫米」的名號。「赤鬼印」的合格標章設計，融合了當地童話作家濱田廣介的代表作《哭泣的赤鬼》（泣いた赤おに）與漢字「米」，命名為「赤鬼印高畠美姫米」。為了標示出優級稻米的價值與產地資訊，一併經手了米袋與宣傳品等的設計。

赤おに印の
たかはた
つや姫

山形県高畠町産
つや姫 プレミアム米

AKAONI-MARK
TAKAHATA
TSUYAHIME

Takahata Tsuyahime
premium rice could make
the Akaoni happy crying by
its marvelous deliciousness.

特撰

## AKAONI-MARK TAKAHATA TSUYAHIME

Takahata is a fascinating area where Mr. Hirosuke Hamada as the famous fairy tale writer of *The Red Demon Cried* was born. "Tsuyahime" rice as Takahata premium brand is rated as the best quality in Japan.The delicious taste could make the Akaoni happy crying.

Be sure to enjoy it.

| 名称 | 赤おに印のたかはたつや姫 |
|---|---|
| 原料玄米 | 単一原料米 |
| | 産地：山形県高畠町 |
| | 品種：つや姫 |
| お問合せ | 高畠つや姫ブランド確立対策協議会<br>山形県高畠町役場　農林振興課<br>山形県東置賜郡高畠町大字高畠436<br>TEL：023-52-4480 |

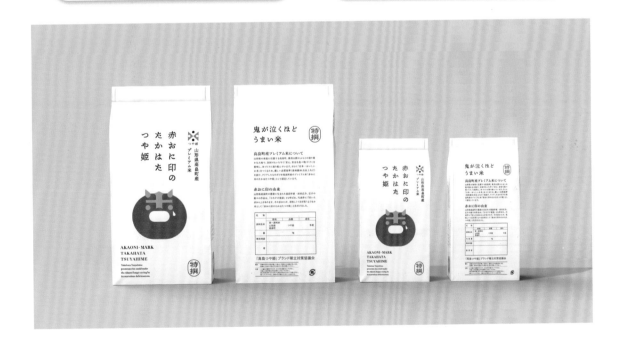

〔**Comment**〕我們希望「赤鬼印」標章圖案，可以讓「美姬米」超越食品範疇，成為當地名產，提高知名度。

（※1）「赤鬼印」不只有赤鬼哭泣的表情，透過其他諸如笑容等表情的變體設計，讓品牌與童話中的溫柔赤鬼一樣令人感到熟悉。

# 山本山

【CL】 YAMAMOTOYAMA Co.,Ltd
【DF】 NOSIGNER
【CD/AD/D】 太刀川英輔
【D】 水迫涼汰、青山希望、野間晃輔、河野剛史（河ノ剛史）
【PH】 佐藤邦彦

〔Target〕 全球客戶、百貨公司過路客等

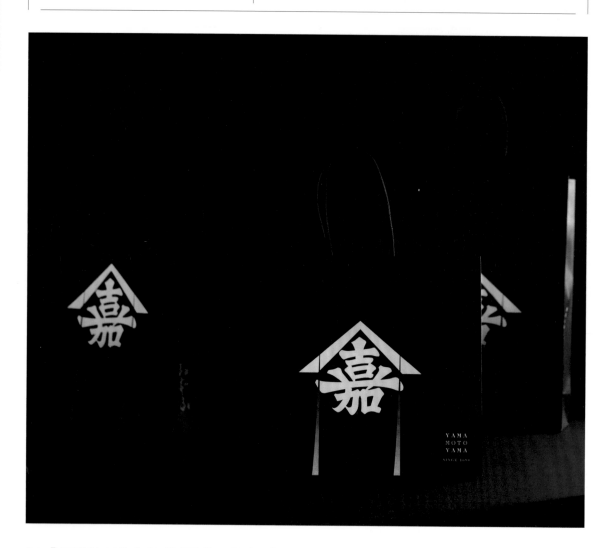

## 以「回歸江戶之粹的原點」為概念的LOGO改版計畫

此為品牌資歷長達330年、日本最古老的煎茶商「山本山」的品牌行銷。現在LOGO中所看到的漢字，是根據草創時期的「山本嘉兵衛商店」手寫菜單及廣告標準字改造而來。這個LOGO設計，復活了「山嘉」的店號標記（屋号紋），並融合同樣時興於1690年代的英文字體，再現江戶時代的美學與氛圍，回歸品牌的原點。這使得在賣場中同時陳列新商品和既有產品成為可能，毫無違和。

※2

〔**Comment**〕 為了站穩「自江戶時代發跡的老字號企業」的品牌定位，我們提出了「回歸江戶之粹的原點」這個核心概念。富有江戶美學且為雙語標記的包裝與各種周邊用具，也足以吸引海外與年輕世代的客戶。

（※1）結合江戶小紋樣和江戶書法，並以江戶傳統色和卷軸的形式，重新將包裝圖案設計成現代優雅的風格，同時保持了傳統老店的魅力。（※2）LOGO中的漢字，是改造了草創時期的老鋪手寫菜單及廣告中的標準字而成。

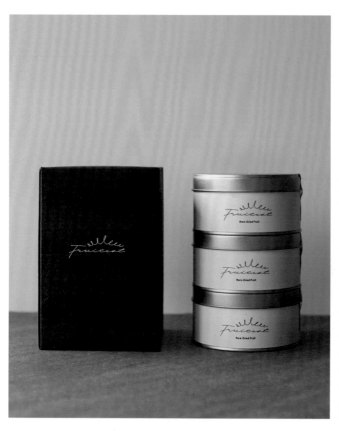

# Fruitest

【CL】Unsungs&Web　【DF】KARASU（カラス）
【CD】有井 誠
【CD/AD】柴田賢藏
【D】吉澤儀敏
【CW】鈴木友里　【PH】大竹HIKARU（大竹ひかる・amana）

〔Target〕在物色伴手禮等禮品的人

※1

## 宛如濃縮香氣噴發的視覺意象

此為半乾蜜餞品牌「Fruitest」的LOGO。這種特殊的蜜餞既非完全新鮮、也非完全乾燥，可說是水果商品的全新可能。濃厚的水果香氣是商品特徵之一，我們將LOGO設計成濃縮香氣爆炸開來的樣子。由於這款產品主打送禮用途，我們的設計目標是讓有送禮需求、和亟欲取悅他人的人，覺得這就是他的送禮首選。

〔Comment〕設計概念為，產品特徵「香氣」的視覺化。截至2020年9月，許多商店都有進貨此款商品，銷售相當順利。

（※1）包裝設計簡單，拆開瞬間立刻就能聞到水果香氣。

<div style="writing-mode: vertical-rl">商品・品牌</div>

# 長谷川榮雅　長谷川栄雅

**【CL】** 八重垣（ヤヱガキ）酒造株式會社
**【DF】** Harajuku DESIGN Inc.
**【CD/AD/D】** 柳 圭一郎
**【PR】** 西川美穗

〔**Target**〕喜歡日本清酒、愛好日本文化的人

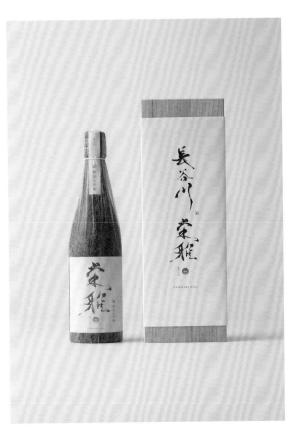

※1

## 以精湛的「書法」表現日本文化之美

「長谷川榮雅」是八重垣酒造新成立的清酒品牌。這家擁有350年歷史的清酒釀造商，使用了最好的原料和工法來製造清酒，因此我們企圖將品牌形象打造成，透過這瓶最高品質的清酒，得以體驗日本文化的「美麗和豐饒」，獲得一股特別的喜悅感。LOGO上運筆流暢的精緻書法字體，表現出日本文化的本質之美。

〔**Comment**〕自商品發布以來，便定期舉辦公關活動，受到各家媒體和網紅的報導與曝光。此外，本商品也進駐了各飯店禮品部，促使海外客戶數量成長。

（※1）蛇腹折疊傳單的視覺風格，與瘦長包裝盒相呼應。

# 洋子　ヨ一子

【CL】楯の川酒造株式會社
【DF/AD/D/IL/Web】杉の下意匠室
【PH】志鎌康平
【CW】山崎香菜子

〔Target〕不習慣喝調酒的男性、以及不習慣喝清酒的女性

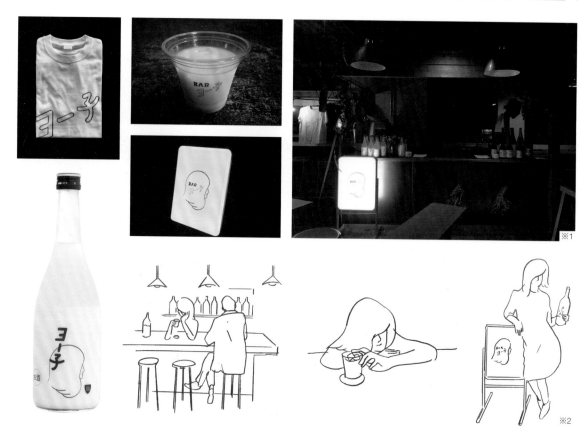

※1

※2

## 故作神祕的品牌塑造，令人好奇到底真有其人還是純屬虛構？

「洋子」這款調酒，是以秋田縣鳥海山麓產的濃優格，加上純米大吟釀製成的。品牌的故事背景，是關於一位在鳥海山麓的山中小屋經營酒吧的神祕女店長。社群媒體上刊登著描寫山麓生活日常的「洋子日記」，日本各地也不定期開張「洋子出差BAR」快閃店，讓人摸不清這究竟是一間虛構的酒吧，抑或這間店其實真的存在，吊人胃口的故事行銷手法引發了消費者的好奇心。

〔Comment〕一開始這款酒僅設定為限量發售的特別商品，但由於持續熱銷和知名度提升，現已成為常態產品。銷售通路也逐漸增加中。

（※1）「洋子出差BAR」是一套含有調酒商品、霓虹招牌與原創周邊商品的開店懶人包。任何人都可以申請開張快閃店，也適合於大型活動中營業。（※2）以插圖或照片形式發布在社群媒體上的「洋子日記」，內容為店長洋子的日常獨白、食譜分享、快閃店的介紹等。

楠城屋

【CL】株式會社楠城屋商店
【DF】株式會社motomoto（モトモト）
【AD/D】松本健一

〔Target〕 喜歡做料理、講究調味料的人

さしみ醤油　菊印濃口　菊印淡口　錦印濃口　錦印淡口

※1

## 將大家熟悉的商品，以更具一體感的設計進行改版

此為擁有100多年歷史，鳥取縣醬油和味噌產銷品牌「楠城屋」的品牌再造。這是當地人所熟悉的品牌，不宜做太大的設計變化。因此我並非做了全新的LOGO改版，而是繼承原有的龜甲紋標記，系列商品的設計保留了過去的印象，並在其中增添新意。

〔Comment〕 品牌本來只委託我做禮品的包裝設計。但在訪查產品線時，發現品牌長年以來推出各式各樣的產品，每次的設計都不一樣，風格很分散，整體看起來完全不像是由同一家品牌所生產的。因此，我的提案也包含了品牌再造的企劃。

（※1）主線商品的醬油瓶包裝。為了統一產品線、讓大家認得出這些都是同一廠商所生產的商品，在設計上下足一番功夫。

# ISLAY MAGURO

by Maguro no Shimahara
Since 2020

## ISLAY MAGURO

【CL】Maguro no Shimahara（鮪のシマハラ）、KitchHike
【DF】KARASU（カラス）
【CD】山本雅也（KitchHike）　【AD/D】柴田賢藏
【PL】大野久美子（KitchHike）、飯田智恵子（KitchHike）、川上真生子（KitchHike）
【PH】土田 凌

〔Target〕喜歡吃鮪魚、對食材充滿好奇心的人

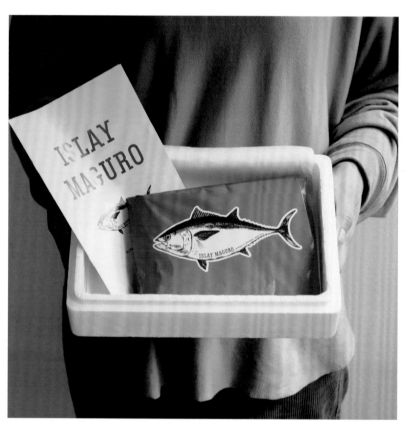

※1

## 滿滿愛爾蘭味，產地直送的冷凍鮪魚品牌

這是鮪魚專賣店「Maguro no Shimahara」和「KitchHike」聯名企劃「ISLAY MAGURO」的LOGO。這個標榜產地直送的品牌，賣的是從全球最北端的鮪魚漁場——愛爾蘭海岸捕獲、名為「愛爾蘭鮪（アイラマグロ）」的冷凍鮪魚。LOGO不是一般和風或漁獲的形象，而是設計成愛爾蘭的風格，以粗襯線字體為基礎，並同時在粗獷風與精練感間取得平衡。

〔Comment〕我們在設計時，希望這品牌能像知名的「大間黑鮪魚」一樣，成為美味鮪魚的代名詞。因為真的太美味了，比起LOGO設計方面的回饋，有更多人向我們反映這款鮪魚很好吃。

（※1）運送時為了保持冷凍狀態，會將鮪魚裝入保麗龍箱，因此我們一併設計了封箱膠帶，讓包裝整體具有一致的品牌形象。

# LUMIURGLAS

**LUMIURGLAS**
[ ルミアグラス ]
Skill-less Liner

【CL】株式會社kathi grace（カティグレイス）
【DF】株式會社seitaro-design（セイタロウデザイン）
【CD/AD】山崎晴太郎
【D】金兵奈美、小林誠太
【CW】原田剛志　【EP】小林明日香

〔Target〕20～35歲的獨立自主、注重細節的女性

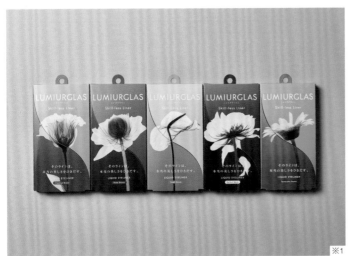

※1

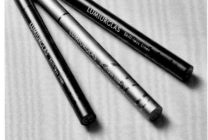

## 展現不受流行拘束的極簡設計

「LUMIURGLAS（ルミアグラス）」是kathi grace旗下的眼線液筆品牌。為了推出新品，我們負責了一系列的品牌打造，包含從概念和LOGO的發想、商品的命名，到外包裝及各種紙媒的設計、主視覺與相關網頁製作等。我們以「Absolute Beauty，這種追求極致美的高質感才是女性應具備的常識」為核心概念，表達了不受他人眼光和潮流影響的商品態度。

〔Comment〕我們同步進行了LOGO與新商品的包裝設計。當產品於2020年7月開放預購時，消費者對於產品功能和包裝設計的反應，超乎預期地好。

（※1）不同顏色的眼線液筆包裝紙盒，分別使用了不同的花朵做裝飾。每朵花都是以CT電腦斷層掃描技術拍攝，呈現出花朵內部結構，利用如此強烈的視覺效果，比喻商品不僅能美化外貌，還能引發你的內在美。

# SUGAO

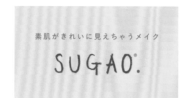

素肌がきれいに見えちゃうメイク
SUGAO.

【CL】樂敦製藥株式會社　【DF】POOL inc.
【CD/CW】小林麻衣子
【AD】宮內賢治
【D】小松真也（SEAS ADVERTISING・シーズ広告制作会社）
【PH】岩本 彩　【PR】佐藤彰彦

〔Target〕10～20多歲的化妝初學者

商
品
‧
品
牌

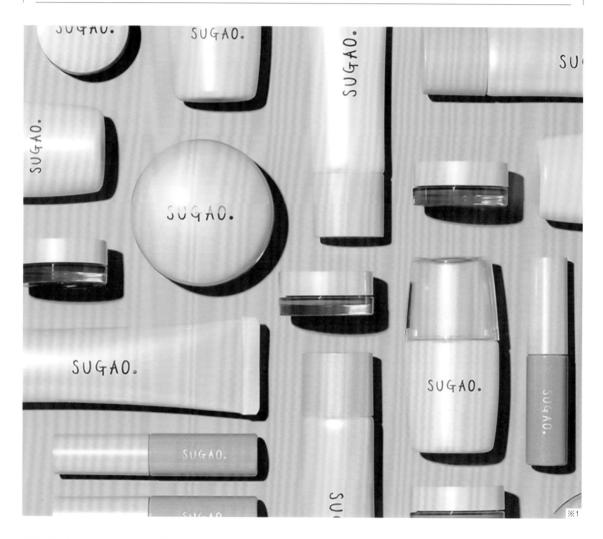

※1

## 質感手寫LOGO呈現出純真可愛感

化妝品牌「SUGAO」，專為喜歡自然乾淨風格的人提供漂亮的裸妝感。純樸的手寫風LOGO，呼應品牌理念「成為完美的素肌（SUGAO）」。整體包裝由瓶蓋的品牌主色淡粉色，以及瓶身的另一粉彩色系構成的雙色調，試圖營造出趣味感和興奮感。透過手寫的文字標誌和一旁如寶石般閃耀的燙金，完成了兼具「舒適」和「憧憬」氛圍的LOGO設計。

〔**Comment**〕 為了在只陳列新品的實體通路中競爭，並將新品上市的消息確實傳達給消費者，品牌每次推出新品時都會做特殊陳列企劃，例如在實體通路推出商品＋貓咪玩偶的組合或是限量蛋糕包裝等，希望能在社群媒體被廣為轉發。靠以上公關策略，成功地在目標客層中製造了話題。

（※1）我們設計了統一的包裝格式，以便將新商品與既有產品組套販售。

# unhaut

| | |
|---|---|
| 【CL】 | anynext株式會社 |
| 【DF】 | Harajuku DESIGN Inc. |
| 【CD/AD】 | 柳 圭一郎 |
| 【D】 | 樋口舞子 |
| 【PR】 | 青石 穰 |

〔 Target 〕 20〜30多歲的女性

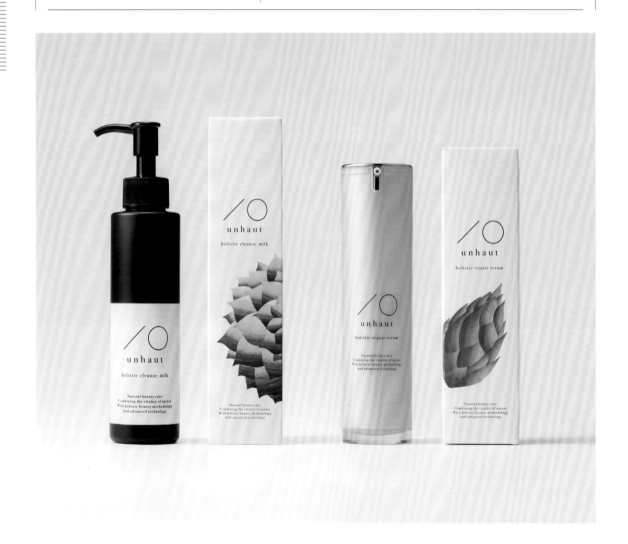

## LOGO設計傳達出化妝品的端莊親膚感

「unhaut」是一個專為敏感肌女性所設計的化妝品牌。LOGO使用斜線「/」和數字「O」作為象徵圖案，企圖讓人感受到品牌的核心概念「和諧・重新出發」，表達出一種生命之美的象徵性，並以簡單又精緻的印象進行包裝設計。

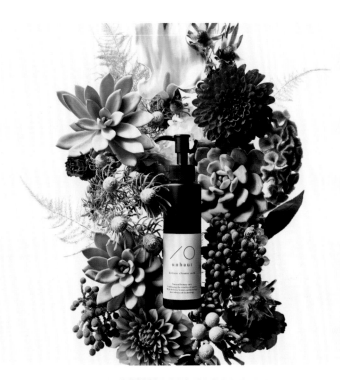

unhaut

Holistic cleanse milk

Evolutionary natural beauty care
Combining the mystical vitality of rare plants
With holistic medicine methodology
And advanced patented technology

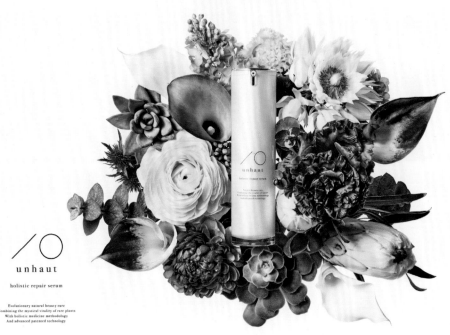

unhaut

holistic repair serum

Evolutionary natural beauty care
Combining the mystical vitality of rare plants
With holistic medicine methodology
And advanced patented technology

※1

〔**Comment**〕 設計理念是讓人感受到端莊的親膚感,提醒使用者天然化妝品所獨具的自然成分與對皮膚的溫柔呵護。

(※1)本頁兩張照片均為海報主視覺,以能讓人感到生命之美的鮮豔植物為主題。

# Komons

【CL】Unsungs&Web　【DF】KARASU（カラス）
【CD】有井 誠
【CD/AD】柴田賢藏
【PH】山崎彩央（amana）
【Web】熊崎慎之介

〔Target〕珍惜在家時光、有送禮需求的人

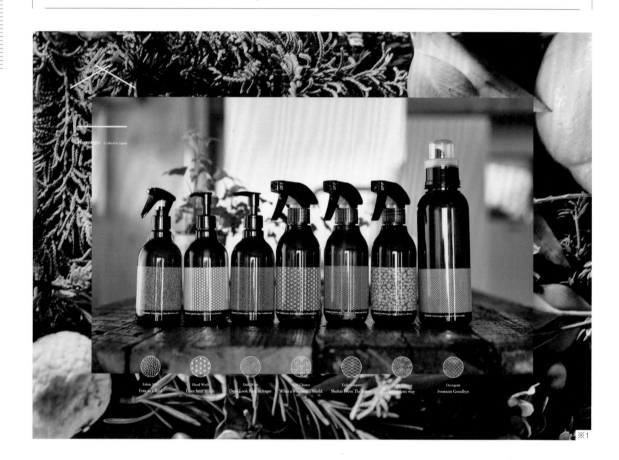

※1

## 傳達「珍惜在家時光」概念的設計

家用清潔劑品牌「Komons」，特色為天然植物成分及日本精油的香味。LOGO以家的屋頂為發想，另一方面，瓶身盡可能不讓LOGO與產品資訊露出，僅簡單地以品牌名稱「小紋」花樣作為主視覺。這是考慮到在家會頻繁使用本產品，而採用了能融入居家室內裝潢氛圍的設計路線。

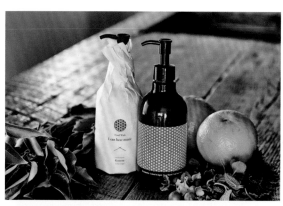

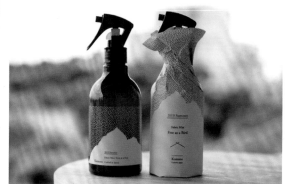

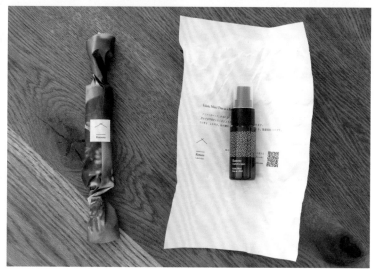

〔**Comment**〕 只要將清潔劑放在廚房或水槽附近,任何人都看得出這是它的用途。因此我們省略了包裝上的產品資訊,簡單地以品牌名稱「小紋」花樣作為瓶身主視覺。

(※1)折頁傳單的封面。商品名稱「Komons」意為日本傳統紋樣「小紋」,以各種不同的小紋花樣作為不同款產品的外包裝。

# CELLs

【CL】 anynext株式會社
【DF】 Harajuku DESIGN Inc.
【CD/AD/D】 柳 圭一郎
【PR】 青石 穰

〔Target〕 30～50多歲的男性

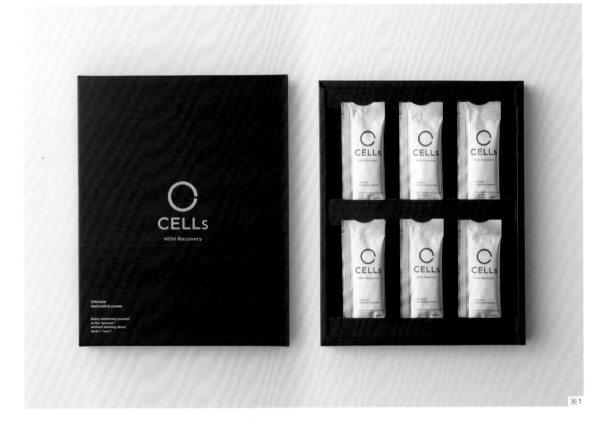

※1

## 將品牌名稱首字母作為象徵圖案

此為營養補給品「CELLs」的品牌行銷。我們企圖將設計緊扣品牌關鍵字——高品質、高科技、合理、信任感、智慧和先進——以提高品牌的價值。LOGO上的圓圈實為「CELLs」的「C」，為了暗示「循環」、「新陳代謝」和「重新出發」的含義，以漸層效果表現圓圈的描繪軌跡。

〔Comment〕 此為針對男性消費者的營養補給品所推出的新產品LOGO。消費者均表示品牌形象因此變得更加優質。

（※1）包裝色系為具有時尚感的黑色和銀色，表現出高品質、高科技、合理、信任感、智慧和先進的形象。

# mysé

# mysé

**【CL】** YA-MAN（ヤーマン）株式會社
**【DF】** Harajuku DESIGN Inc.
**【CD/AD/D】** 柳 圭一郎
**【PR】** 青石 穰

〔**Target**〕20～30多歲的女性、美容家電新手

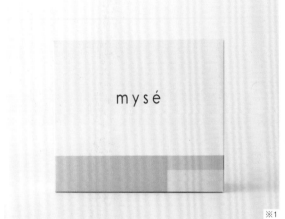

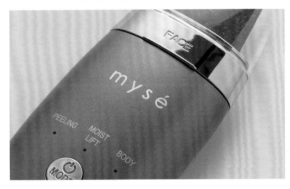

※1

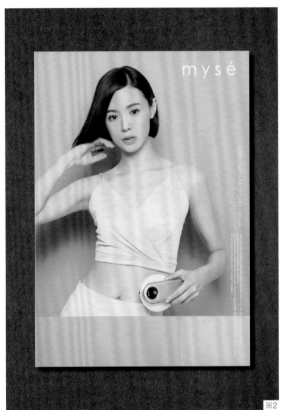

※2

## 排版簡潔的美容家電LOGO

此為YA-MAN株式會社新推出的美容家電品牌「mysé」的品牌行銷。設計重點在於讓消費者感受到品牌的質感。設計時需留意LOGO與產品或包裝搭配起來給人的印象，並將這台美容家電的美麗與溫和，透過精巧時尚又簡潔的排版傳達給消費者。

〔**Comment**〕 事後我們聽客戶說，品牌成立後，業績一路長紅。

（※1）為了銜接LOGO精巧時尚的印象，外包裝也維持極簡風設計。（※2）商品宣傳手冊。

# TESSERAGE

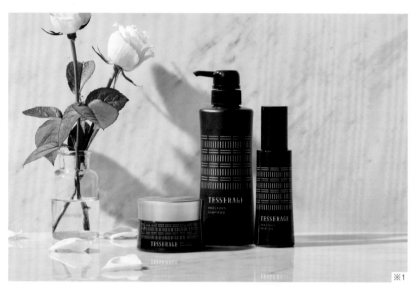

【CL】 SAICOOL株式會社
【DF】 TO2KAKU
【AD/D】 八木原 豊
【PH】 和田隼人（studio BATON）

〔Target〕 有髮質困擾、注重外表的人

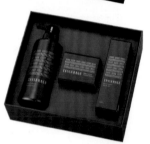

※1

※2

※3

## 將象徵圖案化為包裝上的連續圖案，昇華成品牌ICON

護髮品牌「TESSERAGE」的誕生，源於「頭髮也和素顏一樣需要抗老護理」的概念。產品特徵為擁有高含量的超強效抗氧化原料（富勒烯），因此為包裝設定了高級沉穩的色相。象徵圖案的設計很簡單，由代表「頭髮」的垂直及水平短線條組合而成，以品牌名稱首字母「T」為發想的紋樣。

〔Comment〕 品牌名稱，是將用於馬賽克鑲嵌畫的磁磚「TESSERA」，與表示年齡的「AGE」組合出來的新詞彙。就像美麗的馬賽克鑲嵌畫需要手工拼貼一粒粒磁磚方能完成，每天不間斷地護髮才能打造出美麗的秀髮。

（※1）為網路通路的促銷活動所設計的主視覺。使用吻合品牌世界觀的天然大理石紋做背景裝飾。（※2）（※3）連續象徵圖案並排成的紋樣，將單個象徵圖案昇華為代表品牌的ICON。

## cores

【CL】 Oishi and Associates Limited
【DF】 NOSIGNER
【CD/AD】 太刀川英輔
【D】 水迫涼汰
【PH】 八田政玄

〔Target〕 喜歡喝咖啡、也注重環保的人

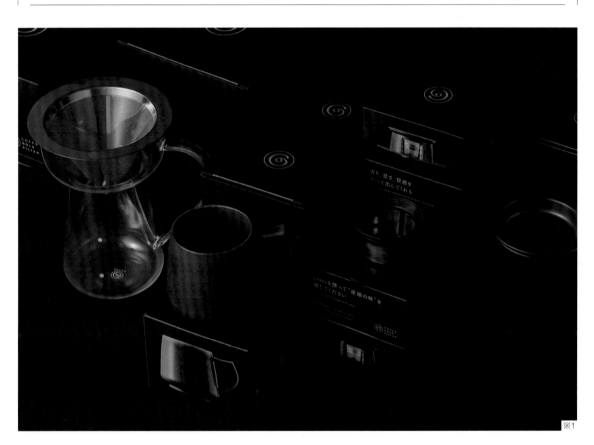

※1

# 將手沖咖啡的注水軌跡化為LOGO

此為專業咖啡器具品牌「cores」的品牌再造。我們設定了「讓事物保持原味 coffee as it is」的品牌新概念，為講究咖啡品質的使用者，設計出帶有專業感與高質感的LOGO與商品包裝。LOGO象徵了對於手沖技術的「講究」，表現出品牌在咖啡器具品牌的專業地位。

〔**Comment**〕 這個象徵圖案描繪了沖出一杯美味咖啡的方法。這次品牌再造據說效果很好，為品牌增加了許多之前從未合作過的商家客戶。

（※1）環保的金屬器具「金濾網（ゴールドフィルター）」，大幅減少以往手沖咖啡製造出的垃圾量與成本。LOGO以「cores」和「COFFEE」的共同首字母「C」以及「O」的形狀為主題，描繪出手沖咖啡時所產生的、宛如日文平假名「の」字的軌跡。

# SANKAKERU　サンカケル

【CL】SANBY（サンビー）株式會社（https://www.sanby.co.jp/sankakeru/）
【DF】SAFARI inc.
【AD】古川智基　【D/IL】前田悠樹
【PH】關愉宇太
【Web】歸山IZUMI（帰山いづみ・icon system planning）

〔Target〕20〜30多歲，愛好手作及文具的女性

<div style="writing-mode: vertical">商品・品牌</div>

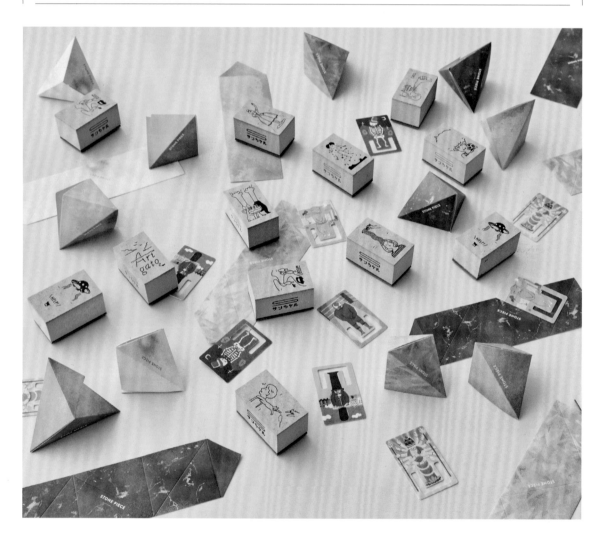

## 用手寫風LOGO表現「花費工夫」的樂趣

「Sankakeru」是SANBY株式會社推出的女用文具品牌。以「你能眼睜睜地放下未完成品不管嗎？」作為 LOGO設計的主題，試著召喚出，當消費者硬著頭皮交出未完成品時，忍不住又重新拿起筆來把它完成的那 種心情。宛如親手畫出的LOGO，是為了營造出品牌宗旨「再努力一下」的感覺，以做出帶有溫度依戀感為 設計目標。

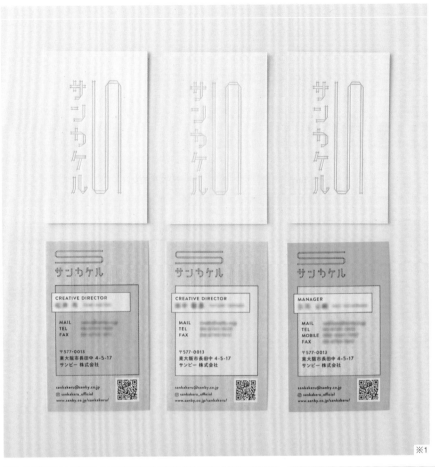

※1

※2

※3

※4

〔Comment〕 SANKAKERU的意思是「三個カケル（KAKERU）」的串連，三個KAKERU各為：「費工夫」（手間をカケル）、符號「×」（カケル）、「在意」（にカケル）。我們試圖傳達出，「透過女子力×文具，在日常生活的累積中好好建立自己的特色，其實並非難事」的品牌宗旨。

（※1）名片正面的LOGO立體紋路，以活版印刷術印製而成。（※2）官網的設計承襲商品包裝風格，以手寫字表現溫暖的手作感。（※3）便利貼商品「話語碎片（一言のカケラ）」。每張便利貼均可折成一個紙氣球，可收納小物。（※4）書籤夾商品「低頭夾（ぺこりっぷ）」。可以夾小張MEMO，傳達請託或歉意等。

# SABBATICAL

**【CL】** 株式會社A&F（エイアンドエフ）
**【DF】** 株式會社岡本健設計事務所
**【AD】** 岡本 健
**【D】** 紺野達也
**【PH】** 奧山淳志、玉村敬太

〔**Target**〕 露營等戶外運動的愛好者

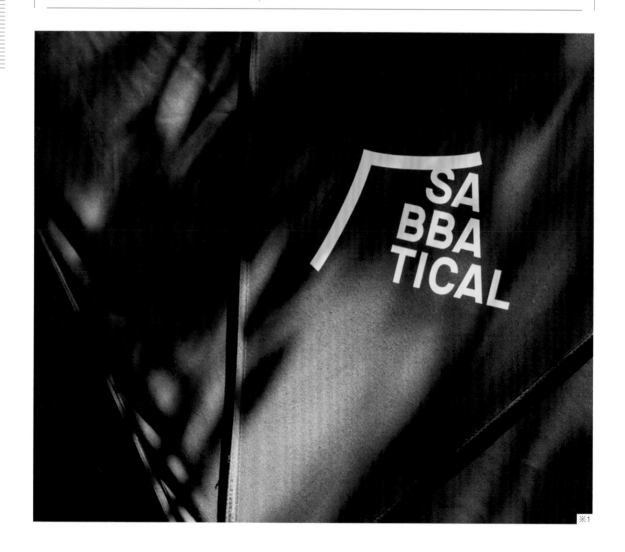

※1

## 彰顯戶外運動品牌獨特實力的**LOGO**設計

進口戶外運動用具的公司「A&F」推出了自有品牌「SABBATICAL」。新品牌LOGO截取自母公司LOGO的帳篷圖形，企圖做出一個既有新氣象、又傳承了歷史道統的設計。

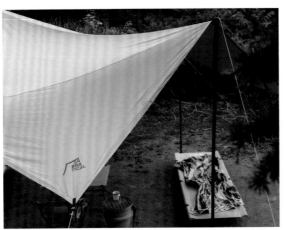

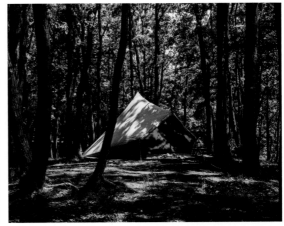

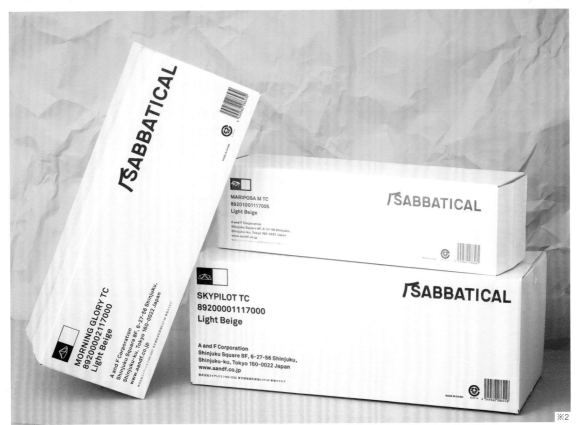

※2

「SABBATICAL

「S

〔**Comment**〕我們設計了原創的濃縮型字體用於品牌的文字標誌,想強調出戶外運動品牌的獨特實力。

(※1)印有品牌LOGO的帳篷。(※2)商品包裝盒。LOGO總共有四種變體,包括將文字標誌排列成單行的設計等。

LIFETIME + BASEBALL

## ＋B

【CL】 YOKOHAMA DeNA BAYSTARS
【DF】 NOSIGNER
【CD/AD/D】 太刀川英輔

〔Target〕 橫濱DeNA海灣之星隊的棒球迷、當地人

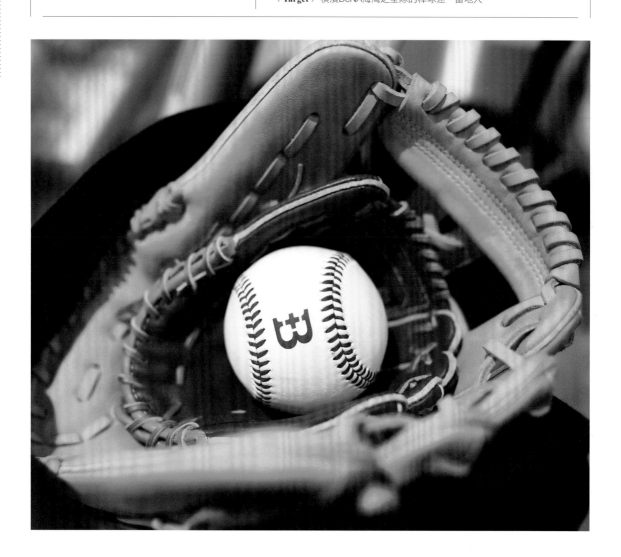

## 透過棒球給出生活提案，並對社區發展做出貢獻

此為以橫濱為主場的職業棒球隊「橫濱DeNA海灣之星」的社區營造案例，試圖透過棒球交出生活提案。我們認為在日本棒球隊中，橫濱海灣之星完美地繼承了正宗美式棒球的帥氣，因此設計出以「橫濱＝復古棒球魂」為概念的生活提案。

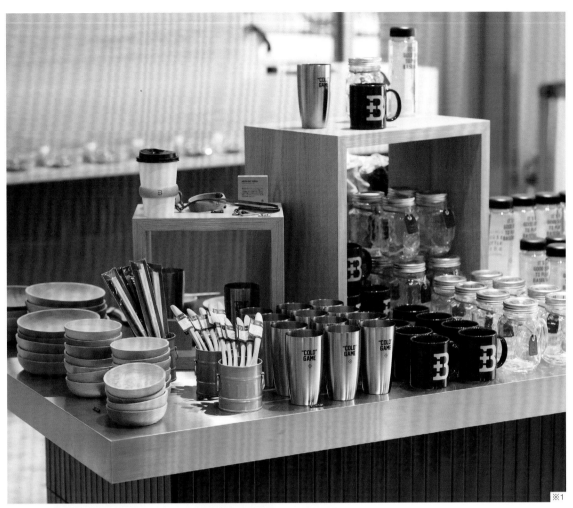

※1

※2

〔**Comment**〕 企劃開始之初，客戶就和我們強調「這是海灣之星專為橫濱所打造的品牌行銷案」，因此我們研究了橫濱港開港時使用的官方字體等，試著做出符合當地歷史沿革的設計，以推廣棒球生活為提案。這次的品牌打造對當地啤酒銷量與球賽觀眾人數的成長有相當貢獻。

（※1）（※2）我們一併主導了體育場附屬的「+B」商店的整體設計。此外也操刀了咖啡吧「BALLPARK COFFEE」和官方網站等廣泛的周邊設計，積極地為市民與球隊增加接觸機會。

# BAT COMMUNICATION

【CL】電子工房 md-labo
【DF】札幌大同印刷
【AD/D】岡田善敬
【Planning/Advisor/PH】中島宏章（蝙蝠攝影家）

〔Target〕研究蝙蝠的專家

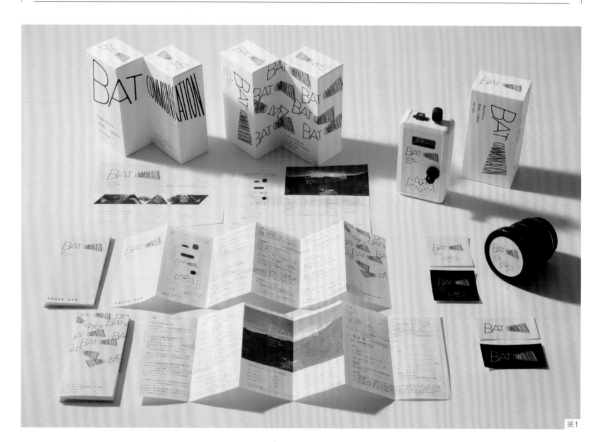

※1

## 將長長的英文單字，排出宛如超音波的既視感

此為特殊的蝙蝠聲音偵測器的品牌行銷。針對這個可與蝙蝠溝通的電子設備，我們向品牌交出「BAT COMMUNICATION」的命名提案。「BAT」和「COMMUNICATION」的字數懸殊，將它們對稱地組合起來，會形成很有趣的平衡感。後者的字母數量較多，便將字母排成波長的形狀，表現出超音波的意象。

〔Comment〕 由於蝙蝠偵測器不是大眾性的商品，因此我決定要做出新穎的LOGO設計。商品僅開放少量的預購，結果很快就被預訂一空。

（※1）外包裝與傳單等紙製品。照片右上角為偵測器本體。以上均為以白底襯托LOGO設計的實例。

# 4

## 建築・設施

# 河口湖旅館 產屋（Ubuya）
河口湖旅館 うぶや

【CL】株式會社產屋（うぶや）　【Branding Designer】西澤明洋
【DF/Web】株式會社EIGHT BRANDING DESIGN（エイトブランディングデザイン）
【D】成田可奈子、橘AZUSA（あずさ）、時藤愛、服部冴佳
【PH】株式會社bird and insect、谷本裕志、柴田好利

〔Target〕家庭旅客、為慶祝紀念日而出遊的旅客

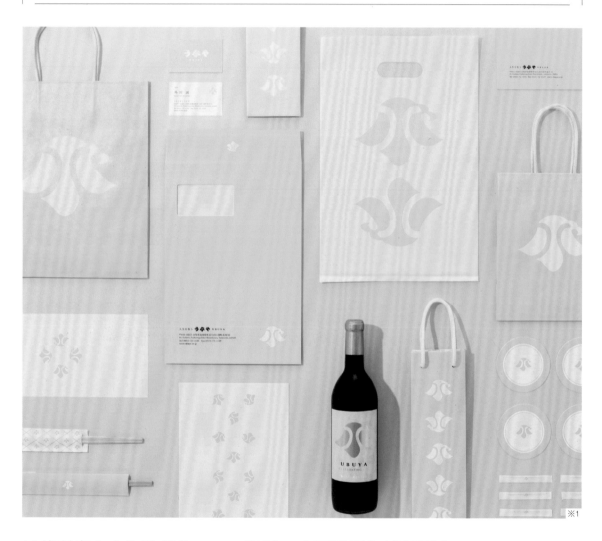

※1

建築・設施

## 以美麗富士山為發想的LOGO設計，也可發展為連續圖案

此為高級溫泉旅館「產屋（うぶや）」的品牌行銷。旅館的所有客房均可將富士山與河口湖盡收眼底，因此擁有可觀的日本國內旅客與海外旅客數量。這次的品牌再造以「慶祝」為主題，強調高品質的服務精神，傳達本旅館並非單純的住宿設施，更是一間夠格讓旅客慶祝大壽或結婚紀念日等重要節日的高級旅館。設計上將旅館名稱中的「ぶ」圖形化，以表現聳立在河口湖上的富士山。

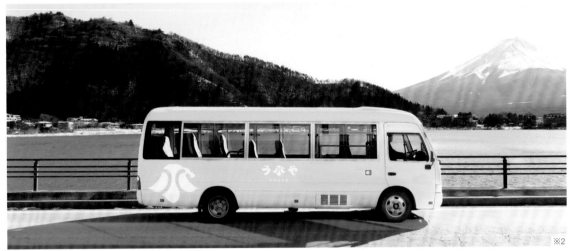

※2

〔**Comment**〕 象徵圖案中的「ぶ」字，是個單獨存在便宛如富士山一樣強而有力的圖像設計。既可成為家紋般的存在，也可依排版設計的不同，化身為華麗的裝飾大花紋或流行的小碎花。LOGO可在旅館業所獨具的食衣住行等各營業範圍，展開廣泛的設計開發。

（※1）我們特調出令人想到美麗富士山與平靜河口湖印象的企業識別色「產屋淺蔥色（うぶやあさぎ）」。（※2）旅客接送小巴的車身，統一漆成企業識別色，運行中加強了旅客對河口湖風景的印象，廣告效果也極佳。這個設計帶給旅客一趟獨一無二的接送體驗，令人留下深刻印象。

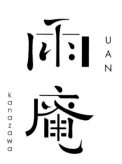

# 雨庵 金澤　　雨庵 金沢

【CL】SOLARE HOTELS & RESORTS（ソラーレ ホテルズ アンド リゾーツ）株式會社　【DF】株式會社seitaro-design（セイタロウデザイン）
【CD/AD】山崎晴太郎　【D】小林誠太
【Naming】原田剛志　【EP】小林明日香
【商務用品協力製作】ashigaru graphics（アシガルグラフィックス）

〔Target〕30～60多歲國內外遊客

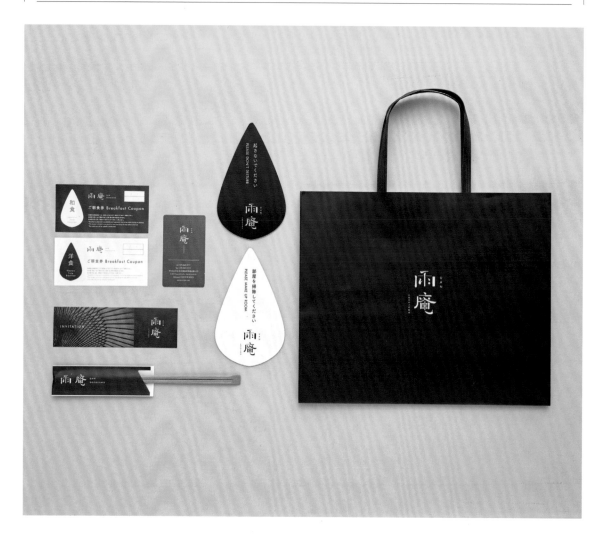

## 將旅遊業最忌諱的「多雨」概念大反轉的高級飯店

SOLARE HOTELS & RESORTS株式會社向我們表示「想改變飯店的概念」，而「雨庵 金澤」便是我們提出的品牌行銷企劃之一。該飯店位於金澤，我們活用當地的特色與魅力，為了讓多雨的金澤也能成為吸引人的旅遊地點，而將高級飯店定位成雨中的避風港，並以「雨庵」命名。我們為LOGO中的直排漢字標誌設計了原創的字體，試圖融合現代與傳統氛圍。

※1

※2

〔**Comment**〕 我們試著挑戰將「雨」這個向來被旅遊業視為禁忌的天氣，作為飯店的設計概念。LOGO的設計以雨滴為主題，並組合明朝體與黑體的元素，做出融合傳統與現代感的和洋混搭「新金澤風」。企業識別色則用深藍色來代表「金澤之雨」。

（※1）入口招牌的字體設計，燈光從黑色金屬板的切割縫隙透出，頗有一番風情。（※2）室內的識別系統，採用和LOGO同風格的線條設計，以統一的世界觀構築整體空間設計。

# 出雲大社埼玉分院

【CL】出雲大社埼玉分院　【DF】6D
【CD】山田 遊（method）
【AD/D】木住野彰悟
【D】田上 望
【PH】古賀親宗（sinca）

〔Target〕前往參拜的信眾

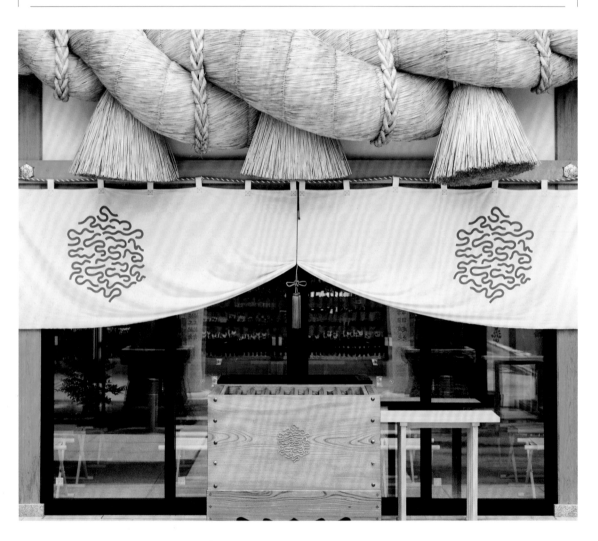

## 以六角形龜甲紋與雲彩為主題，展現神社道統感

隨著位於埼玉縣的出雲大社朝霞教會，升格為「出雲大社埼玉分院」之際，進行了這次的品牌再造計畫。出雲大社是日本最古老的神社之一，擁有數千年的歷史，是一座建立在象徵眾神聚集的出雲之地的神社。為了展現分院的歷史及眾神聚集地的特色，我們將出雲大社原本的六角形龜甲神紋，與象徵出雲的雲彩合併成一個新圖案。另外也設計了家紋般的花樣，用於風箏等奉納物。

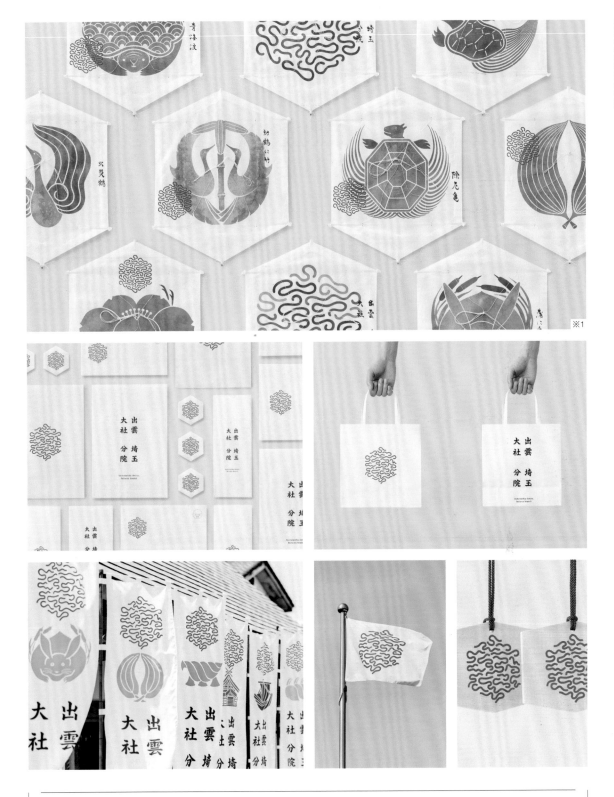

〔 **Comment** 〕 特地做品牌行銷的神社仍在少數，因為這麼做的話通常會為神社蒙上人為行銷過度的不好形象。因此，這次的設計重點在於，營造出遵循神社傳統與歷史的氛圍，而不是讓現代感的設計搶盡鋒頭。

（※1）風箏上的圖案設計，是由家紋般的花樣與LOGO結合而成。

# 小林家 丸田本店　小林家 まる田本宅

【CL】小林家
【DF】札幌大同印刷
【AD/D】岡田善敬
【PH】高津尋夫

〔Target〕喜歡釀酒廠、清酒、古民家的人

## 以酒瓶、飯勺、白蛇構成的獨一無二清酒廠LOGO

位於北海道栗山町的老字號釀酒廠「小林酒造」本店，為了維護他們建於明治30年的日式老宅，開啟了揭露他們始於明治時代生活的觀光事業。為了將一直默默守護小林家的女性們的故事放入LOGO中，而將LOGO設計成可上下鏡像翻轉的圖案。正著看是由男性負責釀造的「清酒酒瓶」，反過來看便成了「飯勺」，象徵顧家的女性（母親）。另一方面，本店的象徵圖案主題，則是與本店頗有淵源的「白蛇傳說」。

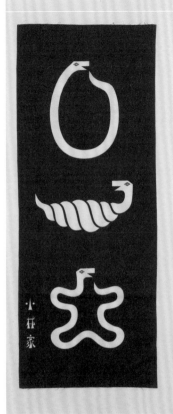
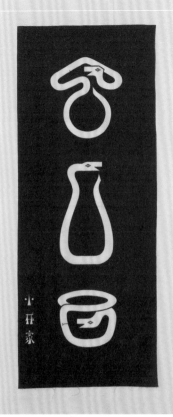

※1

※2

※3

〔**Comment**〕 栗山町位於北海道的豪雪地帶，建築物的維護相當困難，我想替客戶實現不願拆毀、保留老宅的願望，從而參與了這次的LOGO製作。LOGO完成以來已過了7年，酒廠也陸續被電視媒體報導，逐漸累積了知名度。

（※1）周邊商品包袱巾，同時也是清酒的包裝。（※2）（※3）當初建造本店時，曾出現一條白蛇，上一代便將白蛇作為龍神祭祀。以這則白蛇傳説為發想，為遊客設計了許願紙條的服務：在白蛇紋樣的紙條上寫下願望，再以蛇腹摺紙法摺疊，最後將紙條綁在繩子上便大功告成。

# TNER

【CL】株式會社ECORA（エコラ）　【DF】POOL inc.
【PL/PR】株式會社ReBITA（リビタ）　【AD】宮內賢治
【D】末永光德（POOL DESIGN inc.）、桑原加菜（POOL DESIGN inc.）
【C】竹田芳幸、山本貴宏　【PR】堀田顯人
【Architectural Design】納谷建築設計事務所

〔Target〕已累積一定經驗、想進一步挑戰自我的人

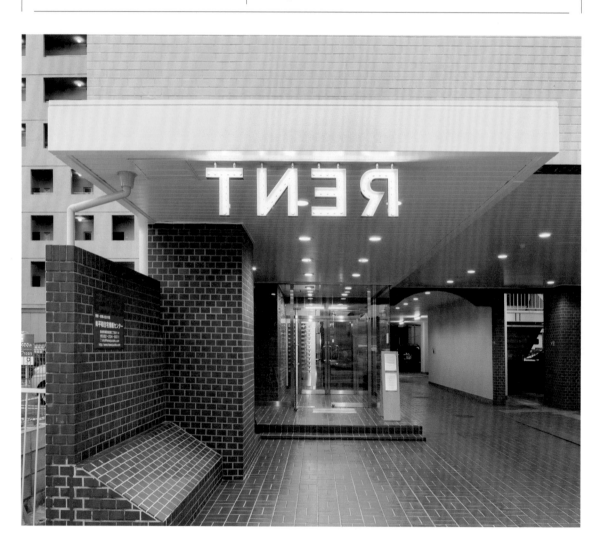

## 翻轉一般租賃常識的共享辦公室大樓

「TNER（トナー）」位於仙台，是一間囊括共享辦公室、租賃公寓、空間租借、活動空間等範疇的複合型租賃大樓。為了顛覆一般的租賃常識，將品牌名稱「RENT」倒著寫，而成為「TNER」。用於大樓招牌等的文字標誌，也將四個字母左右鏡像翻轉（其中「T」的鏡像前後形狀一致），在設計上煞費苦心。

※1

※2

→ SHARƎ KITCHƎN
ƎVƎNT SPACƎ
FRƎƎ DƎSK
DINING
301~303
TOILƎT WOMƎN

← RƎCƎPTION
304~307
TOILƎT MƎN

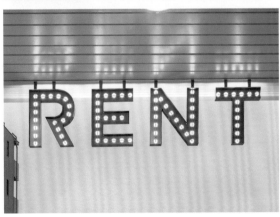

ABCDƎFGHIJKLMN
OPQRSTUVWXYZ
1234567890 ?!%#&~
1F 2F 3F 4F 5F 6F
7F 8F 9F 10F RF

〔**Comment**〕「TNER（トナー）」也有墨水（toner）的意思，因此設計上也包含了「期許使用者找到屬於自己的色彩」這層涵義。設施雖於COVID-19疫情中開幕，隨著推廣活動的陸續舉辦，使用人數漸漸增長中。

（※1）宣傳手冊封面做了挖洞的後加工，每張內頁的尺寸、用色皆不同，如此一來中空的「TNER」便可呈現層層相疊的繽紛色彩。（※2）大樓名片。藉由挖洞的後加工法，名片反面呈現出正常的「RENT」字樣。挖洞後透出的光景，也根據不同用法而呈現各式各樣的顏色。

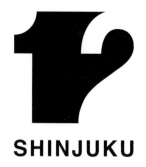

# 12 SHINJUKU

【CL】株式會社ReBITA（リビタ） 【DF】POOL inc.
【AD】宮內賢治
【D】末永光德（POOL DESIGN inc.）
【CW】竹田芳幸 【PH】山崎泰治 【PR】堀田顯人
【Architectural Design】SUPPOSE DESIGN OFFICE Co.,Ltd

〔Target〕想創造自由工作氛圍的公司或自由業者

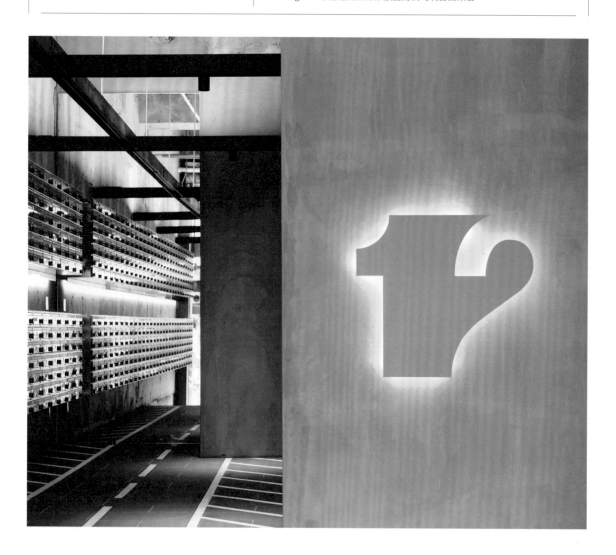

## 以數字「1」與「2」為主題，傳達設施的理念

共享辦公室「12 SHINJUKU」，是以「居所（1st place）」與「工作場所（2nd place）」的中間地帶為概念而成立的。利用日文諧音，品牌名中的「12」（ジュウニ）含有「自由」（自由に）的意思，進而挑戰以設計力表現出「1st place」與「2nd place」的中間地帶，以原創的字體制定兩個數字之間的空間格式。

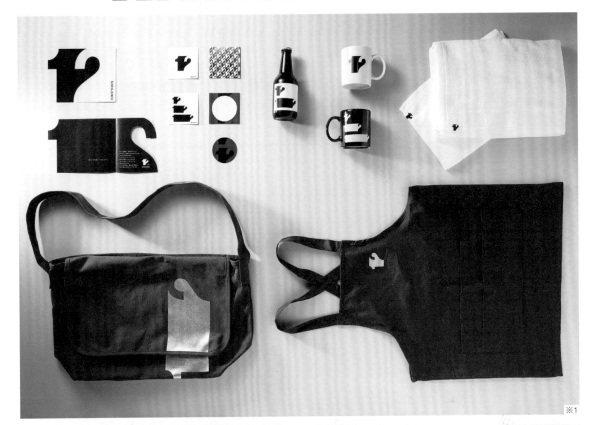

※1

〔**Comment**〕我們對入口的招牌設計相當講究,畢竟這是設施的門面。

(※1)從工作圍裙、托特包,到啤酒瓶與馬克杯等周邊商品,全是以「1st place」與「2nd place」的中間地帶為核心概念進行設計。

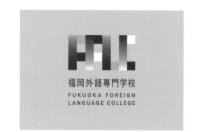

## 福岡外語專門學校　福岡外語専門学校

【CL】學校法人 福岡成蹊學園
【DF/Web】株式會社EIGHT BRANDING DESIGN（エイトブランディングデザイン）
【Branding Designer】西澤明洋　【D】村上 香、岩崎菜月
【PH】谷本裕志、清水北斗（株式會社amana アマナ）

〔Target〕全世界對外語、國際教育感興趣的滿十八歲成年人及其家長

## 以方塊和漸變色表達學校豐富的國際精神

這是聚集了約450名來自全球各地超過36個國家的學生、國際化的「福岡外語專門學校」的品牌行銷。我們為學校設定了「We are a Global Family!」的核心主旨，代表聚集了各國人士的溫馨校園精神，在LOGO設計中以塊狀結構表現出這個特點，並用漸變色表現無國界的全球化概念，最後再以極具親切感的文字排版取得整體平衡。

〔**Comment**〕我們希望能藉LOGO設計,將各國籍人士在學校認識彼此差異、互相學習的理想形象,廣泛傳播到世界各地。與品牌再造之前相比,學校網站的觀看人次提高了250%、前來應徵入學的日本學生人數也多了200%,甚至對學校內部也產生了良好影響,教職員的向心力與進步動力均有所提升。

(※1)網站設計的受眾遍及海外,品牌接觸點是設計的考量關鍵。將「We are a Global Family!」的概念以房屋形狀呈現,並靈活搭配去背的人物照片,以這些動感元素,營造歡樂的流行氛圍。

# 一橋塾

一橋塾

| 【CL】株式會社一橋塾 | 【DF】株式會社motomoto（モトモト） |
| --- | --- |
| 【CD/CW】梅田大輔 | |
| 【AD/D】松本健一 | |
| 【PR】永井美奈子 | |
| 【PH】中村共和 | |

〔Target〕大學準考生及其家長

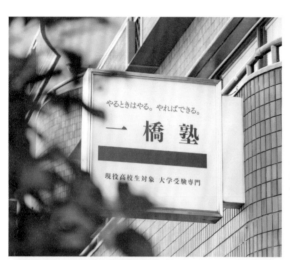

※1

※2

## 將「一」作為象徵圖案，展現補習班的歷史、誠實和正直

此為位於國分寺的高中升學補習班的LOGO設計。這間補習班之前長達36年的時間，沒有自己的專屬LOGO，藉由這次擴建教室的契機，委託我們設計了招牌等識別系統。LOGO設計靈感來源為，補習班用心為學生製作的劃重點底線講義，以及校長誠實且正直的形象，將這些元素化為簡約的「一」字象徵圖案。

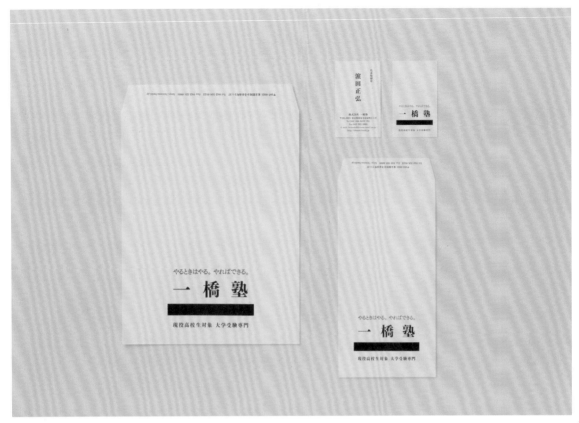

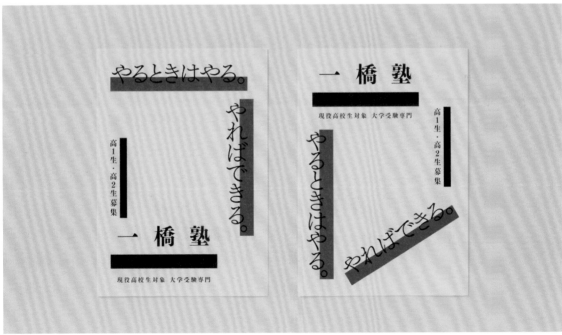

〔**Comment**〕補習班原本沒有自己的LOGO，趁於同棟大樓擴建教室之際，以不同的字體設計了補習班招牌和教室門牌。與文字標誌搭配的象徵圖案「一」，則是整體統一的設計，傳達誠實與正直的形象。

（※1）由於垂直走向的招牌需使用原本的縱長格式，這裡的象徵圖案便從原本的漢字「一」靈活應變成阿拉伯數字「1」。（※2）每間分部教室的招牌均有底線「一」的設計。

# zazaza

【CL】株式會社BBQ&CO.

【DF】株式會社Econosys Design（エコノシスデザイン）

【CD/AD】中尾光孝　【D】磯見貴幸、畔柳堯史

【EP】淀川洋平（青と解）

【PH】中島光行（TO SEE）

〔Target〕學生等年輕族群至家庭用戶

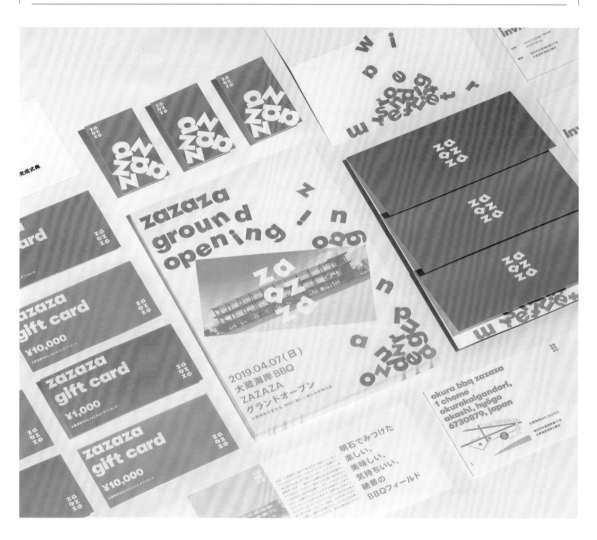

## 將烤肉聲「zazaza」化為愉悅的文字標誌

位於兵庫縣明石市的烤肉場，隨著場地重新裝修，一併執行了這次的品牌再造企劃，由我們負責包含店名提案、LOGO、VI、招牌、平面宣傳品、網頁設計等整體設計。新店名「zazaza」，容易令人聯想至海浪的聲音、一群年輕人或全家出遊的歡樂氣氛，以及烤肉的聲音。LOGO的排版方式，試圖以平面表現出烤肉狀聲詞「zazaza」聲響的效果。

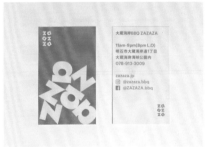

※1

※2

〔**Comment**〕 我們的目標,是做出具有象徵意義的LOGO設計和令人難忘的品牌名稱,讓這個烤肉場成為當地的地標。

(※1)禮物卡的設計,標題採用與LOGO一樣的文字崩落VI風格。(※2)名片的後加工處理,在紙緣塗上了企業識別色的橘色。

AL FIORE

EVERYTHING

IS A GIFT

# Al Fiore

【CL】Meglot Inc.　【DF】desegno ltd.
【AD/D】谷內晴彥　【D】高階 瞬、木村 薰
【PH】古里裕美
【Web】藤本寬之
【ED/CW】小川 彩

〔Target〕愛好自然的當地人及各地人士

建築・設施

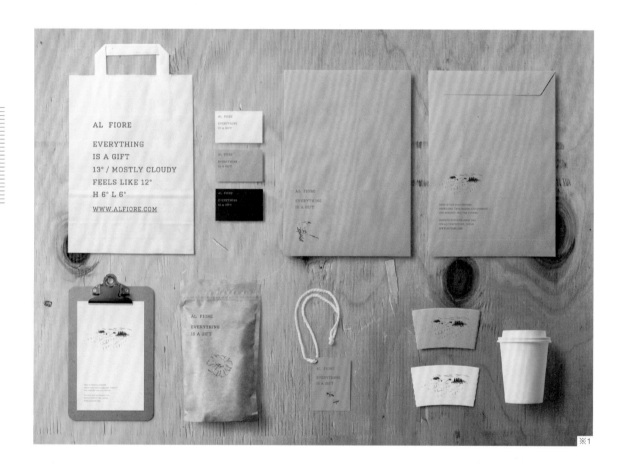

※1

## 分享耕種和飲食樂趣的社群LOGO

「Al Fiore（アルフィオーレ）」位於坐擁豐富動植物自然資源的宮城縣川崎町，志在支援當地以農業和食品業維生的人們，是一座可以讓大家一起耕田、做飯再一同享用的學習場所。他們會舉辦市集讓同業交流，並建立網站平台分享大家在這裡獲得的感動。目標是做出讓消費者及生產者都能輕易接受的LOGO設計。

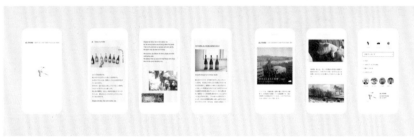

※2

〔**Comment**〕 設計主題是描繪出努力追夢、耕耘未知而不退縮的實驗精神。希望LOGO設計能替 Al Fiore聚集到對農耕與美食感興趣的人,並將這個社群與他們的理念傳達給更多的人。

(※1)將耕作人的插圖作為主視覺,並以同樣風格繪製了其他的自然風景與動植物插畫,應用於旗幟與暖簾等用品。

(※2)網站設計。

# Northern Horse Park

【CL】株式會社Northern Horse Park（ノーザンホースパーク）
【DF】6D
【AD/D】木住野彰悟　【D】榊 美帆
【PH（Title Background）】伊藤彰浩（14才）
【PH（Graphic Tool）】古賀親宗（sinca）

〔Target〕當地人、來自機場的遊客等

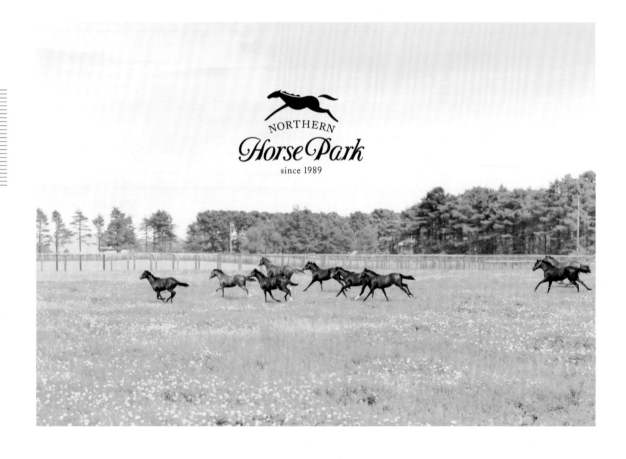

## 將純種馬奔跑的美麗剪影化為LOGO

北海道的公園「Northern Horse Park」中放養了許多的日本純種馬，由於這座公園的特色是能讓人親近、實際觸摸純種馬，因此LOGO設計便由「馬兒最美的模樣——奔跑的馬匹剪影」為象徵圖案與文字標誌結合而成，並將充滿躍動感的馬匹剪影活用在各種用品的設計上。

※1

〔**Comment**〕設計目標便是將純種馬奔跑的英姿，化為極具躍動感的象徵圖案。

（※1）文具用品、杯墊、名片的設計。為了讓人清楚感受到馬兒的躍動感，盡量放大了所有用品上的LOGO大小。

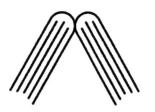

八戶ブックセンター

# 八戶**Book Center**　八戶ブックセンター

**【CL】** 八戶Book Center
**【DF/AD/D】** groovisions
**【PH】** 高橋宗正

〔**Target**〕 當地人及觀光客

建築・設施

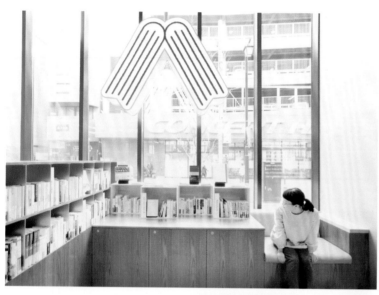

本のまち

※1

## 以兩本相倚的書籍表現「書城八戶」的政策概念

「八戶Book Center」，是青森縣八戶市為推廣「書城八戶」政策所建立的公共設施。LOGO的設計，將兩書的書脊相倚來表現八戶市的「八」字。我們的目標是做出一個具有親切感、百看不膩的LOGO，讓人在這間圖書中心體驗書與書之間、以及書與人之間的「交流」。

〔**Comment**〕 基本上一本書每次只能給一個人閱讀。但閱讀的魅力不僅止於此，我們希望透過設計，展現將書本之間以及書與人之間的「交流」。官方LOGO公開後，進館人數大幅超越原本預期，透過定期舉辦的推廣活動，大大促進了市民間的交流，圖書中心也成為新的觀光景點。

（※1）我們同時也負責八戶市閱讀推廣政策「書城八戶」的LOGO設計，將八戶Book Center LOGO中的象徵圖案「八」，放進「書城八戶」政策的LOGO中，讓人從視覺上立刻能理解兩者的關聯性。

# HOTEL RESOL橫濱櫻木町
ホテルリソル横浜桜木町

【CL】 RESOL HOLDINGS（リソルホールディングス）株式會社
（https://www.resol-yokohama-s.com/）
【DF】 mi e ru 【CD】 三野博昭（式座）
【AD/D】 石川MASARU（マサル）、渡邊 惠
【PH】 FRANCO TADE0 INADA

〔Target〕年輕小家庭、商務客、夫妻、情侶等

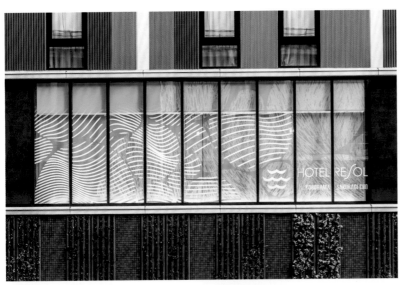

※1

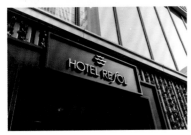

## 形似波浪及海鷗的象徵圖案，直接讓人聯想到大海意象

2019年，橫濱櫻木町新開張了一間佔盡地利之便的飯店。橫濱身為貿易港口，是日本與世界交流的門戶，與同樣深受大海恩惠、以港口城市為交流窗口的北歐各國相似，設計概念上便將這間飯店設定為北歐風格。LOGO中的象徵圖案，簡單地將曲線重複排列，製作出綿延的海浪效果。把象徵圖案上下顛倒來看的話，便成了一群海鷗，設計上極富玩心。

〔**Comment**〕 對稱的LOGO造型展現出北歐世界觀與溫暖可愛的形象，以及隨時都熱烈歡迎來客的一股安心感和穩定感。在住客口耳相傳之下，成功建立了「時尚飯店」的形象，除了歸功於家具的挑選與室內裝潢，LOGO設計的威力也不容小覷。

（※1）胸章別針是飯店同時委託我們製作的延伸周邊之一。在統合VI、開發LOGO設計時，便一併考慮了胸章的設計。

## 日本青年館飯店　日本青年館ホテル

【CL】　一般財團法人 日本青年館
【DF】　ONO BRAND DESIGN
【AD/D】　小野圭介
【Architecture/Interior Designer】　株式會社久米設計

〔Target〕女性團客或家庭遊客、商務客等

※1

## 以莊重的色彩和印花設計，展現精緻的飯店形象

第三代日本青年館改建的同時，也進行了飯店的LOGO改版計劃。我以日本青年館的英文首字母「SH」及簡單的印花，完成了新的LOGO設計。品牌專色以藍色和灰色為基調，傳達出飯店的精緻形象。我希望這個設計能傳承日本青年館的歷史，同時也企圖塑造出歡迎大眾的城市飯店形象。

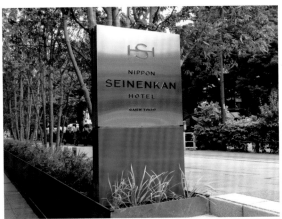

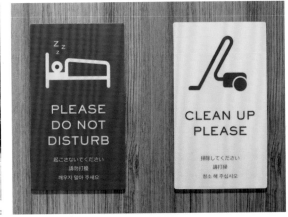

※2

〔**Comment**〕 設計的目標,是要開發一個萬用且令人印象深刻的LOGO,同時透過LOGO、飯店備品、招牌等風格一致的設計,維持飯店簡練精緻的印象。日本青年館這個名字,帶給一般旅客無法輕易入住的既定印象,但經過這次的LOGO改版,飯店的知名度大為提升。

(※1)為提升品牌形象而製作的圖案樣式。預計用於包裝紙和文件夾等物品。 (※2)LOGO印花中的藍灰色可有各種排列組合,便於應用在各種物品的設計上。

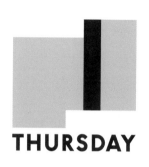

# THURSDAY

【CL】日鐵興和不動產株式會社、株式會社ReBITA（リビタ）
【DF】POOL inc.　【AD】宮內賢治
【D】末永光德（POOL DESIGN inc.）、桑原加菜（POOL DESIGN inc.）
【CW】竹田芳幸、山本貴宏　【PR】堀田顯人　【PH】片村文人
【Architectural Design】古谷DESIGN（デザイン）建築設計事務所

〔Target〕單身女性、頂客族

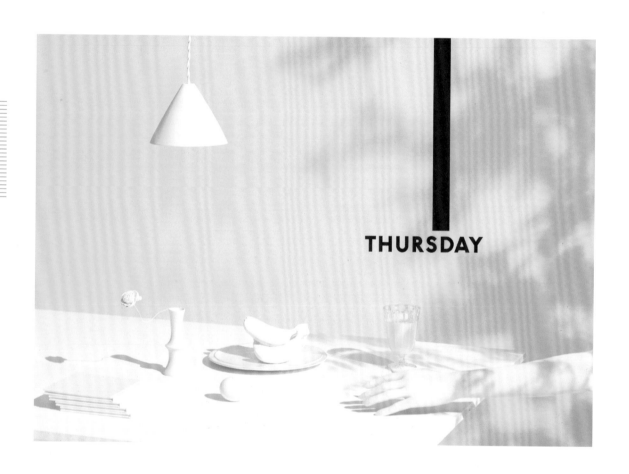

## 以「月曆上的木曜日（星期四）」，表現大自然長相伴的居住生活

小坪數公寓（コンパクト分讓マンション）「THURSDAY（木がある曜日）」的目標客群為單身人士或頂客族夫妻，是棟提倡與樹木、時令香草、花朵一起生活的公寓。LOGO的設計理念，是將星期四（木曜日）定位成「意識到週末即將到來、可稍作放鬆的一天」，便在彷彿是月曆的灰白色塊上，在每週星期四的位置，用代表樹蔭的綠色條畫一條明顯的垂直線，強調星期四這天的存在感。

# A B C D E F G H I
# J K L M N O P Q R
# S T U V W X Y Z
# 0 1 2 3 4 5 6 7 8 9

※1

**1**

|    |    |    | 1  | 2  |
|----|----|----|----|----|
| 3  | 4  | 5  | 6  | **7** | 8  | 9  |
| 10 | 11 | 12 | 13 | **14** | 15 | 16 |
| 17 | 18 | 19 | 20 | **21** | 22 | 23 |
| 24 | 25 | 26 | 27 | **28** | 29 | 30 |
| 31 |

**2**

| 1  | 2  | 3  | **4**  | 5  | 6  |
| 7  | 8  | 9  | 10 | **11** | 12 | 13 |
| 14 | 15 | 16 | 17 | **18** | 19 | 20 |
| 21 | 22 | 23 | 24 | **25** | 26 | 27 |
| 28 |

**3**

| 1  | 2  | 3  | **4**  | 5  | 6  |
| 7  | 8  | 9  | 10 | **11** | 12 | 13 |
| 14 | 15 | 16 | 17 | **18** | 19 | 20 |
| 21 | 22 | 23 | 24 | **25** | 26 | 27 |
| 28 | 29 | 30 | 31 |

**4**

|    |    | 1  | 2  | 3  |
| 4  | 5  | 6  | 7  | **8**  | 9  | 10 |
| 11 | 12 | 13 | 14 | **15** | 16 | 17 |
| 18 | 19 | 20 | 21 | **22** | 23 | 24 |
| 25 | 26 | 27 | 28 | **29** | 30 |

※2

〔**Comment**〕 做成月曆方塊＋星期四垂直色條的LOGO設計，讓品牌名稱不言而喻，是相當精練的表現手法。

（※1）專為招牌與周邊用品而設計的字體和延伸LOGO。（※2）宣傳手冊的雙翻封面之間特地留了一條縫隙，以便露出內頁中的深綠企業識別色。

# 新川幼稚園

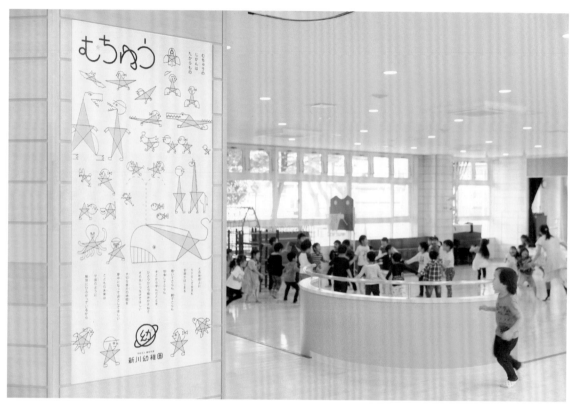

学校法人 養和学園
**新川幼稚園**

【CL】新川幼稚園
【DF】札幌大同印刷
【AD/D】岡田善敬
【PH】高津尋夫

〔Target〕就讀幼稚園的兒童及其家長

建築・設施

しょくいんしつ

えほんコーナー

Gentlemen

Ladies

きゅうしょくしつ

こどもトイレ

## 自由變形的星星，幽默的LOGO設計

此為「學校法人 養和學園 新川幼稚園」的品牌行銷。小孩子都會有「玩到忘我（夢中になる）」這般無可取代的時光，我將其中的「夢中（むちゅう）」轉化成諧音的「宇宙（うちゅう）」，因此便以「小孩子就像宇宙一樣，是顆蘊藏著無限可能性的未來之星」的概念來提案。主視覺是顆帶有幽默感、可自由變換形狀的五芒星，這顆星星被應用在幼稚園內的各種用品、標示上。

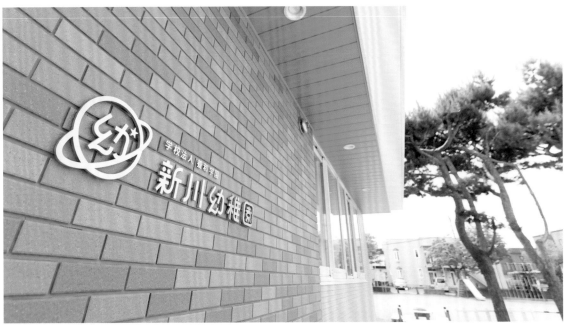

〔**Comment**〕 象徵圖案中的漢字，乍看之下只是個普通的「幼」，實際上是由平假名「しんか」所組成，再配上漢字外的圓圈（輪・わ），組合起來便是新川幼稚園的校名念法「しんか の わ」。總之，我很忘我地做出一個希望能被大家所喜愛的LOGO設計。

（※1）（※2）（※3）（※4）星型概念圖案，被活用於幼稚園內的各種標示上。

# 愛宕幼稚園

【CL】學校法人放光學園 認定幼稚園（こども園）愛宕幼稚園
【DF】DESIGN STUDIO L（デザインスタジオ エル）
【CD/AD/D】百瀬明彦
【CD/Web】清水大藏
【PM】Hiroshi Hara（ハラヒロシ）　　【PH】阿部宣彦（LocalSwitch）

〔Target〕正為孩子挑選幼稚園的家長

## 傳達出十人十色、幼童多樣性的LOGO設計

愛宕幼稚園是位於新潟縣十日町市的政府認定幼稚園。設計關鍵字「十」，來自十日町的「十」與園長的教育方針「人要學習遵守所有的規則，成為完整的人（人は一から十まできまりを守って人になる）」。我們將LOGO設計成一個「十角形的圓」，表現十種人十種特色的小孩子聚集在愛宕幼稚園，遵守規矩學習成長的樣貌。整體LOGO以白底配上品牌專用的黃色，令人印象深刻。

※1

※2

〔**Comment**〕 我們將「愛宕」的羅馬拼音字母「ATAGO」，化為分別代表「愛宕山」、十日町的「十」、「三角飯糰
（象徵新潟縣產的魚沼越光米）」、「校地（愛宕幼稚園的戶外校區為十日町最大）」、「太陽（愛宕神社的火神）」的
幾何圖形，表現出小孩子的多樣性，及遊戲與學習並重的幼稚園風氣。

（※1）名片。所有商務用品均可見到品牌專用的黃色。（※2）宣傳手冊。

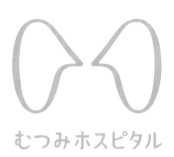

## MUTSUMI睦醫院　むつみホスピタル

【CL】 醫療法人MUTSUMI Hospital（むつみホスピタル）
【DF】 ASITANOSIKAKU（アシタノシカク）
【AD】 日建SPACE DESIGN（スペースデザイン）、大垣GAKU（ガク）
【D】 柳澤MOMOKO（ももこ）、IHARA NATSUMI（イハラナツミ）
【IL】 河野LULU（ルル）

〔Target〕 該院病患、考慮前往該院就醫的患者

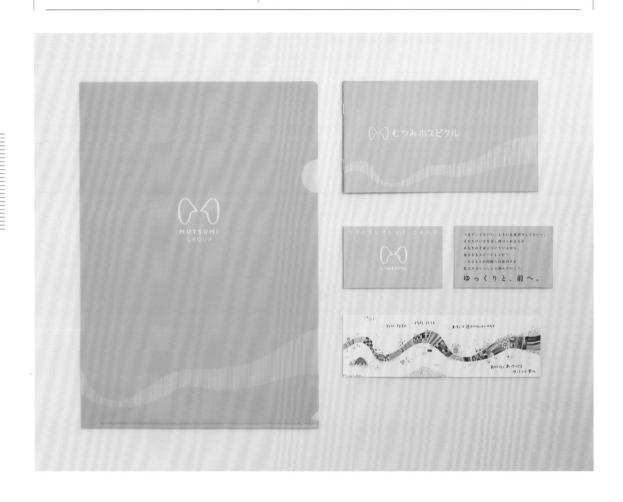

## 宛如人與人面對面的象徵圖案，具有予多種不同的意義

精神科醫院「MUTSUMI睦醫院」位於德島縣，我們以「MUTSUMI（むつみ）」的首字母「M」來設計LOGO中的象徵圖案。我們在M的造型中，呈現出對外與人相處產生的「連帶感」、以及對內面對自我內心進行「成長、康復」的這兩種意象。這個M看起來也像兩個對稱的對話框，如此設計也有「對話、溝通」的含義。我們特別注重在這個富含親切感的LOGO造型中，傳達出可靠與整潔的感覺。

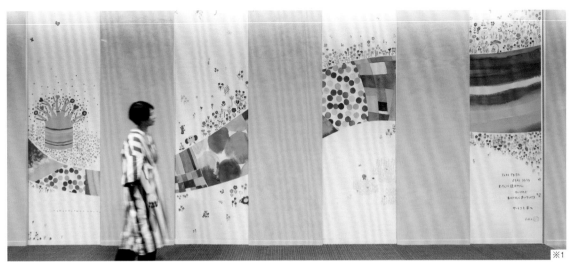

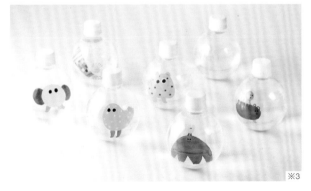

※1

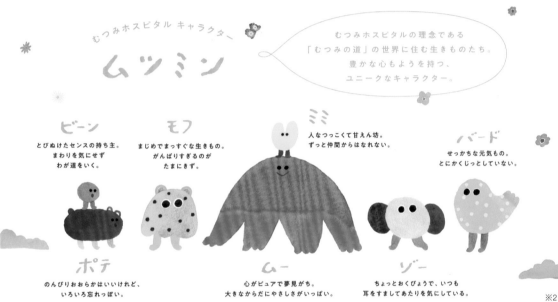

むつみホスピタル キャラクター
# ムツミン

むつみホスピタルの理念である
「むつみの道」の世界に住む生きものたち。
豊かな心もようを持つ、
ユニークなキャラクター。

**ビーン**
とびぬけたセンスの持ち主。
まわりを気にせず
わが道をいく。

**モフ**
まじめでまっすぐな生きもの。
がんばりすぎるのが
たまにきず。

**ミミ**
人なつっこくて甘えん坊。
ずっと仲間からはなれない。

**バード**
せっかちな元気もの。
とにかくじっとしていない。

**ポテ**
のんびりおおらかはいいけれど、
いろいろ忘れっぽい。

**ムー**
心がピュアで夢見がち。
大きなからだにやさしさがいっぱい。

**ゾー**
ちょっとおくびょうで、いつも
耳をすましてあたりを気にしている。

※2

※3

〔**Comment**〕 為了在LOGO中表現出人與人的距離感，設計的關鍵是將宛如兩人側臉的輪廓稍稍分開而不連接。這次的品牌行銷，對招募醫護人員與促進患者就醫有很好的效果，也提升了員工的向心力。

（※1）在長達17公尺的醫院入口長廊，以插畫藝術牆呈現醫院的理念。藝術牆的色調從藍色系轉變為多彩色系，象徵病情漸漸恢復的意象。（※2）這七個吉祥物分別代表七種主要的精神病患性格。（※3）醫院開張時販賣的周邊商品。以七種不同包裝的水來介紹睦醫院的理念與吉祥物角色。

# 春色家庭牙科診所　はるいろファミリー歯科

【CL】春色家庭牙科診所
【DF】Vital Design（株式会社バイタル）
【CD】若林達也
【AD】村上未紗
【D】伊東由美子

〔**Target**〕有孩子、家庭的人

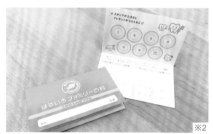

※1　　　　　　※2

## 虜獲孩子心、專為兒童牙科設計的品牌行銷

位於愛知縣日進市的牙科診所，以「如春日陽光般和煦、照顧全家人的牙齒」為核心概念，企業識別色設定為具有信任及誠信特質的海軍藍，再搭配代表「春日色彩（はるいろ）」的四種顏色，表示診所可接待各個世代的患者。另外也針對診所的主力治療範圍——兒童牙科，製作了原創的吉祥物角色。兒童牙科專用的LOGO，以柔和的色調傳達出溫柔的印象。

〔**Comment**〕我們希望大家一眼就能看出這是牙科診所的LOGO，因此將單顆牙齒置於象徵圖案的中心，再將一根牙刷從外面圈起這顆牙。不僅大人，連小孩也能輕易看懂這個LOGO。

（※1）兒童牙科專用的LOGO，以及以牙齒發想而設計出的原創吉祥物角色。（※2）兒童專用的看診卡。吉祥物印章深受孩子們的喜愛。

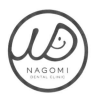

なごみ歯科

# NAGOMI牙科診所　なごみ歯科

【CL】 NAGOMI牙科診所
【DF】 Vital Design（株式会社バイタル）
【CD/AD】 若林達也
【D】 村上未紗

〔Target〕 有孩子、家庭的人

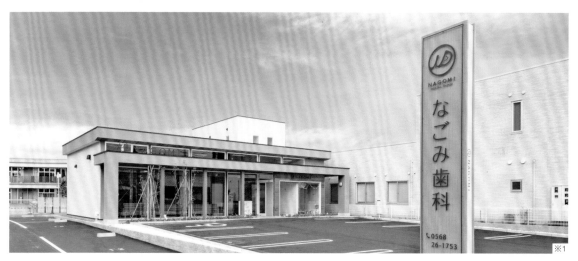

※1

※2

## 以「笑臉」為象徵圖案，紓解牙科診所的緊張氣氛

此為愛知縣北名古屋市的牙科診所的品牌行銷。我們具象化了客戶想紓解一般人對牙科診所懷有的恐懼、提供放鬆療癒空間的期望，以「緩和氣氛、牙科診所」為主題，由高辨識度的圓圈與柔和曲線組成「笑臉」LOGO，設計的目標為傳達出親和力與安心感。另外，我們也負責統合各種商務用品的設計，為客戶建立獨特的品牌形象。

〔Comment〕 很多人不敢去看牙醫，因為他們認為那是一個「充滿痛苦和恐怖」的地方。因此我們的目標便是設計出一個「舒服的空間」，讓人一掃過往的陰霾、愉快地去看牙醫。藉由這個LOGO設計，NAGOMI成為當地的形象友善牙科診所而知名度大增。

（※1）診所的獨立招牌使用自然風格的材料，營造溫暖的效果。（※2）診所開放時間的招牌均由專業職人手寫製作，展現手工的獨特柔和質感。

市川眼科醫院　市川眼科医院

【CL】市川眼科醫院
【DF】DESIGN STUDIO L（デザインスタジオ・エル）
【CD/AD/D】百瀬明彦
【PM/Web】Hiroshi Hara（ハラヒロシ）
【PH】阿部宣彦（LocalSwitch）

〔Target〕住在診所附近的患者

## LOGO的設計，能讓所有商務應用物品化身吉祥物

此為位於長野縣須坂市的眼科診所的品牌形象設計。客戶希望我們做出與「須坂藏之町」的街景互相搭配、且具有親切感的設計，因此配色採用與藏之町市容相襯的黑色與白色。我想做出超越一般眼科形象的象徵圖案，而文字標誌方面，則使用診所原本招牌上的字體來排版，試圖在溶入街景的同時，也將新鮮感和歷史感一併融合。

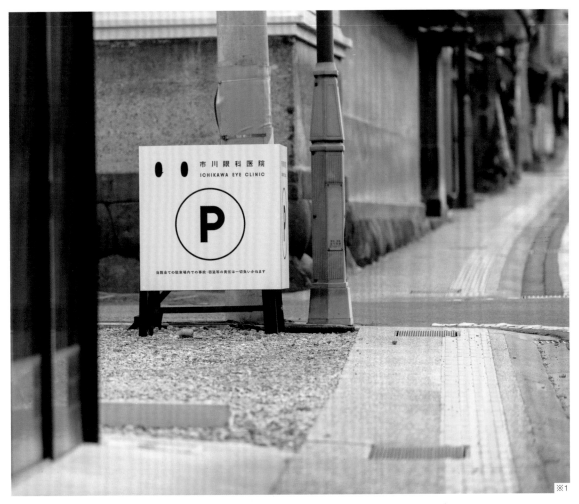

※1

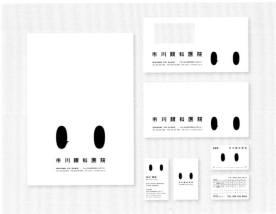

〔**Comment**〕 我將市川的第一個平假名「い」，以及象徵眼科的「眼睛」圖形化，設計成一目了然的圖標。乍看這個圖標就是一雙眼睛，但細看會發現這同時也是平假名「い」的形狀。聽說很多人認為「看診卡設計得很可愛」、「想永久保存」等，我覺得很開心。

（※1）將圖標放進延伸應用物品的設計中，所有物品可瞬間化身為吉祥物。這個LOGO延伸應用至停車場招牌、看診卡、名片、網頁設計等。

## 金針治療院　金のはり治療院

金のはり治療院

【CL】金針（金のはり）治療院
【DF】株式會社motomoto（モトモト）
【AD/D】松本健一
【Interior Designer】SPEAC

〔Target〕有意嘗試針灸治療的人、體質虛弱的人

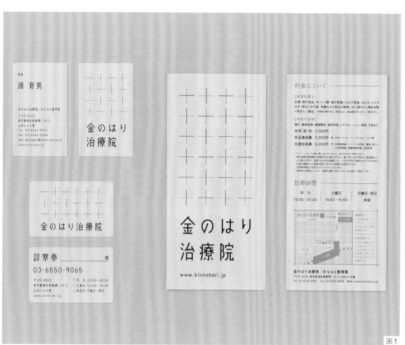

※1

# 以針灸治療的「針」組成的十字LOGO

此為新橋的針灸診所的LOGO。我以不同粗細的十字交叉線條設計，表達診所使用了各式各樣的針進行專業治療。由十字線條組成的設計，也帶有改善身體狀況（＋，plus）的含義。100%的黑墨印在白底上，配上明亮的綠色，營造出親切整潔的形象。

〔Comment〕設計時會配合應用物體的比例大小，去調整「＋」符的數量，同時得留意維持一貫的設計風格。

（※1）名片、看診卡等。其他諸如自動門、招牌上的LOGO與「十字」的比例大小，依各自的狀況做了設計上的微調。

# JOYFIT YOGA

【CL】株式會社WELLNESS FRONTIER（ウェルネスフロンティア）

【DF】Harajuku DESIGN Inc.

【CD/AD/D】柳 圭一郎

【PR】西川美穗

〔Target〕20～30多歲的女性

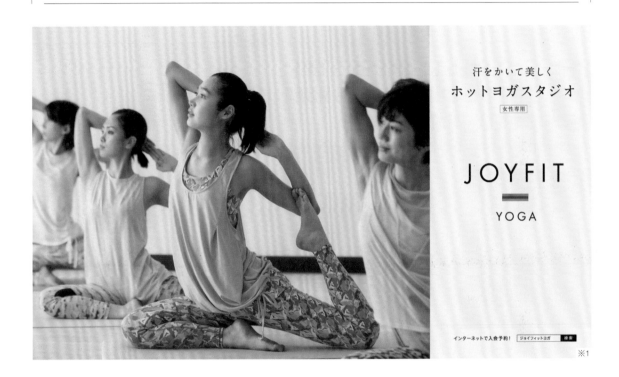

汗をかいて美しく
ホットヨガスタジオ
女性専用

JOYFIT
YOGA

インターネットで入会予約！ ジョイフィットヨガ 検索 ※1

## 由三色色條組成、令人印象深刻的瑜伽教室LOGO

此案例為女性瑜伽教室「JOYFIT YOGA」的品牌再造。我設定了三種品牌專色，並製成色條作為瑜珈教室的LOGO。最上方的橘色代表熱瑜珈的舒服自在感，中間的紫色代表女性之美，下方的淺藍色代表一般瑜珈的療癒感。以女性透過瑜伽由內而外變得美麗、端莊的形象，完成LOGO的設計。

〔**Comment**〕 趁著這次品牌再造，也一併更新了官方網站。清新的設計中可感受到熱瑜珈的流汗氛圍，獲得很高的使用者評價。

（※1）海報的主視覺為做瑜珈而流汗的端莊女性形象。整體排版透過留白，使色條的印象更加強烈。

# DOCK OF BAYSTARS YOKOSUKA

【CL】YOKOHAMA DeNA BAYSTARS / YOKOSUKA CITY
【DF】NOSIGNER
【AD/PH】太刀川英輔
【D/PH】半澤智朗　【D】永尾 仁

〔Target〕橫濱DeNA海灣之星隊的棒球迷、當地人

建築・設施

BAYSTAR SANS TYPE SETTING

# B BASEBALL IS LIKE DRIVING, IT'S THE ONE WHO GETS HOME SAFELY THAT COUNTS.

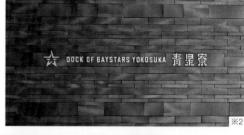

※1

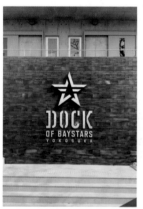

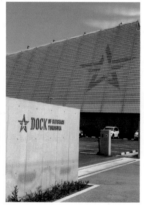

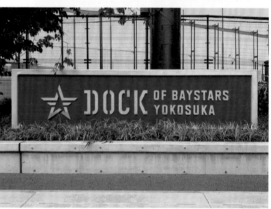

※2

## 以港口城市為出發點的品牌行銷，並製作了專屬字體

此為橫濱DeNA海灣之星棒球隊練習場及二軍體育場的品牌行銷。海灣之星隊預計在橫須賀體育場所在的追濱公園內，設置「球員宿舍」、「室內練習場」、「室外練習場」等新設施，由我們負責整體設計方向。由於橫須賀面海，是造船、基地重鎮，因此我們提議以「DOCK」為整體新設施命名，同時也製作了官方字體「BAYSTAR SANS」。

〔Comment〕本設施為孕育棒球隊未來新星的場所，對核心球迷來說是一個全新概念的聖地。設計理念中，包含了將海灣之星二軍培養成一流棒球選手的野心，以及讓選手從橫須賀展翅往海外翱翔的期許。

（※1）原創字體「BAYSTAR SANS」。（※2）設施與宿舍等處的LOGO，使用常見於船身的噴漆模板風格Stencil字體，來表現橫須賀的酷帥硬派城市印象。宿舍「青星寮」名稱由來的球隊星型徽標，也以噴漆模板風格設計而成。

5

企業・團體

## 松井**ARCHMETAL** 松井アーキメタル

【CL】 松井ARCHMETAL株式會社
【DF】 株式會社Econosys Design（エコノシスデザイン）
【CD/AD】 中尾光孝 　【D】 宮井章仁、藤川幸太
【EP】 淀川洋平（青と解）
【PH】 中島光行（TO SEE）

〔Target〕建築施工、工務店、設計事務所等企業的負責人

企業・團體

## 以公司名稱首字母「M」，表現建築物的牆壁與屋頂

松井金屬工業為慶祝創業70週年而更改公司名稱，並有一系列的品牌行銷企劃，由我們負責從企業名提
案、LOGO、VI、平面到網頁等整體設計。我們結合Architecture（建築）與Metal（金屬）兩詞，創造了
一個新詞彙「Archimetal」，新公司名稱則以「松井ARCHMETAL（松井アーキメタル）」提案。由於松井
ARCHMETAL的主要營業項目為金屬製的牆壁與屋頂建材，象徵圖案的設計便以公司名稱首字母「M」來模
擬建築物的造型。

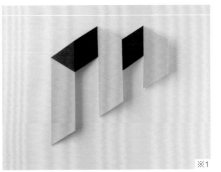

※1

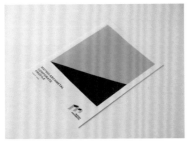

〔**Comment**〕 由於這是伴隨公司名稱更新而進行的品牌行銷企劃，象徵圖案的設計特別著重於呈現出可靠及精力充沛的嶄新空氣感，是個簡潔通用的設計。該公司在這個品牌行銷推出後，連續三季的銷售額及利潤均向上成長。

（※1）右頁上方的三張照片，是造型獨特的折頁傳單，以象徵圖案的形狀開刀模製作而成。為了表示松井ARCHMETAL是建築相關的企業，將象徵圖案「M」設計成建築物的樣子。

# JMC

【CL】株式會社JMC
【DF】株式會社seitaro-design（セイタロウデザイン）
【CD/AD】山崎晴太郎
【D】明田裕之、小林誠志　【CW】原田剛志
【Interior Designer】宮川智志（株式會社seitaro-design金澤）

〔Target〕股東、客戶、業界相關人士、招聘對象等的各種利益關係人

<div style="text-align:left">企業・團體</div>

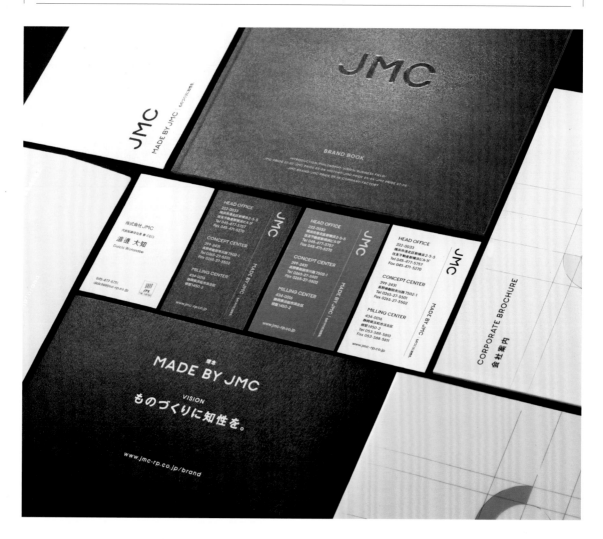

## 擺脫製造業以往傳統形象的品牌再造

此為經營金屬鑄造、3D列印、工業用斷層掃描等的公司「JMC」的品牌再造。我們為該企業設定了新的經營理念與LOGO，並開發具有現代感的原創字體。我們以全新的品牌基調更新了各個層面，例如以服務業為導向的工廠設計、企業內部的溝通準則及海報設計等。我們也預計對大眾開放這次設計中的原創字體等軟體的使用授權。

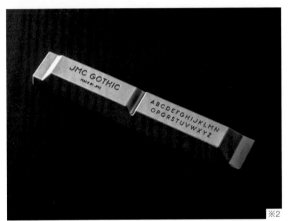

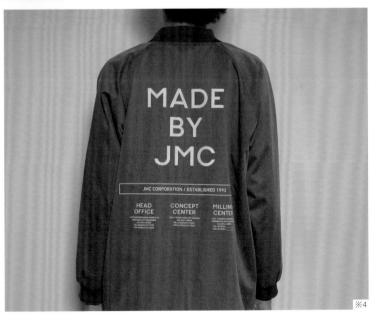

---

〔**Comment**〕 這個B2B企業的整體設計品牌行銷，被評價為利於中長期經營的設計典範，多家媒體均有報導，達成絕佳公關效果。另外，這個設計也有助於為JMC在製造業界中建立獨特的定位，也為公司增加前來應徵的人數。

（※1）新工廠內的重點位置，裝設了企業首字母「J」字的金屬面板。（※2）我們以金屬鑄造時，也能清楚呈現細節為前提來設計LOGO。（※3）（※4）工作服的設計，以能讓員工自豪地直接穿著工作服上下班為首要目標。

# ASEI建築設計事務所

【CL】ASEI建築設計事務所
【DF】tegusu Inc.
【AD/D】藤田雅臣

〔Target〕建築設計事務所的客戶

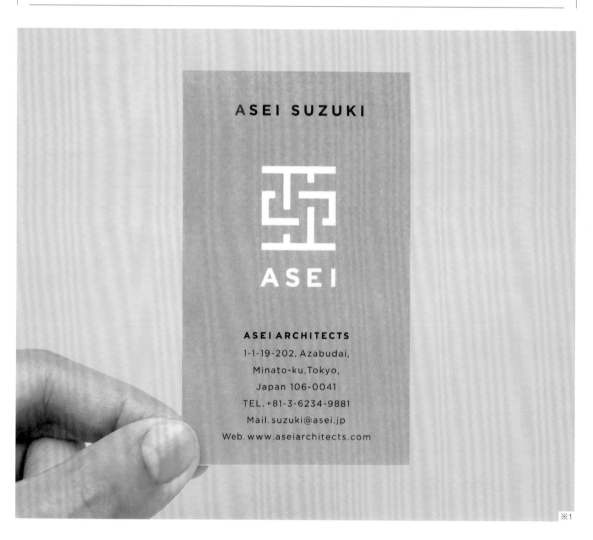

## 以「令人感興趣的建築」為主題,將事務所的目標理念視覺化

此為由鈴木亞生領導的「ASEI建築設計事務所」的品牌形象設計。事務所位於東京,承接來自日本全國各地的建築、室內設計的企劃、設計、監修案,以設計出重新發現地區與環境隱藏魅力的「令人感興趣的建築」為目標,執行從住宅到文化設施等各式的建築設計。LOGO的設計靈感來自於事務所名稱裡的漢字「亞」,試著藉設計將事務所的理念視覺化。

企業・團體

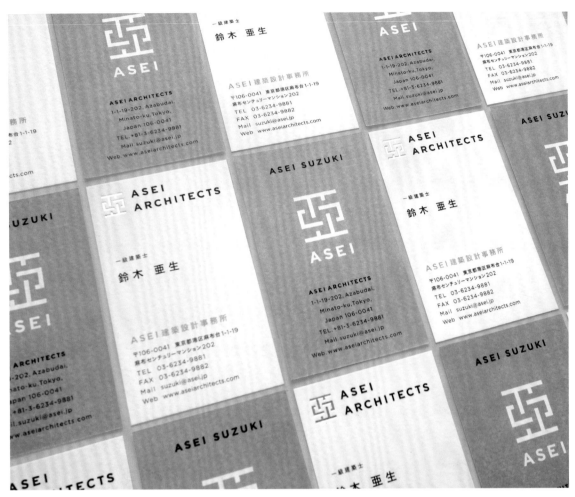

※2

〔**Comment**〕 我將公司的服務精神化為圖標:漢字「亞」的底線代表「土地及地區」,上方的線代表「建築與人」,連接上下兩條線、中間那些網格則代表「素材、技術、開發網絡、自然與歷史、經驗與創意」。

(※1)企業識別色由令人聯想到水與空氣等大自然要素的薄荷灰藍色,搭配黑色組成。這款薄荷灰藍的微妙色調難以言語形容,用來表現「引發興趣」這股細膩的印象。 (※2)以LOGO象徵圖案發展而成的連續圖案。

## Q'SAI株式會社　キューサイ株式会社

【CL】 Q'SAI株式會社
【DF】 Harajuku DESIGN Inc.
【CD/AD/D】 柳 圭一郎
【PR】 西川美穗

〔Target〕 30～50多歲的人

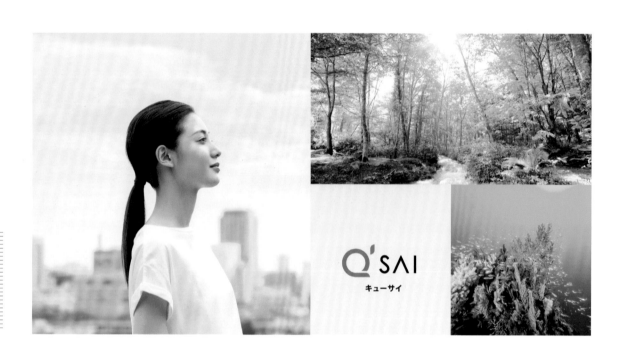

## 藉由LOGO改版、品牌再造，找回老牌企業的活力

以羽衣甘藍青汁聞名的Q'SAI株式會社，希望藉由LOGO改版與品牌再造，讓老字號品牌年輕化。「地球環境」、「健康壽命」、「生活品質」，我們利用前往客戶訪查時討論出的這幾個關鍵詞來構思設計，以「Q'SAI」中的「Q」表現地球的多彩多姿，將LOGO設計建立在象徵圖案與整體排版之間的平衡。

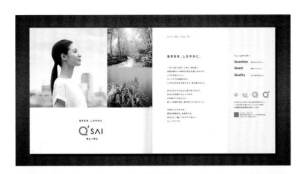

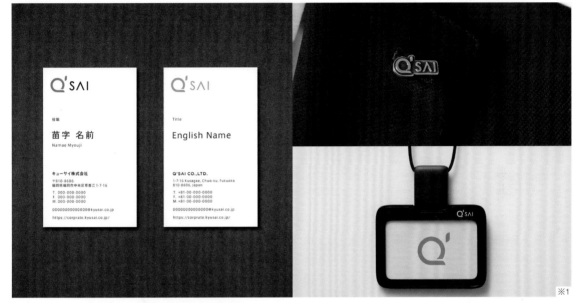

※1

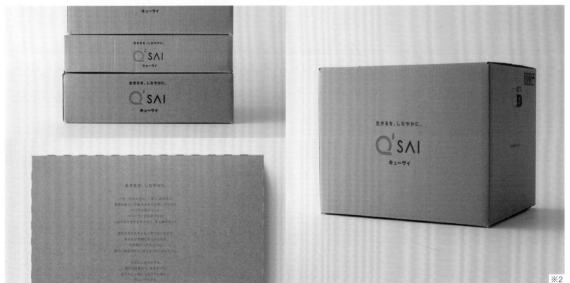

※2

〔**Comment**〕 為企業量身訂做的設計，讓人一眼就能感受到品牌的回春。我們為LOGO的改版舉行了發表會等活動，被多家媒體報導。這次的品牌再造也有助於提升企業內部的成長動力。

（※1）名片、徽章與ID識別證。（※2）網路商店用的包裝箱。

# OZvision

【CL】OZvision（株式会社オズビジョン）
【DF/Web】株式會社EIGHT BRANDING DESIGN（エイト ブランディングデザイン）
【Branding Designer】西澤明洋　【D】北原圭祐
【PH】谷本裕志、柴田好利

〔Target〕IT產業的求職者

## 以紅外線熱成像表現「成為頭號粉絲時產生的熱量」

此為以紅利點數網站為主要營業項目的IT企業「OZvision」的品牌行銷。掌握優秀人才並非易事，為了在有限的接觸機會中給求職者留下深刻印象，我們專注於「Be a big fan」的品牌理念，更新了LOGO設計，希望能提高品牌影響力與品牌知名度。我們以紅外線熱成像的風格，將「當人成為頭號粉絲時產生的熱量」的概念視覺化。

※1

※2

〔**Comment**〕 我們以品牌縮寫首字母「O」與「Z」為主題，製作出顏色漸變的正圓與Z字形融合體。從深藍色到紅色、等高線般的漸變輪廓，會自然地在動態網頁及影片、靜態的印刷品等媒體上變化成各種形狀。這個設計提高了該公司的注目度，招募諮詢的件數也有所增加。

（※1）品牌理念。OZvision作為全球暢銷書籍《重塑組織》（*Reinventing Organizations: A Guide to Creating Organizations Inspired by the Next Stage in Human Consciousness*）中唯一提到的日本企業而廣受注目。（※2）官方網站上的動態LOGO在背景中蠢蠢欲動，是個會隨使用者的點擊而變化的動態圖形。

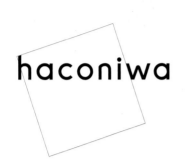

## haconiwa

【CL】RIDE MEDIA＆DESIGN株式會社　【DF】HIROSHI KURISAKI DESIGN

【AD/D/Web】栗崎 洋　【PH】伊場剛太郎

【Web（Coding）】RIDE MEDIA＆DESIGN株式會社

【Movie】株式會社MEDIA GRAPHICS（メディアグラフィックス）

【Movie Sound Editor】畠中悠輔

〔Target〕對藝術、設計等創意新聞感興趣的讀者

企業・團體

## 連接平面與動畫的方框LOGO

此為刊載創意新聞的網路媒體所做的LOGO改版。從資訊氾濫的現代社會中，尋找具有創意的事物，形同「挖掘原礦」，因此我將挖掘創意原礦的過程，表現在這次的LOGO設計中。藉由將文字標誌與方框連接，表達出「haconiwa」的最後一個音節「輪（圓圈之意）」於社會擴張的意象。概念動畫的影像，則從點到線、再進化到以圓圈向外拓展。

haconiwa font

ABCDEFGHIJKLMN
OPQRSTUVWXYZ
abcdefghijklmn
opqrstuvwxyz
0123456789

※1

# haconiwa

世の中のクリエイティブを見つける、届ける

※2

〔**Comment**〕 LOGO、官方網站、印刷品、動畫等各種媒體的視覺設計,均由統一的概念貫穿。我們開發了原創的「haconiwa font」字體,用於平面的商務用品與網站,試圖強化haconiwa獨特的世界觀。

(※1)原創字體「haconiwa font」。(※2)右頁下方兩張圖為概念影片的截圖。我們在影片中探索能將簡單的連續圓圈擴展到什麼地步。

# INSIGHT

【CL】株式會社INSIGHT（インサイト）
【DF】Harajuku DESIGN Inc.
【CD/AD/D】柳 圭一郎
【PR】青石 穰

〔Target〕主要針對B2B客戶

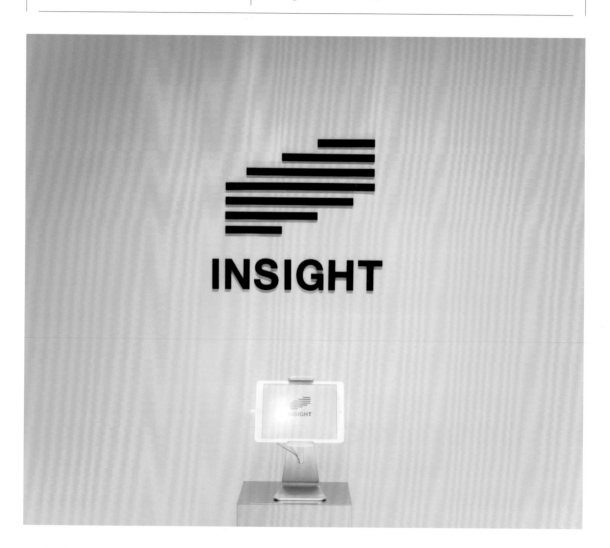

## 一段向上的樓梯，將提升企業價值的形象視覺化

此為網路廣告公司「INSIGHT」的品牌再造。我為他們設定一個持續接受挑戰的企業態度，而象徵圖案的設計，以一段提升企業價值的「樓梯」，配上公司名稱「INSIGHT」（洞察力），表達該公司能夠深層掌握消費者心理。我在製作時也特別留意了LOGO的彈性變化程度，以便運用至其他用品。

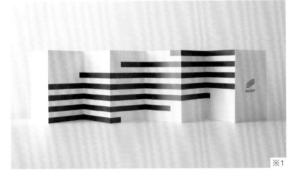

※1

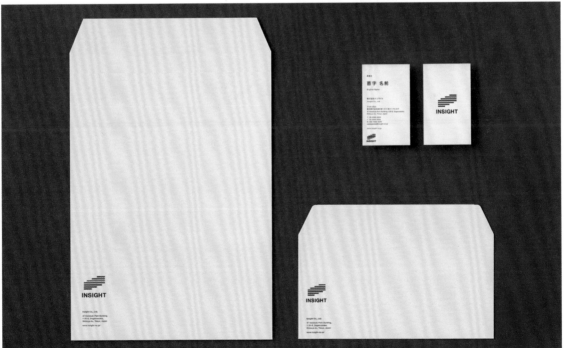

〔**Comment**〕象徵圖案由黃金比例構成，視覺上保持絕佳平衡，同時也有一股向上攀升的動態感，代表公司既基本又不斷進化的形象。

（※1）企業介紹手冊，將象徵圖案的比例橫向拉長，並做成蛇腹傳單的形式。

# 千歳WAKU WAKU WAKU農場
## 千歳わくわくわくファーム

【CL】生活與工作（暮らすと働く）合同會社
【DF】札幌大同印刷
【AD/D】岡田善敬
【PH】高津尋夫

〔Target〕農場用戶及其家人、購買農產品的一般人

<div style="writing-mode: vertical-rl">企業・團體</div>

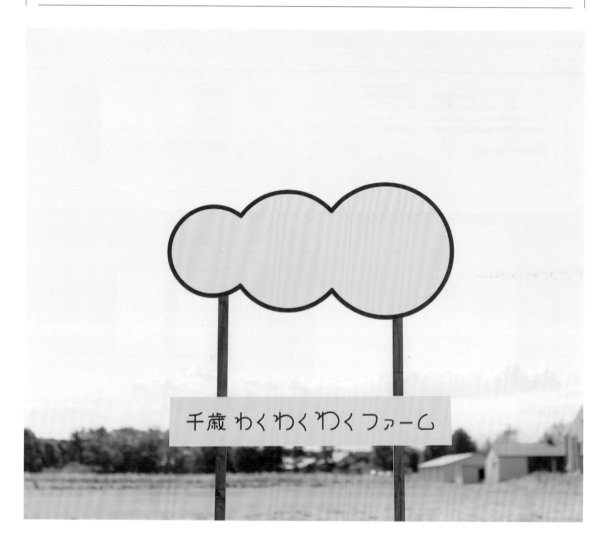

## 強調自由自在耕作的農業福利合作農場LOGO

「千歳WAKU WAKU WAKU農場」是一間提供身心障礙人士就業機會的農業福利合作（農福連携）辦事處。這間公司專門輔導身心障礙人士按照自己的方式工作，並進階到下一階段，而我認為所謂獨立的真正樣貌應是「自己也做得很興奮、起勁」。公司名稱裡有三個「WAKU（わく，雀躍之意）」，象徵圖案因而設計成三個由小到大的圓圈所連成的一朵雲，著重於表達出「依自己的方式工作、自由自在地工作」的理念。

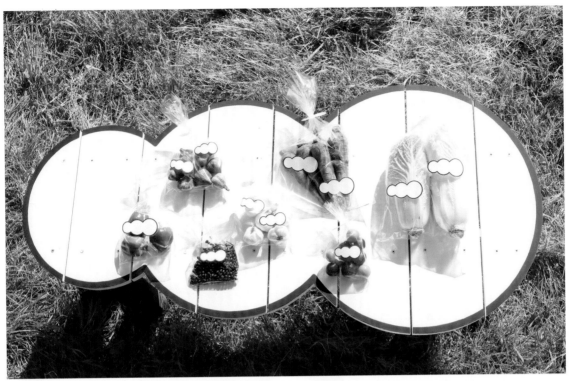

※1

※2

〔**Comment**〕 我很欣賞這種農業福利合作的理念及這個農場的命名，希望我的設計能夠對他們有所幫助。

（※1）（※2）農場內的長椅均為DIY手工製作。想讓員工坐在雲朵狀的長椅上休息放鬆而設計的。農場內舉辦市集時也可將農產品陳列在長椅上販售。

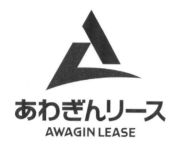

# 阿波銀LEASE　あわぎんリース

【CL】阿波銀LEASE（リース）株式會社
【DF】如月舍
【CD/AD/D】藤本孝明
【CW】新居篤志（niiz）
【PH】米津 光（ALFA STUDIO・アルファスタジオ）

〔Target〕貿易公司、新創公司、未來的創業者等

## 繼承集團母公司的可靠形象，也傳達出子公司獨特的個性

此為阿波銀行集團旗下的綜合租賃公司——阿波銀LEASE的LOGO設計。設計目標除了要承襲當地老牌銀行集團的可靠形象，也要帶出獨立子公司的品牌感。象徵圖案中的藍色，源於銀行集團原本的LOGO要素，藉此標明了子公司的出身。而Lease的首字母「L」則以快速動感且充滿活力的造型，令人聯想至「成長」的意象。

〔Comment〕阿波銀LEASE在成立45週年之際，為了跟上現代潮流而進行這次的LOGO改版，企圖提高企業知名度與存在感，同時連帶進行內部業務改革與提升行員的向心力。

（※1）企業廣告的目的是要讓大家熟悉新的LOGO，簡潔地以象徵圖案作為主視覺，力求迅速抓住目標閱聽眾的注意力。左下角保留了漢字公司名稱，強調阿波銀LEASE是屬於銀行集團的一員。

AWA BANK

198–199

# 阿波銀行 總行營業部　阿波銀行 本店営業部

【CL】株式會社阿波銀行　【DF】如月舍
【CD/AD/CW】早瀨志都加（FUNDWICH・ファンドウィッチ）
【CD/PH（Poster）】加登屋（D.Walker・ディーウオーカー）
【CD】松永好史（TKREVO・ツクレボ）　【AD/D/CW】藤本孝明
【PH（Architecture）】米津 光（ALFA STUDIO・アルファスタジオ）
【Web】宮島聖子（STAN Systems・スタンシステム）

〔Target〕當地男女老少、造訪德島市中心的人

あわぎん
BASE

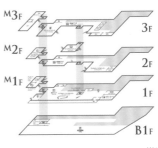

※1

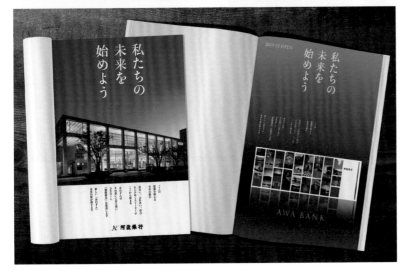

※2

## 將當地的地標建築物化為LOGO

「阿波銀行」是根基於德島縣德島市的地區銀行，總行大部分的空間屬於公共空間，我們以地方創生、活化區域為目標，執行總行營業部的品牌行銷。建築物本身為當地的地標，為了賦予象徵圖案一股特別吸引力，我們截取建築物立面的網格結構進行變形並著色，在設計上下了一番工夫。營業時間標示等主視覺也採用了同樣的設計。

〔Comment〕我們以地標建築物作為視覺溝通的關鍵，突顯阿波銀行顧客至上的企業理念。以「啟動我們的未來（私たちの未を始めよう）」為概念文案，並將具有連動性的象徵圖案，運用在各個項目的設計上。

（※1）（※2）我們仔細地以圖標呈現這座開放式建築物的設計——在巨大的中庭空間裡，銀行的各個角落彷彿飄在各樓層的走廊間。

# 井木商事

【CL】井木商事式會社
【DF】株式會社Econosys Design（エコノシスデザイン）
【CD/AD/D】中尾光孝　【D】藤川幸太
【EP】淀川洋平（青と解）
【PH】中島 光行（TO SEE）

〔Target〕 當地企業與當地的求職者

## 將公司名稱的羅馬拼音，與特殊業務型態相結合

此為位於京都府舞鶴市的工業廢棄物處理暨回收公司的LOGO設計。我們將亮點放在公司名稱IKI中的「K」，改變K第二、三筆畫的顏色，使它明顯看起來像是個箭頭。一般由左指向右的箭頭，表示向前、進步的含義。而反過來由右指向左的箭頭，則代表退後、返回，我們把它用來指涉「回收」這件事，是個清楚易懂的設計，也是個具有可靠及整潔形象的VI。

〔Comment〕 公司名稱「井木」就是負責人的姓氏，可靠的名聲在當地為人所知，因此我們將羅馬拼音「IKI」直接設計成象徵圖案。

（※1）企業的官方文具用品。卡車、網站等統一使用箭頭形狀的VI來設計。

# M.STAGE HOLDINGS
## エムステージホールディングス

【CL】株式會社M.STAGE HOLDINGS
【DF/D】株式會社seitaro-design（セイタロウデザイン）
【CD/AD】山崎晴太郎
【EP】小林明日香

〔**Target**〕公司的利益關係人（醫院、企業、學生等）

※1

※2

# 以象徵醫療的「十字」為基礎，設計改版VI LOGO

M.STAGE HOLDINGS集團的業務內容為，提供醫師人才綜合服務並為企業提供保健諮詢。2019年10月，他們成立了三個新的子公司，順勢進行集團LOGO與官方網站設計的改版，同時也設計了各子公司的VI LOGO，為整個集團邁出新的一步。作為集團的新起點，希望這個LOGO設計能讓人感受到M.STAGE HOLDINGS的未來樣貌。

〔**Comment**〕基於打破醫療界的壁壘、創造新的未來概念，以象徵醫療的「十字」為基礎，將線條重新排列建構出象徵圖案。各個集團子公司的LOGO也是根據同樣邏輯設計而成，整體來說我們製作出了一套可因應世界變化和集團未來發展的靈活CI設計。

（※1）我們也為LOGO製作了可在就職說明會與員工大會等場合播放的影片。影片中以簡單明瞭的動畫，展現LOGO的設計過程及其運用示範，並說明新LOGO的設計理念。（※2）各子公司的LOGO。

# ADDICT

ADDICT INC.

【CL】**ADDICT INC.** 【DF】株式會社motomoto（モトモト）
【AD/D】松本健一
【CW】仁田TOKIKO（ときこ）
【PH】堝 HIROMI（ひろみ）
【Web】山田高典（ant）

〔Target〕想裝潢店面、辦公室或住宅的人

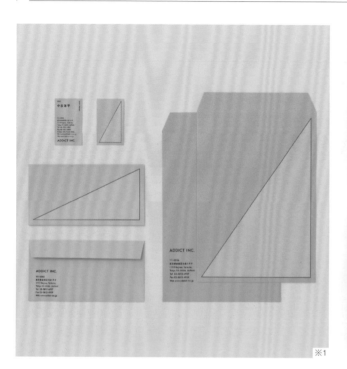

※1

※2

## 以三角尺為發想的設計，象徵高準確度的技術

「ADDICT INC.」是一間專門從事店面、辦公室、住宅室內裝潢的公司。現代社會的室內裝修汰換率極高，因此我們以「歷久不衰的室內空間」為概念進行提案。LOGO是以公司名稱為主的文字標誌，象徵圖案則以公司首字母「A」與粉筆字藝術作畫時會用到的「三角尺」為主題來設計。這個三角形圖像象徵了公司的高準確度技術，也用於發展各式商務用品。

〔**Comment**〕客戶是一間以善用素材、做工仔細著稱的室內設計公司，因此LOGO設計不強調華麗裝飾，而是盡可能地以簡潔的風格呈現。

（※1）公司的官方文具用品。三角形的比例會配合各個用品的面積大小而改變。（※2）本頁右邊兩張圖為網站設計示意圖。三角形在網頁版面上也會配合不同螢幕大小而改變。

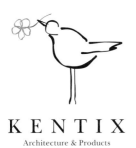

# KENTIX

【CL】株式會社KENTIX（ケンチックス）
【DF】QUA DESIGN style（クオデザインスタイル）
【AD/D】田中雄一郎

〔Target〕想重新裝潢住宅或店面的人

※1

## 建築的堅實形象，藉由手繪小鳥的象徵圖案，轉為柔和印象

這是建築設計事務所「KENTIX」的LOGO設計，公司主要經營項目為住宅、店面、醫療設施、營利空間的設計及翻修等。真正的好建築不僅具備耐用及綠能等機能性，還能達成空間療癒感、激勵及團圓感等無法以數值計算的感性效果。我以在天空自由來回飛翔的小鳥啣來一朵花，為建築物增添舒適與滋潤感這樣的概念來設計LOGO。

〔Comment〕透過「小鳥」這般與陽剛公司名稱和堅實建築性格相反的形象，來為建築物錦上添花，目的是想給人留下好印象。據說這個設計特別受到女性用戶的喜愛。

（※1）公司信封的折口也放上象徵圖案中的花朵，藉此表現建築設計事務所在細部上的堅持。

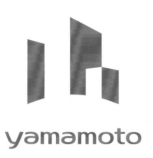

# 山本窯業化工

【CL】 山本窯業化工株式會社
【DF】 COSYDESIGN
【AD/D】 佐藤浩二

〔Target〕 承接新住宅建造和裝修案的建築事務所，及承接公共和商業建案的建築設計公司

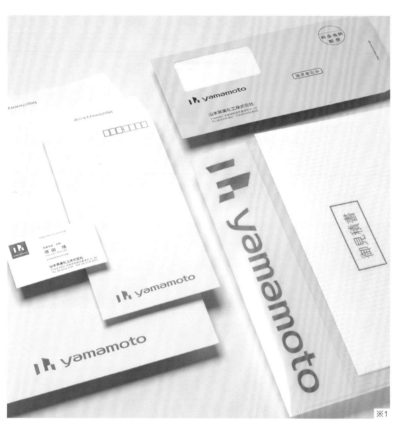

※1

※2

## 採用同行從未使用過的粉紅色，強調企業理念

此為建築內外牆塗料製造商「山本窯業化工」的品牌行銷。公司正值從第二代到第三代社長的世代交替之際，因此策劃了這次的LOGO更新。象徵圖案由三棟建築物的牆面陰影組成，拼成像是公司名稱的第一個字「山」的形狀。粉紅色的LOGO，不但是其他同行甚少使用過的色系，更帶給人獨創、明快、親切的印象。希望LOGO設計能替客戶表達出，欲透過打造城鎮及日常生活空間，為社會做出貢獻此一企業理念。

〔Comment〕 LOGO的粉紅色，不僅代表公司對外的形象，對公司內部來說，也令人聯想至粉紅色的杜鵑花，象徵了公司創社的五月時分，展現自創業以來始終不變的初心。

（※1）企業的官方文具用品。公司名稱即為品牌LOGO，設計目標為傳達出質感和精緻的印象，以便業主選擇與該公司合作。（※2）LOGO徽章別針。

# 6

## 活動・企劃案

# REBORN ART FESTIVAL

【CL】Reborn-Art Festival實行委員會
【DF/AD/D】groovisions

〔Target〕當地居民，以及愛好藝術、音樂、美食的人

※1

※2

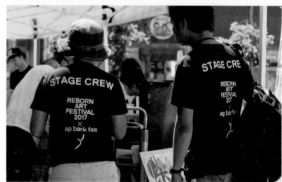

## 三色幾何色塊，構成吸睛的「鹿角」主視覺

「REBORN ART FESTIVAL」是以宮城縣牧鹿半島與石卷市區為舞台的藝術祭，活動內容橫跨藝術、音樂與美食。藝術祭的LOGO「鹿角」設計，靈感來自活動會場主要地點的地名「牧鹿半島」，而宮城縣的吉祥獸正巧也是鹿。LOGO不僅可作為活動的象徵標誌單獨使用，三色幾何色塊也可根據LOGO的基本組合規則，繼續於藝術祭各個場所延伸拼成其他圖樣，讓整個活動呈現出具有整體感的視覺效果。

※3

〔**Comment**〕 黃色、深藍色、裸膚色三色除了象徵著牧鹿半島豐饒的自然景觀──太陽、天空及海洋、大地，也是藝術、音樂、美食這三項活動的代表色。2019年第二屆的主視覺，沿用了2017年首屆的設計，沒有做大幅度的調整，這個藝術祭每兩年舉辦一次，漸漸成為當地的常態性藝術活動。

（※1）鹿角標誌以特定的0度、45度、90度、135度直線條所構成。（※2）在藝術活動中，有許多與自然地景融為一體的作品，參觀途徑也較為難走，因此特別將具高辨識度的黃色選為藝術活動的代表色。（※3）以這三個活動色來做包裝設計的罐頭食品。

# BEYOND FES SHIBUYA

【CL】東京都
【DF】POOL inc.
【CD】林潤一郎
【AD】小林洋介（Kitchen Sink）
【D】川島康太郎（Kitchen Sink）

〔Target〕所有年齡層，但以年輕人為主要客群

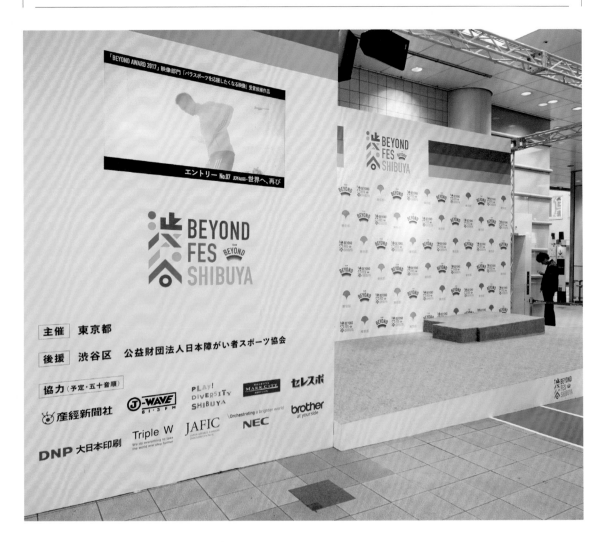

活動‧企劃案

## 以節慶風格LOGO，表現出輔具運動的精力充沛感

「TEAM BEYOND」是個推廣身心障礙運動的企劃。身心障礙運動因東京2020帕拉林匹克運動會（Paralympic Games）的舉辦日漸興盛，透過開放身障運動會觀賽、舉行各種體驗活動，向各界人士宣傳觀看身心障礙運動賽事的樂趣，讓身心障礙運動更加普及化。其中這場推廣活動辦在澀谷，活動LOGO強調了力度與亮度，以及宛如慶典的團結氛圍，融合了身心障礙運動的熱力四射及律動感。

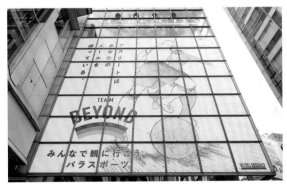

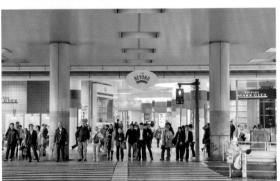

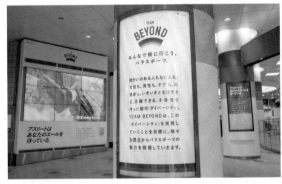

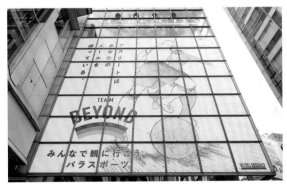

〔**Comment**〕 LOGO的設計在自由的漢字造型與辨識度之間取得絕佳平衡,獲得各界好評,特別是讓向來沒有太多廣告曝光機會的身心障礙運動團體與運動員感到開心。

(※1)本頁照片為活動LOGO與海報裝飾澀谷站內與周邊百貨公司的樣貌。

# 富士國⇄世界戲劇節
## ふじのくに⇄せかい演劇祭

【CL】 Shizuoka Performing Arts Center（SPAC）
【DF】 NOSIGNER
【CD/AD/D/PH】 太刀川英輔
【D/PH】 水迫涼汰、半澤智朗　【D】 永尾 仁

〔Target〕全世界喜愛戲劇的觀眾、戲劇工作者、當地居民

活動・企劃案

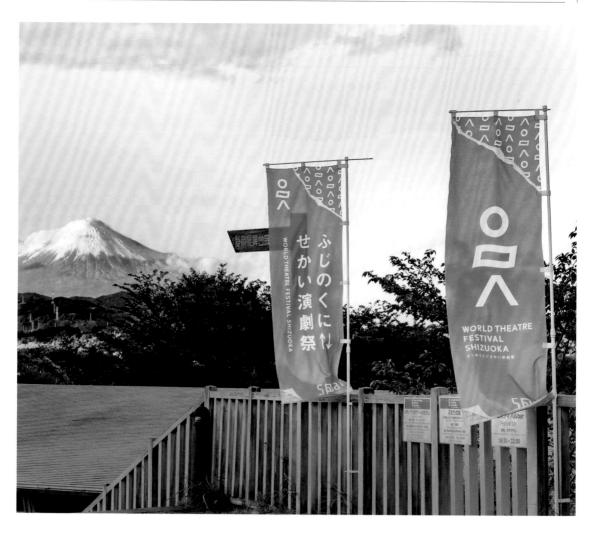

## 將LOGO化為連續圖案，炒熱全區氣氛

「富士國⇄世界戲劇節」是一年一度由SPAC（公益財團法人靜岡縣舞台藝術中心）所主辦的表演藝術節。為了吸引全世界的觀眾，LOGO標題主要以英文構成，並以地球（WORLD）、旗（FESTIVAL）、富士山（SHIZUOKA）三種主題發想而出的人形圖案來設計LOGO與連續圖案。相關主視覺散布在市鎮中，將這個活動推廣給大眾。

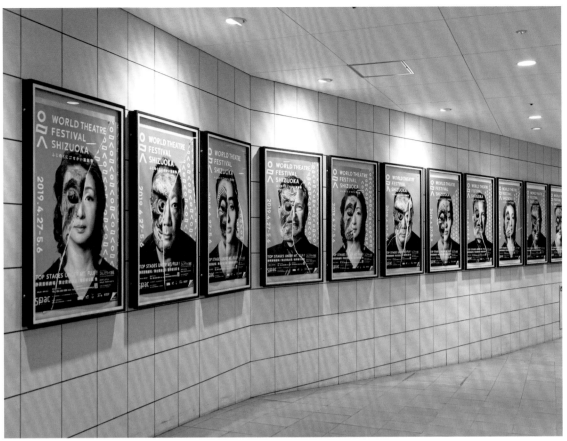

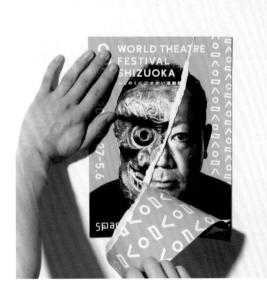

※1

※2

〔**Comment**〕 為了象徵戲劇中特有的,作品角色與演員本人之間的性格關聯,以「面具」建構了活動的主視覺。撕破的面具下方,露出各種國籍、種族演員的素顏。透過展露演員私底下的一面,呈現出戲劇這項藝術的魅力。

(※1)數萬張的傳單均以手撕加工。SPAC的工作人員們爽快地接受如此傳統的作業方式,成就了獨一無二的傳單成品。

(※2)撕破的紙邊,轉而變成裝飾用的串旗。

# 斜上方↗上天草　ナナメ上↗上天草

| | |
|---|---|
| 【CL】 | 上天草市 |
| 【Agency】 | 九州產交Tourism（ツーリズム）株式會社 |
| 【DF】 | 株式會社岡本健設計事務所 |
| 【AD】 | 岡本 健　【D】 山中 港 |
| 【PH】 | 玉村敬太 |

〔Target〕 旅行者、觀光客

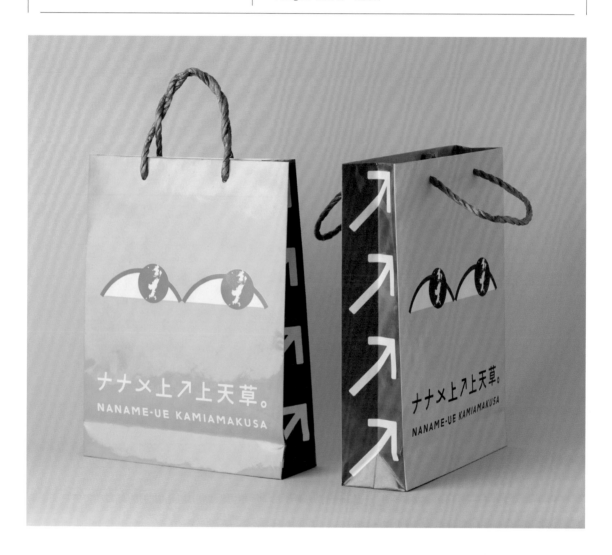

## 俏皮的城市觀光指南品牌行銷

上天草市位於熊本縣天草地區的斜右上方，當地觀光品牌與主視覺的設計意象，彷彿將當地豐富資源以斜上方的角度進一步打磨，期望透過嶄新的俏皮設計指引旅人。LOGO圖案是一雙向斜右上方看的眼睛，而瞳孔中倒映出上天草市的形狀。主視覺可換成其他顏色版本，使其更加色彩繽紛。

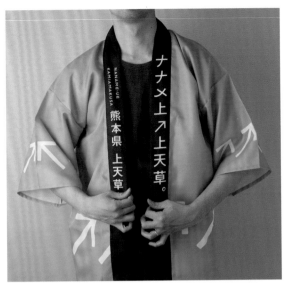

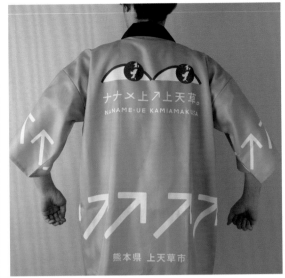

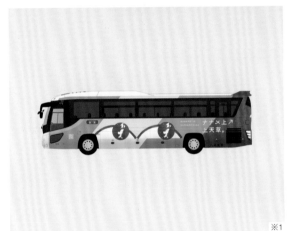

※1

※2

※3

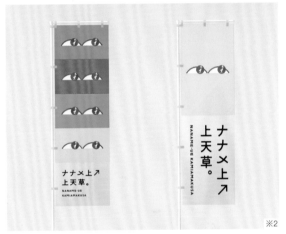

※4

〔**Comment**〕 我們做的LOGO可輕易進行延伸設計，LOGO底色及部分設計是可變動的，藉此讓市民們也能享受變換LOGO組合的樂趣。

（※1）當地觀光巴士外觀。（※2）市內設置的品牌廣告旗幟。（※3）品牌觀光手冊。（※4）各色主視覺範例。

# ennari和菓市　　えんなり和菓市

【CL】株式會社LUMINE（ルミネ）　【DF】株式會社motomoto（モトモト）
【CD】深澤 繪（Soldum inc.）　【AD/D】松本健一
【D】坂本尚美　【Space Design】外山 翔（matic）
【Food Stylist】竹中紘子（CONDIMENT inc.）
【CP】村田奈緒子　【PH】柳詰有香　【Web】平川正樹（anga.）

〔Target〕不分男女老少、喜歡和菓子的人

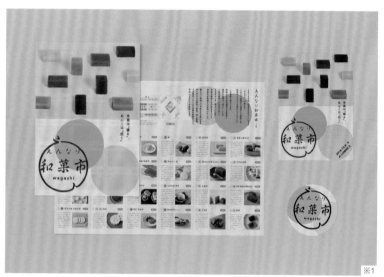

※1

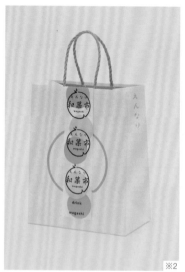

※2

活動・企劃案

## 以「祭典」概念呈現的和菓子活動設計

這個LOGO是為了LUMINE旗下的和菓子選物店「ennari」所主辦的美食活動所設計，活動中彙集了日本全國的和菓子品牌。活動主視覺以「ennari」原本的LOGO為基底，按照各種和菓子做法來分組，製做出不同顏色的活動LOGO，打造出宛如專屬和菓子的祭典氛圍。為了彈性對應不同組的產品，在LOGO設計上下了一番工夫，每次應用時，後方彩色正圓形的位置可自由調整。

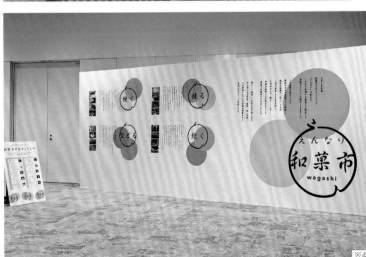

※3

※4

〔**Comment**〕 ennari並不是為這個活動設計一個全新的商標，而是接受自家品牌知名度仍不夠高的事實，而將LOGO進一步發展出「和菓市」的延伸LOGO。隨著活動的舉行，ennari做出了品牌有史以來最高的營業額成績，在下一個年度也繼續舉辦此活動。

（※1）（※3）（※4）分別為紙製品文宣、手繪燈籠、大型文宣輸出、特殊陳列等等，為了將LOGO呈現於各種不同的媒體，在配色上花了一番苦心。（※2）活動的紙袋則是在品牌既有紙袋上加一條掛條，這掛條同時也是免費和菓子及飲料的兌換券。這項設計既能提高原有品牌的認知度，也降低了成本。

## 包裝族　包裝族

【CL】PAKECTION!
【DF】COSYDESIGN
【CD】三原美奈子（三原美奈子デザイン）
【AD/D】佐藤浩二

〔Target〕注重箱盒等包材的企業、設計系學生、專業設計師

包裝族
ホウソウゾク
PACKAGE DESIGN PARTY

活動・企劃案

※1

## 以帶有玩心的獨特LOGO引發好奇

這場位於大阪的設計活動中，展示並販售了與包裝有關的商品，並舉辦包裝工作坊。為了活化「包裝族」這個特別的活動名稱，LOGO設計別具玩心。設計重點在可讓人一眼辨識出這是場「與包裝相關的展覽活動」，並激發過路客產生「這是什麼！？」、「好像很有趣、很好玩！」的好奇念頭。

PACKAGE DESIGN PARTY

---

〔Comment〕 本活動在印刷業界及設計師間獲得好評，舉辦期間雖然只有短短的三天，參加者眾多，盛況空前。紙膠帶、方巾等原創周邊商品也是銷路絕佳。

（※1）活動現場照。（※2）將DM一律作成貼紙的形式，共開了三處半斷刀膜（DM大小：200×200mm）。印刷用紙為「airus超白・橫絲全紙140kg」（エアラス スーパーホワイト四六判Y目140kg）。

# ON STAGE SHIZUOKA

**【CL】** 靜岡市
**【DF】** NOSIGNER
**【CD/AD/D/PH】** 太刀川英輔
**【D】** 半澤智朗、水迫涼汰

〔**Target**〕全世界的表演者、觀光客、當地居民

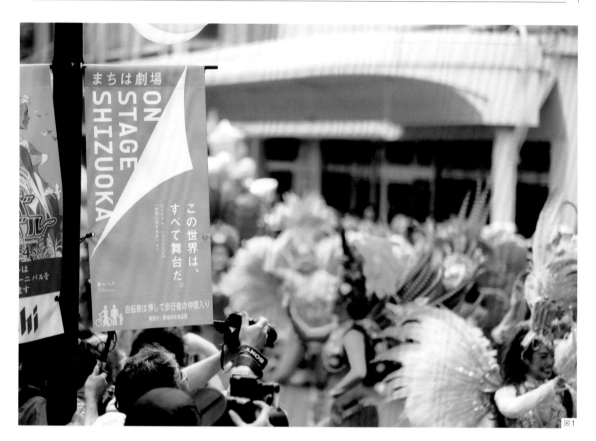

※1

## 將活動概念與富士山融合而成的象徵圖案

這是靜岡市政府的五大構想之一——「城市即劇場（まちは劇場）」的品牌行銷。為了向全世界傳達「靜岡市有志成為讓人得以展現才華的舞台」這個理念，而將企劃以英文命名為「ON STAGE SHIZUOKA」。為活動而設計的象徵圖案，展示撕開了「城市」的角落後，浮現在海中的富士山形狀，並以此概念製作得以將熱鬧舞台深入城市街角的旗幟。

〔**Comment**〕透過一番努力，今後除了繼續為市民提供展現才華的舞台，同時期望能像英國愛丁堡一樣，為靜岡市確立文化城市的地位。

（※1）象徵圖案的設計方式，使其可輕易地於活動海報、傳單等各種印刷品的角落做變體應用。目標是要傳遞出「市民終究是舞台上的主角」此一訊息，並讓所有人意識到我們都是「ON STAGE SHIZUOKA」企劃中不可或缺的一員。

活動・企劃案

# YOXO

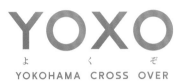
**YOKOHAMA CROSS OVER**

【CL】橫濱市
【DF/PH】NOSIGNER
【CD/AD/D】太刀川英輔
【D】青山希望、中村光介
【PH】中村 晃

〔Target〕橫濱市的居民、店家、企業、創作者等

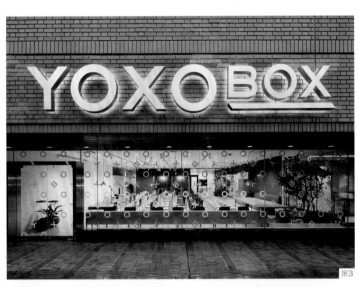

YOXO SANS — YOKOHAMA CROSS OVER SANS SERIF — GEOMETRIC EXPAND TYPEFACE
ABC
OCEAN
1031,.!?
ABCDEFGHI
JKLMNOPQR
STUVWXYZ!?
0123456789,.
※2

※1

※3

※4

## 為橫濱市創新政策的每項概念進行設計

此為「YOXO（よくぞ）」的概念發想和設計實例。「YOXO」是一個欲將橫濱推廣為創新城市的綜合品牌企劃案。「YOXO」的拼音與「YOKOHAMA CROSS OVER」的概念共鳴，宣示橫濱市將展開超越政治立場和跨部門的合作，以迎接新挑戰。 設計上遵循完美的幾何比例，並為LOGO設計了具親切感的粗幾何無襯線體（Geometric Sans-serif）。

〔**Comment**〕品牌的命名，也包含了未來人們對創新者的感激，將「よくやってくれた！（做的好！）」的縮寫「よくぞ」以英文拼音呈現，便是「YOXO」。這個LOGO具有廣泛的應用性，可延伸設計成連續的圖案，也易於裝飾活動空間或創新育成中心等設施。

（※1）由LOGO延伸出的連續圖案設計。（※2）原創字體。（※3）為政策一環的創新育成中心「YOXO BOX」。（※4）中空的立體招牌裡頭是一個模型，描繪了許多人在「YOXO」裡交流的樣貌。

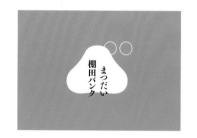

# 松代梯田銀行　まつだい棚田バンク

【CL】NPO法人越後妻有里山協働機構
【DF】株式會社motomoto（モトモト）
【AD/D】松本健一

〔**Target**〕參觀大地藝術祭的觀眾、對美食與文化感興趣的人們

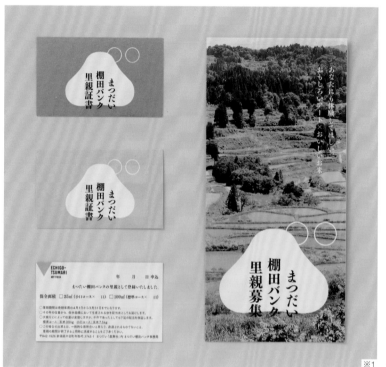

※1

活動・企劃案

# 以飯糰LOGO推動梯田保育企劃

「松代梯田銀行」是由「越後妻有大地藝術祭」營運的梯田保育企劃，為了解決當地農業人口老化與流失的問題，開放了梯田認養活動。LOGO設計令人聯想至雪山與飯糰，影射了新潟縣冬天會降下的豪雪，以及與日本人息息相關的米食經驗。

〔**Comment**〕梯田認養制度，是為了要解決當地農業人口老化與流失問題，因此LOGO設計上採用流線型曲線，傳達出任何人都能參與認養的氛圍。

（※1）活動的各式傳單。將象徵圖案本身設定為白色，以便直接應用於各色背景或照片上。

# 静物画

SEIBUTSUGA

## 静物画 Seibutsuga 写真與陶器展

【CL】 Non-Commercial Work
【DF/AD】 ampersands
【PH】 小野田陽一
【Potter】 寺村光輔

〔Target〕 台灣當地的參展觀眾

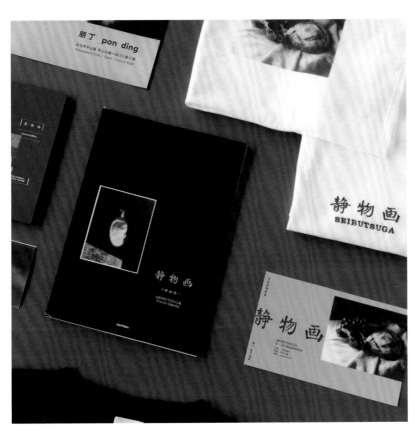

※1

※2

## 以台灣手寫招牌為靈感的LOGO設計

這是由攝影家小野田陽一拍攝陶藝家寺村光輔作品的攝影集LOGO，並以攝影集為中心，策劃了陶器與原創商品的特展。策展一開始即有也在台灣辦展的打算，便以台灣商店街的手寫招牌為靈感製作了這款LOGO。設計上先線描台灣當地的實際招牌，再細部調整筆畫連接處，仔細地營造細緻氛圍。

〔Comment〕 在台灣，以日文漢字「静物画」書寫是種罕見的做法，基本上讀得懂，但和中文字仍有微妙的不同。我們試著做出看起來既像日文、又具有台灣風格的中文。LOGO下方的歐文字體，則採用在粗細與對比等方面，均與上方漢字相襯的「Bookman」字體。

（※1）設計T恤商品時，著重在呈現出台灣味的風格與手感。（※2）展覽會場「朋丁」是一間宛如台北藝術文化發信站的藝廊。在這裡辦展，是能讓世界各地看見作品的好機會。

# 作品提供者 Submitters

アシタノシカク
http://www.asitanosikaku.jp/
172

株式会社アドハウスパブリック
https://adhpublic.com/
110

ampersands
https://ampsds.jp/
100, 221

株式会社エイトブランディングデザイン
https://www.8brandingdesign.com/
044, 102, 140, 152, 190

株式会社エコノシスデザイン
https://www.econosys.jp/
156, 182, 200

岡田善敬（札幌大同印刷）
https://www.dioce.co.jp/daido/
014, 138, 146, 168, 196

株式会社岡本健デザイン事務所
https://www.okamotoken.jp/
134, 212

ONO BRAND DESIGN
https://ono-brand-design.com/
164

カラス
https://karasu-a.com/
080, 116, 120, 126

如月舎
http://www006.upp.so-net.ne.jp/kisaragi/
070, 071, 198, 199

QUA DESIGN style（クオデザインスタイル）
http://www.quadesign-style.com/
068, 203

株式会社グランドデラックス
https://www.grand-deluxe.com/
062, 078

groovisions
http://groovisions.com/
104, 162, 206

COSYDESIGN
https://cosydesign.com/
072, 081, 083, 204, 216

株式会社コロン
https://www.colon-graphic.com/
112

SAFARI inc.
https://safari-design.com/
030, 034, 060, 098, 132

summit
https://www.summit-saito.com/
076

杉の下意匠室
https://www.suginoshita.jp/
108, 118

STUDIO WONDER
http://studiowonder.info/
026, 042, 050, 052, 054, 066

STROKE
https://www.stroke-d.com/
090

株式会社セイタロウデザイン
https://seitaro-design.com/
121, 142, 184, 201

TUNA&Co.
http://tunaandco.com/
064, 065

tegusu Inc.
https://tegusu.com/
046, 186

デザインスタジオ・エル
https://www.e-creators.net/
170, 176

desegno ltd.
https://desegno.ltd/
040, 056, 088, 092, 158

TO2KAKU
https://to2kaku.com/
130

Neki inc.
https://www.neki.co.jp/
058, 059

NOSIGNER
https://nosigner.com/
038, 114, 131, 136, 180, 210, 218, 219

株式会社バイタル
https://vital-design.jp/
174, 175

Harajuku DESIGN Inc.
https://harajuku-design.co.jp/
018, 032, 117, 124, 128, 129, 179, 188, 194

HIROSHI KURISAKI DESIGN
https://www.hiroshikurisaki.com/
094, 192

BRIGHT inc.
https://brt-inc.jp/
036

POOL inc.
https://pool-inc.net/
048, 073, 084, 086, 122, 148, 150, 166, 208

Frame inc.
http://frame-d.jp/
069, 077, 082

mi e ru
https://www.project-mieru.com/
163

株式会社モトモト
https://www.moto-moto.jp/
028, 096, 119, 154, 178, 202, 214, 220

LUCK SHOW
https://luck-show.com/
074

6D
https://www.6d-k.com/
024, 106, 144, 160

あたらしいロゴとツール展開 ブランドの世界観を伝えるデザイン

# 日本好LOGO研究室

IG打卡、媒體曝光、提升銷售，122款日系超人氣品牌識別、周邊設計＆行銷法則

| | |
|---|---|
| 編　　者 | BNN編輯部 |
| 譯　　者 | 鄭麗卿 |
| 封面設計 | 白日設計 |
| 內頁構成 | 詹淑娟 |
| 執行編輯 | 柯欣妤 |
| 業務發行 | 王綬晨、邱紹溢、劉文雅 |
| 行銷企劃 | 蔡佳妘 |
| 主　　編 | 柯欣妤 |
| 副總編輯 | 詹雅蘭 |
| 總 編 輯 | 葛雅茜 |
| 發 行 人 | 蘇拾平 |

出　　版　原點出版 Uni-Books
　　　　　Facebook：Uni-Books 原點出版
　　　　　Email：uni-books@andbooks.com.tw
　　　　　新北市231030新店區北新路三段207-3號5樓
　　　　　電話：（02）8913-1005　傳真：（02）8913-1056
發　　行　大雁出版基地
　　　　　新北市231030新店區北新路三段207-3號5樓
　　　　　24小時傳真服務（02）8913-1056
　　　　　讀者服務信箱 Email: andbooks@andbooks.com.tw
　　　　　劃撥帳號：19983379
戶　　名　大雁文化事業股份有限公司

初版一刷　2021 年 10 月
初版三刷　2023 年 11 月

定　　價　550 元
ＩＳＢＮ　978-986-06882-4-5（平裝）
ＩＳＢＮ　978-986-06882-3-8（EPUB）

大雁出版基地官網：www.andbooks.com.tw

あたらしいロゴとツール展開 © 2020 BNN,Inc
Originally published in Japan in 2020 by BNN, Inc.
Complex Chinese translation rights arranged with BNN, Inc. through Japan UNI Agency, Inc., Tokyo
Complex Chinese translation rights © 2021 by Uni-Books, a division of And Publishing Ltd.

國家圖書館出版品預行編目(CIP)資料

日本好LOGO研究室 / BNN編輯部編著. --
初版. -- 新北市：原點出版：大雁文化事業
股份有限公司發行, 2021.10
224面；19×26公分
ISBN 978-986-06882-4-5(平裝)

1.商標 2.標誌設計 3.平面設計

964.3　　　　　　　　　110011772